신新 무서운 그림

일러두기

다음 도판은 독자의 이해를 돕기 위해 원저작사와 저자의 허락을 얻어 한국어판에 컬러 수록한
도판입니다. 25쪽, 27쪽, 33쪽, 37쪽, 47쪽, 55쪽, 69쪽, 91쪽, 103쪽, 119쪽, 121쪽, 127쪽, 139쪽,
141쪽, 147쪽, 151쪽, 156쪽, 161쪽, 168쪽, 171쪽, 175쪽, 184쪽, 189쪽

新 怖い絵(SHIN KOWAIE)
by 中野 京子(Kyoko Nakano)

© Kyoko Nakano 2016

First published in Japan in 2016 by KADOKAWA CORPORATION, Tokyo.

Korean translation rights arranged with

KADOKAWA CORPORATION, Tokyo through Shinwon Agency Co., Seoul

Korean Translation Copyright © ScienceBooks 2019

이 책의 한국어판 저작권은 신원 에이전시를 통해 KADOKAWA CORPORATION과
독점 계약한 ㈜사이언스북스에 있습니다.

저작권법에 의해 한국 내에서 보호를 받는 저작물이므로 무단 전재와 무단 복제를 금합니다.

신新 무서운 그림

명화 속 숨겨진 어둠을 읽다

나카노 교코

이연식 옮김

● 세미콜론

차례

그림 1

프리다칼로의
부러진 척추

프리다 칼로

「부러진 척추」

1944년

캔버스에 유채, 40×30.7cm

멕시코시티 돌로레스 올메도 미술관

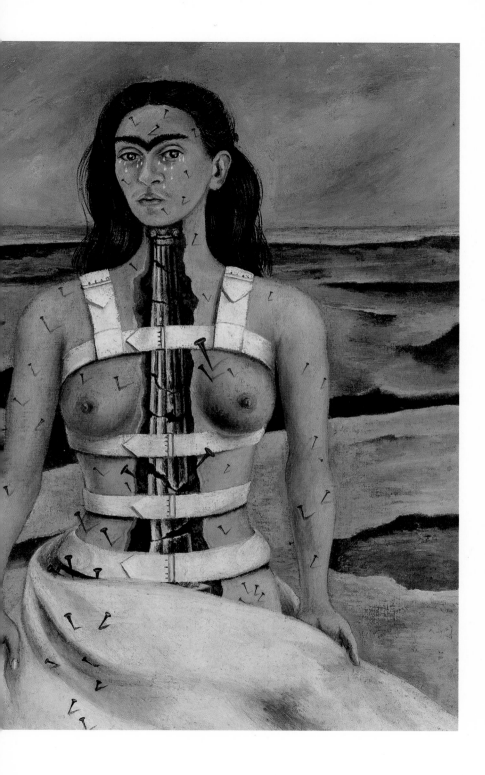

널찍한 붓으로 쓸어 낸 듯한 옅은 구름에 맑고 푸른 하늘이 비쳐 보인다. 멀리 수평으로 그어진 경계선은 바다일까? 대지는 그 해변에서 이쪽으로 파도처럼 밀려와서, 가까워질수록 크고 깊게 균열을 만든다. 그것은 마치 주인공인 여성의 상반신에 세로로 난 상처를 확대한 것 같다. 무자비하게 도려낸 검붉은 육체의 뼈에도, 역시나 많은 균열이 자리 잡고 있다.

뼈? 아니, 잘 보면 척추가 아니라 위로 갈수록 가늘어지는 고대 풍의 원기둥으로, 그녀는 그 정교한 문양이 붙은 주두(柱頭)●에 자신의 머리를 장식하듯 얹어야만 한다. 이 기둥은 내장을 날카롭게 꿰뚫어 격심한 아픔을 더하는 한편으로 심지가 되어, 그녀의 몸을 지탱하며 쓰러지는 것을 막아 주고 있다. 하지만 기둥 자체가 이처럼 여기저기 부서진 판국에 앞으로 언제까지 버틸 수 있을까…….

또 하나, 그녀의 섬세하고 여린 몸을 보강하는 것은 금속 버클이 달린 흰 가죽 코르셋이다. 가슴과 허리와 배를 꼭꼭 감싼, 불쾌하고 괴로운 고문 도구인데, 이걸 벗으면 서 있을 수 없다. 생생하고 풍만한 유방과 대조되어 코르셋의 비정함, 상처의 끔찍함이 더한층 도드라진다.

이로도 아직 충분치 않다고 말하는 듯 얼굴, 몸, 양팔에도 크고 작은 무수한 못이 박혀 있다. 하반신을 가린 천 위에까지 못은 집요하게 쫓아온다. 갈보리 언덕에서 십자가에 달린 예수 그리스도가 숨을 거두는 모습이 연상된다. 십자가에서 내려진 예수는 아마포에 싸였다. 이 그림에서도 원기둥과 코르셋이 만드는 십자가 형상, 못, 천이 보인다. 그녀도 순교자인 걸까?

흐트러진 머리칼에 단정한 얼굴. 조용한 표정. 한 줄로 이어진 두꺼운 눈썹은 날갯짓하는 까마귀처럼 당장에라도 이마에서 날아가 버릴 것

● 기둥의 제일 윗부분 = 기둥머리. — 옮긴이

만 같다. 부푼 입술 위에는 솜털이 촘촘하게 돋아 있다. 아름다운 눈동자에서는 눈물방울이 진주처럼 또르르 굴러떨어진다. 하지만 그 눈물은 예사롭지 않은 고통이 유발한 육체적 반응일 뿐이다. 그녀는 자기 연민으로, 남의 동정을 바라서 울고 있는 것도 아니다. 오히려 무시무시한 고통의 한복판에서 위엄을 잃지 않고 의연하게 운명을 견디며, 그에 더해 강렬한 자의식을 분출하고 있다.

화면에 박력이 넘치는 이유이다.

이 그림은 멕시코 화가 프리다 칼로의 자화상이다.

프리다는 47년이라는 짧은 생애에서 약 200점의 작품을 남겼는데, 태반은 자화상이었다. 특히 인생 후반에는 이 그림처럼 피투성이 자화상 연작이라고 해야 할 그림이 많아졌다. 어째서 이렇게 자신만을 그렸는지 질문을 받으면 그녀는 "외톨이라서요."라고 대답했다. 편지에도 늘 "나를 잊지 말아요."라고 썼을 정도라서, 그 고독은 처절했으리라 짐작된다. 물론 어느 정도 연극적인 느낌이 있긴 하지만.

자화상을 양산했다고 하면 문학의 사소설(私小說) 감상과 마찬가지로 "여자는 자기애가 무척 강하다." "아프다, 아프다며 호들갑을 떤다." 하며 냉소하는 사람이 있을지도 모르겠다. 하지만 프리다의 애처로운 자화상은 그저 마음을 육체의 형태로 표현하고 있는 것이 아니다. 고독과 질투의 고통, 창작에서의 분투, 뜻대로 되지 않는 인생에 대한 답답한 마음을 육체에 투사하고 있는 것만은 아니다. "나는 나 자신의 현실을 그린다."라는 그녀의 말은 거짓이 아니었다. 금이 간 고대의 기둥 같은 등뼈는, 추상적 감정의 표현이 아니라 바로 프리다의 육체 그 자체였다.

그림 1 프리다 칼로의 부러진 척추 9

프리다는 1907년 멕시코시티 교외에서 1남 4녀 중 세 번째로 태어났다. 아버지는 유대계 헝가리인, 어머니는 인디오 혈통의 멕시코인이다. 사진 스튜디오를 경영했던 집안은 그리 유복하지는 않았지만, 그녀는 아버지에게 귀여움을 받으며 애지중지 자라났다.

최초의 시련은 여섯 살 때 찾아왔다. 9개월의 소아마비 투병 끝에 다리를 절게 되었다. 학교에서 괴롭힘을 당했고, 학업도 한 학년 늦춰졌다. 지기 싫어하는 성격과 고독감은 이때부터 생겨났다. 또한 오른쪽 다리는 위축된 채로 회복되질 않아서, 가느다란 다리를 가리려 양말을 겹쳐 신었고 나중에는 늘 멕시코 전통 의상을 입었다. 긴 치마로 다리를 덮기 위해서였지만, 뒷날 그녀가 유럽과 미국에서 성공을 거둔 데는 이런 이국의 패션과 매력적인 외모가 큰 구실을 했다.

매력에 대해 말하자면 프리다는 평생 여러 남성의 구애를 받았고, 연인의 수는 셀 수 없었다. 그 최초의 한 사람과 데이트하던 중에, 인생을 바꿀 만큼 큰 사고를 겪었다. 열여덟 살 때였다. 젊은 연인들이 탄 버스가 노면 전차와 충돌해 찌부러졌던 것이다. 뒷날 그녀는 이렇게 썼다. "기묘한 충격이었다. 둔하고 완만한." 하지만 그때 부러진 버스의 손잡이 기둥은 의자에서 내팽개쳐진 프리다의 몸을 '황소를 찌르는 투우사의 검처럼' 꿰뚫어, 그녀의 옷은 마치 파도에라도 휩쓸린 것처럼 벗겨졌다. 목격했던 연인은 이렇게 썼다. "프리다는 알몸이었다. (……) 아마도 도장공이었던 것 같은데 (……) 한 승객이 갖고 있던 금가루가 든 자루가 찢어지면서 프리다의 피투성이 몸에 금가루가 흩뿌려졌다."

금가루에 덮여 번쩍이는 나체의 이미지는 얼마나 강렬한가!

하지만 현실은 비참하기 짝이 없었다. 의료 카드 기록에 따르면 척

추 세 곳, 골반 세 곳, 오른쪽 다리 열한 곳이 골절되었다. 이밖에도 허리뼈와 빗장뼈도 부러졌고, 오른쪽 발목과 왼쪽 어깨는 탈구되었고, 복부와 질에도 구멍이 났다. 병원에서는 처음에 살아날 가망이 없는 유형으로 분류했는데, 다행히 수술을 받아 기적적으로 목숨을 건질 수 있었다. 1개월 뒤에 퇴원했는데, 아마도 치료를 이어갈 경제적 여력이 없었기 때문이라고 생각된다. 퇴원에 앞서 척추 검사를 하지 않았고, 훗날 그곳이 재발했다.

당시 프리다는 의사를 지망하는 우수한 학생이었다. 멕시코 교육 기관의 최고봉인 국립 예비 학교 입학시험에 열네 살 때 합격해 5년 과정을 다니고 있었다. 2,000명의 학생 중에서 여성은 겨우 35명이었다. 사고를 당하지 않았더라면 그대로 의사가 되었을 터인데, 병원비가 가계를 압박해 학교를 그만두어야 했다. 연인도 병문안을 한번 온 뒤로는 재빨리 그녀 곁을 떠났고, 석고 코르셋으로 고정되어 집에서 누워만 있는 생활은 비통했다.

그림을 좋아했던 딸을 위해 어머니는 침대 천장에 커다란 거울을 달았고, 누워서 그릴 수 있는 그림 도구를 사 주었다. 프리다는 매일 거울을 보면서 자신의 존재 이유를 수없이 묻고 또 물었으리라. 나는 왜 살아났을까, 앞으로 나는 어떻게 될까, 내가 할 일은 무엇일까, 내 몸은 어찌 될까, 나는 무엇일까, 나는, 나는…….

고통에 몸부림칠 때를 빼고 그녀는 책을 읽거나 스스로를 그렸다. 자신과 철저하게 대면해, 질릴 줄도 모르고 그렸다. 자신의 육체와 영혼의 고통을 그렸다. 그런데도 젊은 생명력은 놀라울 정도로 강했다. 일진일퇴를 거듭했다. ─ "죽음은 나를 손에 넣을 수 없었다." ─ 조금씩 평소처럼 생활할 수 있게 되었다. 버스 사고를 겪은 다음 해, 열아홉 살의 그녀는 최

그림 1 프리다 칼로의 부러진 척추 11

초의 걸작 「벨벳 옷을 입은 프리다」를 완성했다. 후기 작품과는 뚜렷이 다른, 우아하고 여성스러운 느낌이 넘치는 자화상이다. 당연하겠지만 그녀는 여전히 연인에게 집착했고, 뜨거운 편지와 함께 이 그림을 보냈으나 효과는 없었다.

"아름다운 내 곁으로 돌아와 줘."라는 메시지인 이 그림에서 프리다는 이미 자신의 트레이드마크를 확립했다. 두꺼운 일자 눈썹과 입술 주변의 옅은 수염이다. 농담을 좋아했던 그녀는 뒷날 곧잘 "자, 수염 깎을 시간이야."라고 했다고 한다.

학교를 그만둔 프리다는 병약한 몸으로 멕시코 공산주의 투쟁을 지원하는 예술가 그룹에 가입해 진지하게 회화의 길을 걷기 시작했다. 이 무렵 멕시코에서 가장 유명한 화가는 디에고 리베라(Diego Rivera, 1886~1957)였는데, 그는 문화부 장관의 의뢰로 문맹인 민중을 위해 공공건물 벽에 멕시코 역사화를 그리는 운동에 매진하고 있었다. 프리다는 그가 작업하는 곳으로 불쑥 찾아가서는 자기 그림을 보여 주며 평을 해 달라고 했다. 대단한 호색가였던 리베라는 이 젊고 매력적인 여성 앞에서 "꽤 개성적인 그림이군."이라고 했는데, 프리다는 입에 발린 소리는 필요 없다고 딱 부러지게 대꾸했다. "나는 가계를 돕고, 스스로 살아가기 위해 일로써 그림을 그리는 것이에요, 유용한 조언이 필요해요."라고.

그녀의 그림만큼이나 개성이 넘쳤던 프리다에게 리베라는 감탄했으리라. 둘은 금세 사랑에 빠졌고, 얼마 지나지 않아 리베라는 부인과 이혼하고 프리다와 결혼했다. 마흔세 살에 신장 180센티미터, 체중 150킬로그램의 유명인과 스물두 살, 약 160센티미터, 체중은 50킬로그램이 될까 말

까 한 젊은 여성의 커플을 사람들은 "미녀와 야수"라고 불렀다.

다음 해 이 신혼부부는 미국으로 건너갔는데, 옷차림에 신경 쓰지 않는 거한과 멕시코 전통 의상을 곱게 차려입은 거무스름한 피부의 젊은 부인은 언론의 관심을 끌었다. 리베라는 정력적으로 일했고, 프리다로서 도 이 3년 정도가 가장 행복한 시기였다고 할 수 있다. 몸 상태도 안정되어 있었다. 그런데 샌프란시스코와 뉴욕을 계속 오가는 일정이 화근이 되었는지 디트로이트에서 유산하면서 대량 출혈로 곧바로 입원했다. 나쁜 일은 계속되어, 리베라가 뉴욕 록펠러 센터에서 의뢰받은 벽화에 미국 건국 공로자와 레닌을 함께 그린 것이 문제가 되어 부부는 귀국해야 했다. 멕시코시티에 새로 마련한, 아틀리에를 겸한 집에서 살림을 시작했다.

결혼 5년차, 스물일곱 살의 이 해는 프리다에게는 최악이었다. 세 차례의 수술(맹장염, 임신 중절, 오른쪽 다리의 관절 적출)도 고통스러웠지만, '내가 나보다 더 사랑하는 디에고'가 그녀의 여동생 크리스티나 칼로(Cristina Kahlo, 1908~1964)와 불륜 관계였음이 드러났다. 이보다 더한 상처는 생각할 수 없다. 다른 여성과 바람을 피웠던 리베라를 프리다는 여태까지 모두 용서했지만, 이건 너무 심했다. 이 해에는 그림을 한 점도 그리지 않았다. 고통을 덜기 위해 술에 의지하게 되었다.

이윽고 이들은 별거했고, 혼자 여행을 떠나고, 용서하고, 함께 살고…… 또 별거했다. 이러는 동안 프리다의 안에서는 뭔가가 부글부글 용솟음쳤다. 그녀는 맹렬한 기세로 사랑했다. 멕시코로 망명했던 러시아 혁명가 레온 트로츠키(Leon Trotsky, 1879~1940)부터 일본계 미국인 조각가 이사무 노구치(野口勇, 1904~1988), 헝가리계 미국인 사진가 니콜라스 머리(Nickolas Muray, 1892~1965)까지. 모두 짧은 사랑이었다. 비판자들은 프리다

그림 1 프리다 칼로의 부러진 척추 13

가 유명인만 탐했을 뿐이라고 비아냥대기도 하지만, 거꾸로 평범한 사람에게 관심이 없었다고 바꿔 말할 수도 있으리라. 혹은 삶이 얼마 남지 않았음을 예감했기에 가능했던 격렬한 연소(燃燒)였던 거라고도.

한편으로 그녀는 맹렬한 기세로 그림을 그렸다. 리베라를 돋보이게 하는 역할을 그만두고 자신을 위해 자기 그림을 그리는 데 몰두했다. 자립하고, 팔기 위해 그림을 그렸다. 실질적인 의미에서 처음으로 작품이 팔린 것도 그즈음이었다. 미술품 수집가로도 잘 알려진 유명 할리우드 배우 에드워드 G. 로빈슨(Edward G. Robinson, 1893~1973)이 네 점을 샀다. 뉴욕에서 개인전을 열었고 파리에서는 「자화상을 넣은 액자」를 루브르 박물관이 샀으며, 그녀의 작품을 메인으로 멕시코전이 열리고, 파블로 피카소(Pablo Picasso, 1881~1973)는 그녀에게 손 모양의 귀걸이를 선물했다. (프리다는 곧바로 이 귀걸이를 자화상에 그려 넣었다.) 마침내 그녀는 디에고의 아내가 아니라 프리다 칼로로서 부와 명성을 얻게 되었다.

두 사람은 서른두 살 때 이혼했다. 그런데 어떻게 된 게 바로 다음 해 — 어지간히도 연이 깊었던 모양이다. — 다시 결혼했다. 다시 합쳤으니 백년해로할 법도 했지만, 다만 이번 결혼은 반은 별거혼이라고도 해야 할 것이어서 프리다는 리베라의 바람을 인정(체념?)했다. 리베라는 아나우아칼리 박물관 건설에 자금과 에너지를 쏟아부었고, 프리다도 멕시코 문화 세미나 멤버와 문화부 회화 조각 학교의 교사라는 공직을 맡았다. 그러나 수년 전부터 그녀의 육체는 비명을 지르고 있었다. 달래고 달래 가며 사용해 왔던 서른일곱 살의 척추는 마침내 그녀를 앉아 있을 수도 없게 만들었다. 정형외과의는 그녀에게 강철제 코르셋을 입고 침대에서 절대 안정을 취하라고 권고했다. 「부러진 척추」는 이 무렵의 작품이다. ("나는 병이 든 게

아니다. 부서진 것이다.")

그로부터 10년 동안은 고통과의 싸움이 처절하게 이어졌다. 두 차례에 걸친 대대적인 골이식 수술, 그 뒤를 이은 감염증, 발가락의 괴저, 절단, ("어째서 다리가 필요해? 날 수 있는 날개를 갖고 있는데.") 알코올과 약물 중독에 빠졌지만 여전히 그림을 계속 그렸고, 때로 자택에서 파티를 열어 화려하게 차려입고는 사람들 앞에 나타나 농담을 연발하면서 웃음을 나누었다. 그 엄청난 에너지에, 그리고 에너지의 원천이 된 강렬한 자의식에 다들 찬탄을 금치 못했다.

프리다는 자화상에서만 정채로움을 발했다. 가장 사랑하는 리베라를 그린 그림조차 그리 매력적이지는 않다. 노인이 질리지도 않고 자신의 병세를 이야기하는 것처럼 그녀도 고통으로 가득한 육체를 질리지도 않고 줄곧 그렸다. 하지만 전자와 후자 사이에는 결정적으로, 개인의 문제가 보편성을 획득했는가 아닌가라는 차이가 있다. 그녀의 그림은 부정적인 방향으로 치달으면서도 보는 이에게 에너지를 나누어 주는 특이한 예이다.

프리다는 자기 현시욕으로 똘똘 뭉쳤다고 흔히들 말한다. 맞는 말이다. 왜냐면 그러지 않고서는 버틸 수 없었을 것이기 때문이다. 살아갈 수 없었기 때문이다. 버티고, 계속 버티고, 그리고, 계속 그렸다. 자신의 그림을 예술 작품으로 높이기 위한 자기 현시욕이 대체 왜 나쁜가?

그녀의 마지막 작품은 자화상이 아니었다. 수박을 그린 그림이었다. 둥그런 수박, 럭비공 모양의 수박. 껍질은 짙은 녹색, 옅은 녹색, 검은 세로줄 무늬가 들어간 껍질. 그리고 반으로 자른 것, 반달 모양으로 자른 것, 셔벗처럼 들쭉날쭉하게 자른 것. 하얀 속껍질로 둘러싸인 붉은 과육은 어느 것이나 싱싱하고, 검은 씨가 악센트처럼 흩어져 있는 게 무척이나 맛있어

그림 1 프리다 칼로의 부러진 척추　　　　　　　　　　　　　　　　15

보인다.

어느 문화권에서나 과일은 '풍요'를 상징한다. 화면 가득 갖가지 색과 모양의 수박이 와작거리는 것으로, 이 그림은 그 풍요로움을 보는 이에게 더한층 느끼게 한다. 맨 앞에 놓인 수박에는 프리다의 사인과 함께 "ViVA LA ViDA(=비바 라 비다)"라고 쓰여 있다. '인생 만세', '인생은 멋져'라는 의미의 스페인어이다. 죽음을 1주일 정도 앞두고 써넣었다고 한다. 그녀의 삶을 집약한 말이다. 끊임없는 육체적, 정신적 고통과 싸우는 일생이었고, 만년에는 침대 신세였지만, 그런데도 예술가로서 만족스러운 작품을 남기고, 한 여성으로서 아쉬울 것 없이 사랑하고 사랑받았다. 짧지만 풍요로운 나날이었다. 멋진 인생이었다. 그녀는 이렇게 모든 것을 긍정하고 조용히 세상을 떠났던 것이다.

프리다 칼로(Frida Kahlo de Rivera, 1907~1954)는 자신이 죽은 뒤에 화장(火葬)해 달라고 했다. "인생을 이렇게 오래, 위만 보고 누워 보냈기 때문에, 누운 채로 묻히기는 싫다." — 그녀다운 말이다. '푸른 집'이라고 불리는 그녀의 생가는 오늘날 프리다 칼로 미술관이 되어 있다.

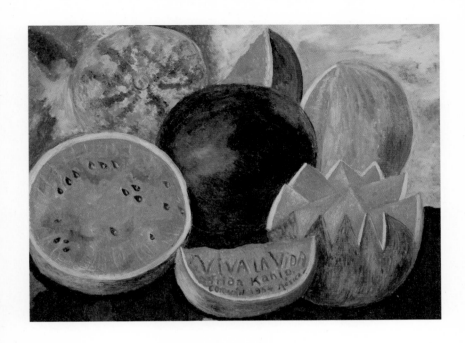

프리다 칼로

「인생 만세」

1944년

캔버스에 유채, 50.8×59.5cm

멕시코시티 프리다 칼로 미술관

그림 2

밀레의
이삭줍기

장프랑수아 밀레

「이삭줍기」

1857년

캔버스에 유채, 83.5×110cm

파리 오르세 미술관

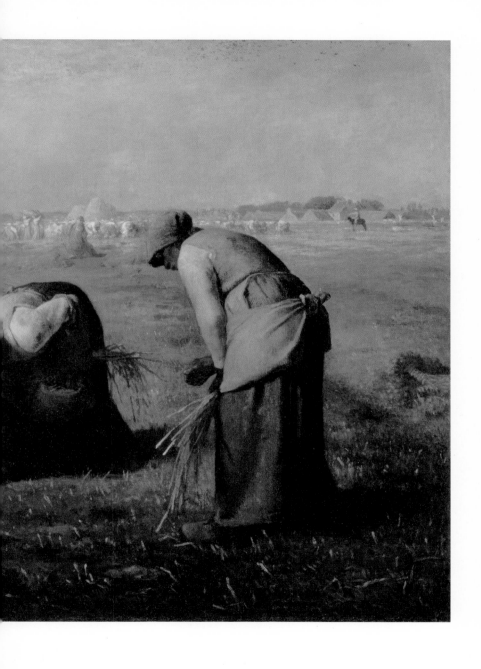

파리에서 남쪽으로 약 50킬로미터를 내려가면 광대한 퐁텐블로 숲 가까이 바르비종이라는 자그마한 마을이 있다. 19세기 중반부터 화가들이 이곳에 하나둘 모여들어 일종의 예술가 공동체를 형성한 것이 바르비종파이다. '파'라고는 했지만, 유파라고 하기는 어렵다. 작풍도 제작 태도도 저마다 달랐으며 모이고 흩어지는 것도 자유로웠다. (일본의 도예 마을과 닮았다.)

서른다섯 살의 밀레도 처자식과 함께 파리에서 이곳으로 옮겨 왔다. 아카데미가 장악한 미술계에서 성공하려는 꿈을 접은 채. 그저 도시 생활에 지쳐, 또 그동안 생계를 위해 그렸던 포르노 같은 나체화에도 염증을 느껴 어차피 가난에 허덕댄다면 파리보다 시골이 낫겠다는 생각에 농촌으로 '돌아왔다.' 그도 그럴 것이 밀레의 고향은 원래 노르망디의 농촌이었다. 농민의 생활이라면 누구보다도 잘 알았다.

실은 이 무렵 프랑스에서는 농촌을 그린 그림이 조용히 유행하고 있었다. 아카데미를 중심으로 자리 잡은 신고전주의 미술에 대한 낭만주의 예술가들의 열정적인 도전으로 파리의 화단은 한창 활기를 띠는 중이었다. 그런 한편으로 그림을 감상하고 구입하는 사람이 늘어나면서, 감상에 교양이 필요하지 않고 보면 곧 이해할 수 있는 사실주의 회화를 시장이 원하게 되었다. 이에 더해 도시와 거리가 근대화, 산업화하면서 '자연'으로 마음을 치유하고 시골 생활을 이상적인 삶으로 여기는 제멋대로의 믿음이 강해졌다. 이런 사정이 농촌을 그린 그림에 대한 요구를 부채질했다. 밭이나 가축, 농민과 그 일상을 그린 그림이 많아지고 바르비종파가 그럭저럭 생계를 유지할 수 있었던 배경에는 이런 변화가 있었다.

농촌을 그렸다고는 해도 화가들이 야외에서 그림을 그리는 게 당연

한 일이 된 건 조금 뒤, 인상주의 시대부터였다. 이 무렵 튜브 물감이 갓 등장하기는 했지만 아직 일반적으로 쓰지는 않았던 것이다. 밀레는 스케치북을 끼고 돌아다니며 온갖 광경을 사생해 귀가해서는 아틀리에로 개조한 북쪽 방향의 어둑한 작은 방에서 유화로 그렸다. 물론 모델에게 포즈를 취하게 하고, 구도를 세심하게 조절해서 완성했다. 야외에서 햇빛이 미묘하게 바뀌는 양상도, 뒷날의 모네처럼 그 자리에서 포착하지 않고 기억에 기대어 재구축했다.

「이삭줍기」도 그렇게 그렸다. 바르비종에 정착한 지 8년째였다. 후원자도 나타났고 좋은 화상(畵商)도 있어서 살림살이가 꽤 편해졌다. 창작에 대한 자신감이 넘쳤던 이 시기에 그는 누구나가 인정하는 걸작을 그렸다.

화면의 3분의 2를 차지한 대지가 두텁게 펼쳐져 있다. 「만종」과 마찬가지로 명암의 대비가 뚜렷하다. 저물녘의 포근한 햇빛을 받은 풍요로운 후경과 그림자가 짙은 빈한한 전경. 밀짚이 하늘까지 닿을 만큼 쌓아올려진 후경, 화면 오른편 끄트머리에 기껏 모은 짚 몇 다발뿐인 전경. 건초의 향기로운 냄새가 감도는 후경, 질펀질펀한 흙의 냄새가 느껴지는 전경. 여러 사람이 떠들썩하게 수확을 하는 후경, 아마도 동료인 듯한 세 여성이 묵묵히 허리를 숙이고 떨어진 이삭을 줍는 전경…….

하지만 이 주인공들은 존재감이 묵직하다. 그녀들은 지금 여기에 틀림없이 살아 있다. 굵은 허리, 거칠고 울퉁불퉁한 손으로 단조롭고 엄혹한 노동을 견뎌 온 그녀들은 바르비종의 농촌 여인이었던 시대를 훌쩍 뛰어넘어, 고대의 힘찬 조각처럼 영원한 생명을 부여받아 여기에 있다.

밀레의 거침없는 솜씨가 빛난다. 화면의 구성은 말할 것도 없고, 인

그림 2 밀레의 이삭줍기 21

물의 움직임과 배치도 완벽하다. 기어가듯 앞으로 나아가는 두 사람이 만들어 내는 반복의 묘미를 보자. 또 한 사람은 아마도 잠깐 쉬느라 허리를 펴고 있었던 모양으로, 다시 눈길을 땅으로 떨어뜨리고 몸을 구부리는 참이다. 전체적으로 색채가 절제된 중에 머리쓰개의 붉은색과 푸른색이 인상적이다. (종교화에서 성모 마리아가 입는 붉고 푸른 옷을 떠올리게 한다.)

한데 세 사람은 왜 뒤편에 있는 사람들과 함께 일하지 않는 걸까? 마을에서 따돌림이라도 당했을까? 어쩌면 그와 비슷한 처지일지도 모른다. 그녀들은 이 광대한 밀밭과 아무 상관도 없다. 고용된 몸도 아니다. 수확이 끝난 밭에 멋대로 들어와서 찌꺼기를 챙기고 있는 것뿐이다. 성가신 존재로 취급받을 가능성도 있다. "들어오지 마, 줍지 마."라는 말을 들으면 따를 수밖에 없다. 이렇게 주울 수 있는 것도 지주가 묵인한 덕분이다. 그것도 낮에 밀을 베고 나서 해가 지기 전까지 짧은 시간뿐이라서 서둘러야 한다.

이삭줍기에 대해서는 구약 성경의 「레위기」와 「신명기」에 쓰여 있다. 말인즉, "너희 땅의 곡물을 벨 때에 밭 모퉁이까지 모두 베지 말며 떨어진 것을 줍지 말고 그것을 가난한 이와 거류민을 위하여 남겨 두라."●

이런 '베푸는 마음', 뒤집어 보면 '빈자의 권리'는 근대 이후로도 이어졌다. 하지만 가난한 지방, 예를 들어 춥고 토지가 척박한 밀레의 고향 노르망디 지방에서는 볼 수 없는 관습이었다. 그래서 그는 농촌의 최하층인 과부(혹은 남편이 병으로 쓰러진 여성)가 이삭을 줍는 모습에 가슴이 아팠으리라. 원래 경건한 기독교도였던 밀레는 한시도 성경을 손에서 놓지 않았다. 「씨 뿌리는 사람」도 물론 성경에서 유래한 주제를 그린 것이다. (씨는 하느님의 말씀을 의미한다.)

● 개역개정판 성경. 「레위기」 23:22. — 옮긴이

설득력 있는 묘사에 신앙이 더해져 그의 그림은 보편성을 얻었다. 밀레 자신은 가톨릭교도였지만, 가톨릭 국가가 아닌 나라에까지 복제품이 나돌고 방마다 벽에 걸린 것은, 열심히 살아가는 인간의 갸륵함과 인간을 살아가게 하는 어떤 존재(그리스도이든 부처님이든 하느님이든)에 대한 감사의 마음이 누구에게나 공감을 불러일으키기 때문이리라. 하지만 밀레의 시대에는 이 그림을 '무섭다.'라고 생각하는 사람들이 있었다. 진심으로 무서워하고, 그래서 끔찍스러워했던 사람들이……

당시 온 유럽이 요동치고 있었기 때문이다.

"하나의 유령이 유럽을 떠돌고 있다. 공산주의라는 유령이. 낡은 유럽의 모든 강국은 이 유령을 퇴치하려고 신성 동맹을 맺었다." 너무도 유명한 『공산당 선언(Manifest der Kommunistischen Partei)』의 첫머리이다. 이 책의 마지막 문장인 "만국의 프롤레타리아여, 단결하라!" 또한 세상에 널리 회자되었다.

이 책은 「이삭줍기」가 발표되기 9년 전인 1848년에 간행되어 점점 넓고 깊게 영향을 끼치고 있었다. 이에 상류 계급은 '하층 노동자'가 분수도 모르는 욕망을 품고 단결해, 타고난, 더구나 필연적이고 영구적이어야 할 '신분'의 경계를 넘어 자신들의 신성한 영역을 침범하는 건 아닐까 염려하고 두려워하고 분개했다. 그들은 조금이라도 그런 불씨를 지녔다 싶으면 문학이건 미술이건 재빨리 반응해 짓뭉개려 들었다.

실제로도 예술을 수단으로 삼아 싸우는 이들이 있었다. 밀레보다 다섯 살 젊은 귀스타브 쿠르베(Jean-Désiré Gustave Courbet, 1819~1877)가 좋은 예이다. 쿠르베는 계급 사회를 해체해야 한다는 신념으로 말단 노동자의 비참한 모습을 그렸다. 현실을 사실적으로 묘사하는 것이 인간의 마음

그림 2 밀레의 이삭줍기 23

을 움직이고 진실을 파헤치고 사회를 변혁하는 길이라고 믿었다. (쿠르베는 뒤에 정치범이 되어 망명해야 했다.)

밀레 역시 농민을 그린 그림으로 같은 주장을 했다고 오해를 받았다. 아무튼 그가 흙냄새가 나는 진짜 농민을 그렸기 때문이다. 그때까지 여러 화가가 이삭줍기라는 주제를 그리기는 했지만, 어느 것이나 성경에 언급된 내용을 아름답게 표현하려 했을 뿐 당사자인 농민에게는 관심을 보이지 않았다. 그림을 보는 입장에서도 농사일의 가혹함을 떠올리지 않고 지나가는 게 마음 편했다. 당시 프랑스 아카데미의 화가 쥘 브르통(Jules Adolphe Aimé Louis Breton, 1827~1906)이 그린 「이삭 줍는 여인들의 소집」이 살롱에서 일등상을 받고, 황제 나폴레옹 3세(Charles Louis Napoléon Bonaparte, 1808~1873)가 구입했던 것도 당연했다. 이 그림에서는 젊고 건강한 여성들이 맨발로 걷고 있다. (턱도 없이 비현실적이다.) 이들이 주워 모은 밀도 낟알이 잔뜩 달려 있다.

하지만 밀레는 이렇게 그릴 수는 없었다. 「이삭줍기」를 발표하자 보수적인 평자들은 맹렬히 공격했다. "세 여성을 그린 데는 뭔가 의도가 있다. 마치 '빈곤의 세 여신' 같다."라든가 "질서를 위협하는 흉포한 야수."라는 평을 받았다. 시인 샤를 보들레르(Charles Pierre Baudelaire, 1821~1867)도 밀레를 끔찍스럽게 싫어해 이렇게 썼다. "수확을 하면서도, 씨를 뿌리면서도, 암소에게 풀을 뜯게 하면서도, 동물들의 털을 깎으면서도, 그들은 늘 이렇게 말하는 것 같습니다. '우리는 이 세상의 부를 빼앗긴 비참한 사람들이지만, 바로 그런 우리가 이 세상을 풍요롭게 만들고 있다!' (중략) 스스로의 단조로운 추함 속에 이들 비천한 사람들은 모두 철학적이고 멜랑콜릭하고 라파엘로적인 우쭐거림을 보여 줍니다."● 육체노동에 종사하는 이는

●『보들레르 비평Ⅱ』, 아베 요시오(安部良雄) 옮김, 지쿠마쇼보(筑摩書房) 학예문고, 1999년에서 인용함.

귀스타브 쿠르베

「채질하는 사람들」

1855년

캔버스에 유채, 131×167cm

낭트 미술관

쥘 브르통

「이삭 줍는 여인들의 소집」

1859년

캔버스에 유채, 90×176cm

파리 오르세 미술관

'비천한 사람들'인데, 시를 쓰는 자신은 귀족적인 까닭이리라. 그런 무리가 치고 올라와 자신을 짓밟는다는 건 참을 수 없는 노릇이다. 가진 자의 불안과 공포가 작품의 본질을 오해하게 만들어 버렸다.

결국 이데올로기가 담겨 있건 어떻건 좋은 것은 남는다. 그래서 쿠르베도 남았고 밀레도 남았다. 불쾌한 남자 보들레르도.

장프랑수아 밀레(Jean-Francois Millet, 1814~1875)는 일본에서도 인기가 높아서, 야마나시 현립 미술관에는 밀레의 작품이 여럿 있다. 또 이와나미 쇼텐(岩波書店)은 심벌마크에 「씨 뿌리는 사람」을 사용하고 있다.

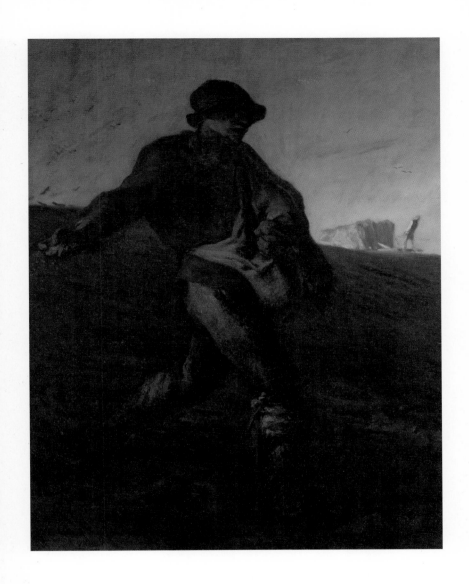

장프랑수아 밀레

「씨 뿌리는 사람」

1850년

캔버스에 유채, 101.6×82.6cm

미국 보스턴 미술관

그림 3

프라고나르의
그네

장오노레 프라고나르

「그네」

1767년

캔버스에 유채, 81×64.2cm

런던 월레스 컬렉션

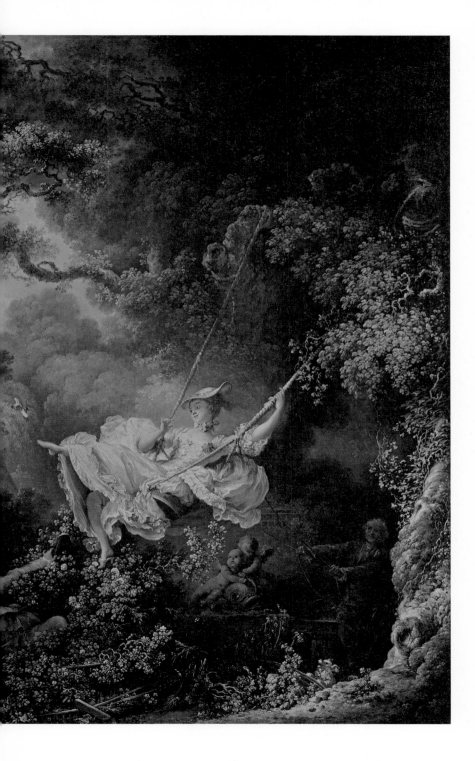

그네의 기원은 기원전 2000년대 인도라고 여겨지지만, 더 오래전 그리스 신화에서 그 뿌리를 찾을 수 있다고도 한다. 후자의 설명에 따르면 달의 여신 아르테미스(=디아나)가 만물의 생장을 촉진하기 위해 처녀를 나무에 매달았는데, 그 시체가 대롱대롱 흔들리는 것에서 그네 놀이가 나왔다고 한다. 이처럼 무시무시한 유래를 자랑하면서도 이러나저러나 그네는 예로부터 여성의 놀이로 여겨졌다.

　프라고나르의 대표작 「그네」는 그런 으스스한 이미지와는 관련이 없으나 그런데도 또 다른 의미에서 무서움을 담고 있다. 왼편 끄트머리의 큐피드 석상이 의미심장하게 손가락을 입에 대고 "쉿, 지금 여기서 벌어지는 일은 비밀이야."라고 보는 이에게 전한다. 무슨 일이 벌어지고 있는 걸까?

　풍경화도 잘 그렸던 프라고나르의 역량을 보여 주는 심산유곡 같은 대정원이다. 굵직한 나무와 굽이치는 가지, 그 가지를 타고 뻗어가는 담쟁이, 환상적인 나무 그늘, 잎과 꽃이 정묘하게 그려져 아름답다. 기괴한 옹두리가 달린 굵은 가지에 밧줄을 튼튼하게 감고 붉은 벨벳으로 된 쿠션까지 더한 그네는 승차감 만점으로 보인다.

　젊은 여성이 그네를 타고 있다. 얼굴도 팔도 가슴께도 새하얀 것은 나면서부터 줄곧 햇볕을 쬐지 않았기 때문인지, 아니면 당시의 두꺼운 화장 때문인지 판단하기 어렵다. 최신 모드의 납작한 모자를 멋들어지게 쓰고, 목에는 보석을 단 리본, 소매에는 섬세한 레이스, 그리고 분홍색 새틴 스커트가 더할 나위 없이 화사하다. 차올린 발끝에서 뮬이 날아간다. 이런 식으로 벗기 쉬운 신발은, 바로 그 점 때문에 유행했으리라.

　그녀가 크게 뜬 눈은 아래쪽 덤불에 숨은 젊은 남자를 향한다. 분을 뿌린 가발을 쓰고 가슴에 장미를 꽂은 멋쟁이다. 그녀만큼이나 크게 뜬

눈에서 홍분이 느껴진다. 아무튼 그는 그녀의 스커트 안쪽을 보고 있다. 아마도 그녀는 속옷은 입지 않았을 것이다. 그의 홍분에, 보이는 쪽의 그녀도 더욱 홍분한다. 마치 그네의 진자 운동처럼. 그리고 그 섹슈얼한 움직임은 처음에는 조금씩, 점차 흔들리는 폭을 크게 해, 마침내는 최고조에 이르러 폭발한다. (모리스 라벨(Joseph Maurice Ravel, 1875~1937)의 발레 음악 「볼레로」가 이런 식이다.)

그림 속 젊은 남녀는 서로 사랑하고 있으리라. 왜냐면 한복판 아래쪽에 석상이 있는데, 바로 돌고래에 바싹 붙어 있는 두 명의 큐피드이다. 큐피드는 애초에 사랑의 신이고 돌고래는 바다 거품에서 태어난 비너스와 함께 등장하는 경우가 많다. 말할 것도 없이 비너스는 아름다움과 애욕의 여신이다.

그뿐이라면 연인들의 에로틱한 유희로 끝나겠지만, 그러나 여기에는 또 한 사람 눈에 잘 띄지 않는 인물이 있다. 오른편 아래쪽 나무 그늘에서 부지런히 그네를 미는, 존재감이 약한 초로의 남자다. 하인일까? 하지만 그래서는 아무런 묘미도 없다. 연인들의 홍분을 북돋는 감미료는 이 인물인 것이다. 무슨 일이 벌어지는지 짐작도 못하는 그가 바로 곁에 있기 때문에 더욱 그네와 같은 상승과 폭발을 맛볼 수 있다. 즉 그는 여성의 남편이다.

이 그림의 아이디어는 루이 15세(Louis XV, 1715~1774)의 신하였던 생쥘리앵 남작(Guillaume Baillet de Saint-Julien, 1726~1795)에게서 나왔다. 이 양반은 처음에는 역사화를 그리는 가브리엘 두아이앙(Gabriel François Doyen, 1726~1816)에게 '여성이 탄 그네를 성직자가 밀고, 나는 숨어서 그것을 보

그림 3 프라고나르의 그네 31

는' 그림을 주문했다. 여성은 물론 남작의 애인이었다. 그러나 점잖은 두아이앙은 그런 경박한 테마는 그릴 수 없다며 거절했고, 어쩔 수 없이 프라고나르에게 주문했다. 정답이었다.

호색가 프랑수아 부셰(François Boucher, 1703~1770)의 제자였던 프라고나르는 별명이 '쾌활한 프라고'였고, 천연덕스러운 에로틱 회화를 특기로 삼고 있었다. 남작의 구상을 듣고 프라고나르는 더 적극적으로, 성직자보다 남편으로 바꾸는 게 훨씬 재미있겠다고 아이디어를 내놓았고, 결국 이처럼 매력적인 작품을 그려냈다. 저속한 주제를 우아하게 만드는 것이 프라고나르의 솜씨였다. (그 때문일까, 이 그림은 디즈니 애니메이션 「라푼젤」과 「겨울왕국」에서도 오마주되어 관객을 웃음 짓게 했다.)

「그네」, 혹은 「그네의 절묘한 타이밍」이라는 제목이 붙는 이 작품은 1760년대에 완성되었다. 때는 프랑스 대혁명을 20년 남짓 앞둔 로코코의 난숙기로, 한줌밖에 안 되는 특권 계급이 부와 지위를 독점하고 세상이 제 것인 양 호시절을 보내고 있었다. 이들을 떠받치기 위해 민중이 얼마나 빈궁에 허덕이는지는 생각할 겨를도 없이 연애 유희에 바빴던 것이다. 노회한 정치가 탈레랑(Charles-Maurice de Talleyrand-Périgord, 1754~1838)이 "혁명 전에 태어난 사람만이 인생의 감미로움을 알 수 있다."라고 뒷날 술회했던 만큼이나 아름다운 나날이었으리라. 뒷날의 낭만주의가 "마음은 사랑하지만 육체는 다른 문제."라며 까다롭게 굴었던 것과 달리 로코코식 연애는 몸과 마음이 함께 가는 것이었다.

이처럼 행복을 구가하던 궁정 사람들을 우울하게 하는 것은 결혼 생활이었다. 결혼은 가정과 가문을 지키기 위한 것이었기에 같은 계급에서 상대를 찾아야만 했다. "씨만 있으면 밭은 빌릴 수 있다."라며 남편의 혈

프랑수아 부셰

「퐁파두르 부인의 초상」

1756년

캔버스에 유채, 212×164cm

뮌헨 고미술관(Alte Pinakothek)

통만 충족되면 문제가 없었던 옛 일본과는 달리, 프랑스에서 가문을 이을 권리는 오직 정실부인의 아이에게만 있었다. 사랑하는 애첩의 아이라도 결코 대를 이을 수는 없었다. 그래서 귀족과 부자는 딸의 처녀성을 지키기 위해 사춘기에 수도원에 집어넣었고, 14~15세가 되면 관례적으로, 대개 나이차가 꽤 나는 상대에게 시집을 보냈다. 이들 여성의 최대 의무는 두말할 필요도 없이 아들을 낳는 것이었다.

애초에 부부 사이에 사랑이 존재할 확률은 끔찍스러울 만큼 낮았던 터라, 아내(혹은 남편)를 진정으로 사랑하는 이는 멋대가리 없다고 오히려 놀림을 받았다. 부부는 후계자를 위한 계약의 형식일 뿐이었다. 대체로 온 유럽이 이러했지만, (여기서부터가 프랑스만의 특징인데) 후손을 낳아 책임을 다한 뒤 연애라는 기쁨은 다른 상대에게 얻는다는 관념이 생겼다. 남자의 바람이 허용되는 것은 만국 공통(?)이나 프랑스에서는 (대놓고 피우지만 않으면) 여자의 바람도 묵인했다. 남편 역시 보고도 못 본 척했다. 질투는 체신 머리 없는 짓으로 여겼다.

「그네」에 등장하는 남편도 어쩌면 알아차렸을지 모른다. 하지만 이 사실을 주위 사람이 알면 이 또한 곤란하다. 다른 남자의 부인이야 어찌 됐든 상관없지만, 설령 사랑하지는 않더라도 자기 부인이 바람을 피운다는 걸 알고 마음이 편할 수는 없다. 다른 남자의 부인과 바람을 피울 수 있을 거라는 기대로 자기 부인의 바람을 눈감더라도, 그 상대가 가까운 사람일지도 모른다고 생각하면 아찔해진다. 그렇대도 타인의 연애 행각에는 참견하지 않는다는 것이 역시 프랑스답다. 하지만 어느 곳에서나 오쟁이 진 남편은 비웃음의 대상이었으므로 남자로서는 꽤나 복잡한 고민을 해야 했다.

당시 '유럽에서 가장 유명한 오쟁이 진 남편'이라고 불린 이가 데티올(Charles-Guillaume Le Normant d'Étiolles, 1717~1799)이다. 대(大) 부르주아인 그는 재색을 겸비한 아내 잔(Jeanne-Antoinette Poisson, 1721~1764)과의 사이에 1남 1녀를 두고 겉보기에는 더할 나위 없는 삶을 살았다. 아들은 일찍 죽었지만, 아내가 아직 젊었기에 앞으로 얼마든지 임신할 수 있을 터였다. 하지만 잔은 그 아름답고 온순한 얼굴 밑에 강렬한 야심을 품고 있었다. 그녀는 자택에 살롱을 열어 저명한 문인과 학자, 예술가를 부르면서 자신의 명성을 높였고 밤마다 파티에서 거물을 노렸다.

그러던 어느 날, 데티올 씨는 부인으로부터 이별 통보를 받았다. "제가 국왕 루이 15세의 총희가 되었습니다. 용서하세요." 가톨릭에서는 이혼이 허용되지 않는다. 잔은 데티올 부인인 채로 베르사유 궁전에 들어가 총희가 되었다. 총희란 왕의 여러 애첩과의 치열한 경쟁에서 선택된 단 한 사람으로, 말하자면 직책의 이름이다. 급료와 연금도 나오는, 궁정의 화려한 면을 대표하는 존재로 왕비를 능가하는 권력자였다. 외국 대사와 청탁자들은 선물을 들고 왕비의 방을 지나쳐 총희를 알현했다.

데티올 씨는 아내가 왕으로부터 퐁파두르의 영지와 여후작의 지위를 받았다는 걸 알았다. 아내의 바람을 모른 척할 수 없게 되었다. 체면이 땅에 떨어졌다는 말은 이런 것이다. 미남왕 루이 15세는 남의 아내를 이렇게나 대놓고 빼앗았다는 사실이 아무래도 꺼림칙했던지, 그에게 공사의 자리를 주어 외국으로 쫓아 보내려고 했다. 하지만 데티올 씨는 악착같이 파리에 붙어 있었다. 남은 생애 내내 아내를 증오하고, 다른 여자와 실컷 놀아났다고 한다. 어쩌면 그녀에 대한 사랑이 그만큼 깊었던 건지도 모른다.

구약 성경에서 다윗 왕은 부하 장군의 아내인 밧세바와 관계하고,

그림 3 프라고나르의 그네 35

그 남편을 싸움터에서 죽게 했다. 프랑스 왕은 그런 짓은 하지 않았다. 그저 내버려 두었다. 결혼에 사랑이 없는 게 당연하고, 사랑은 총희에게서나 구할 수 있다고 누구나 생각했기 때문이다. 이 특수하게 양식화된 연애, 놀이로서의 사랑은 여성에게는 나쁘지 않은 문화였고, 그랬기 때문에 더욱 이 시대는 '여성의 시대'라고 불린다. (불륜도 문화라고 할 수 있을지는 모르겠지만.)

프랑스 대혁명 이후 로코코 문화는 여성적이고 유약하다며 폄하되었다. 프라고나르를 비롯한 로코코 화가들의 그림도 깊이가 없다며 외면당했는데, 흥미롭게도 로코코식 연애는 그 뒤로도 줄곧 이어졌다. 대대로 프랑스 왕은 여성을 밝힐수록 오히려 더 인기가 있었다. 오늘날에도 프랑수아 미테랑(François Maurice Adrien Marie Mitterrand, 1916~1996) 대통령에게 사생아가 있다고 보도되었는데, 국민은 너그러이 여겼다. 오히려 그 나이에 멋지다고 칭송받을 정도였다. 그런 의미에서 '그네'의 시대는 계속되고 있는 건지도 모른다.

일본의 남성 여러분께 묻고 싶다. 프랑스 문화는 무섭지 않습니까?

장오노레 프라고나르(Jean-Honoré Fragonard, 1732~1806)의 불운이라면 너무 늦게 태어났다는 것이었다. 한창 전성기를 맞을 무렵에 혁명이 발발했다. 로코코 미술은 신고전주의 미술에 밀려났고, 프라고나르의 만년은 빈궁했다고 한다.

장오노레 프라고나르

「책 읽는 소녀」

1773~1776년

캔버스에 유채, 82×65cm

워싱턴 내셔널 갤러리

그림 4

발데스의
세상 영광의 끝

후안 데 발데스 레알

「세상 영광의 끝」

1670~1672년

캔버스에 유채, 220×216cm

세비야 성 카리다드 시료원

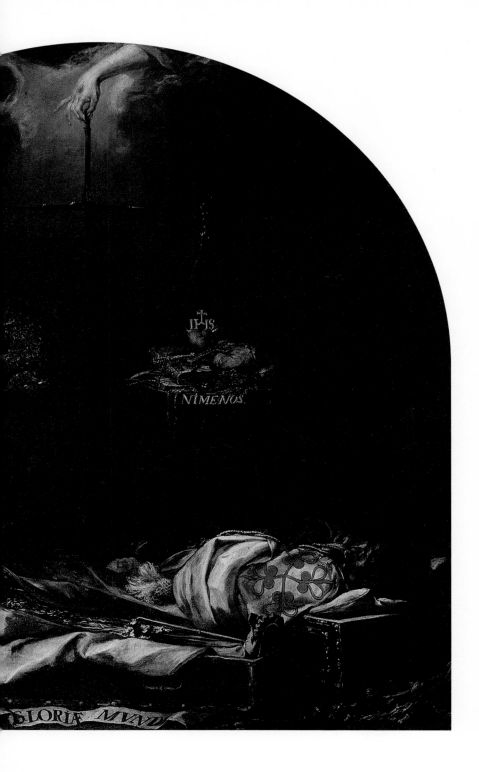

전율을 불러일으킬 만큼 사실적인 이 그림은 사람들에게서 "썩은 냄새가 감돈다."라는 말까지 들었다. 아름다움 대신에 진실을 추구한 화가가 사후의 3단계 — 사망 직후, 부패, 백골화 — 를 가차 없는 필치로 그려냈기 때문이다.

30년 전쟁의 패배로 쇠퇴기를 맞은 1670년대 스페인, 세비야의 성 카리다드 시료원(施療院)● 부속 성당의 정면 입구 벽에 바로크 화가 발데스 레알이 그린 이 그림이 걸렸다. 이 시료원은 신도회(가톨릭교도들이 조직한 세속의 자선 단체)가 운영했는데, 빈민 구제, 행려사망자의 장례, 행려병자의 치료, 처형된 범죄자 매장 등의 일을 했다. 시료원은 15세기에 개설되었지만 부속 성당은 지어진 지 얼마 되지 않았는데, 성당 내의 미술품 11점을 비롯한 장식을 완성시킨 이는 신도회 대표 미겔 마냐라(Miguel Mañara Vicentelo de Leca, 1627~1679)였다. 마냐라는 인기 화가 바르톨로메 무리요(Bartolomé Esteban Murillo, 1617~1682) 등과 함께 발데스 레알을 기용했고 주제 선정, 설치 장소 등 모든 것에 관여했다.

보다시피 이 그림은 당시 유행했던 바니타스 회화(인생의 덧없음을 나타내는 우의화)이다. 추상이나 암시가 아니라 생생하고 구체적인 묘사로 현세의 영요영화(榮耀榮華)가 부정되고, 사후 영혼의 구제가 저울에 달린다. 사람은 누구나 죽고, 죽으면 이렇게 썩는다. 그런즉 "죽음을 생각하라.(=메멘토 모리)"라는 리얼한 회화를 죽음과 마주한 병자에게 보이는 장소에 걸어두었던 발상, 또 그 신앙의 끝 모를 깊이를 오늘날의 일본인으로서는 짐작조차 할 수 없다.

● 무상으로 빈민을 치료했던 일종의 자혜 병원.

— 어둑한 지하 묘지. 왼편 계단에 밤과 잠을 상징하는 올빼미가 앉아 날카로운 눈길로 이쪽을 바라본다. 화면 아래편 두루마리에 라틴어로 "FINIS GLORIAE MUNDI(=세상 영광의 끝)"라고 쓰여 있고, 바로 이것이 타이틀이다.

위편은 이 세상의 것이 아닌 빛으로 가득 차 있고, 붉은 의상에서 아름다운 팔이 뻗어 나온다. 손등에 뚜렷하게 보이는 성흔으로 십자가에 매달렸던 그리스도임을 알 수 있다. 이 손이 늘어뜨린 천칭의 접시에는 물건이 넘칠 정도로 쌓여 있다.

"NIMAS(=no more, 많지 않은)"라고 적힌 왼편 접시에 놓인 것은 '일곱 가지 대죄'를 나타내는 동물 — 공작(교만), 산양(물욕), 박쥐(질투), 개(분노), 돼지(대식), 원숭이(색욕), 나무늘보(나태) — 이다. 바로 아래쪽에는 해골과 뼈가 부러져 쌓여 있다. 한편 오른편의 "NIMENOS(=no less, 적지 않은)"라고 적힌 접시에는 예수회의 모노그램을 관처럼 쓴 새빨간 심장, 못이 박힌 십자가, 기도서, 로사리오, 빵, 고행자의 옷과 채찍과 사슬이 놓였다. 아래쪽에는 한 사람분의 온전한 해골.

양쪽의 무게는 비슷해서 저울은 수평을 유지한다. 죽음과 함께 생전의 소행이 심판대에 올랐는데, 적지 않은 악덕과 많을 리 없는 미덕이 순간적인 균형을 이루고 있다. 다음 순간에는 저울이 어느 쪽으로든 기울어 천국행인지 지옥행인지가 결정되리라. 하지만 비기독교도 입장에서는 화면 아래편에 놓인 시신 두 구가 무섭다.

맨 앞에 놓인 붉은 가죽을 두른 관(이미 반쯤 벗겨져 있다.) 속에 누운 시신은 주교관을 쓰고 주교장(主敎杖)을 든 성직자다. 죽은 지 시간이 꽤 지난 듯, 얼굴과 손이 관의 가죽과 마찬가지로 벗겨져 뼈가 드러나기 시작

그림 4 발데스의 세상 영광의 끝 41

했다. 내장은 이미 부패했으니 맹렬한 악취를 풍길 것이 분명하다. 부패한 동물을 먹는 송장벌레가 여기저기 기어 다니는 모습이 처참한 느낌을 더한다.

그 곁의 검은 관에 들어 있는 남성은 자고 있다고 해도 믿을 만큼 외양은 아직 멀쩡하다. 하지만 그 또한 얼마 지나지 않아 앞쪽의 주교처럼 될 터이고, 결국에는 안쪽의 해골처럼 될 거라고 상상할 수 있다. 죽은 지 얼마 되지 않은 이 남성의 왼쪽 어깨를 덮은 천에는 칼라트라바 기사단의 문장이 들어 있다.

주교와 기사. 살아 있을 때는 '세상의 영광'을 구가했던 권력자이고 엘리트였던 그들도, 죽으면 신분이 낮은 자들과 마찬가지로 송장벌레의 먹이가 되고 썩은 냄새를 풍기면서 부서진다. 죽음의 신은 모두를 더할 나위 없이 평등하게 대한다.

실은 이와 쌍을 이루는 그림이 맞은편 벽에 걸려 있다. 역시 발데스 레알이 그린 바니타스 회화 「찰나와도 같은 목숨」이다. 큰 낫을 들고 관을 안은 해골이 지구의에 발을 얹고는 손으로 촛불을 끄고 있다. 그 촛불 위에는 역시 라틴어로 "IN ICTU OCULI(=순식간에)"라고 쓰여 있다. 죽음은 순식간에 온다는 뜻일 터이다. 바닥과 테이블 위에는 책과 갑주와 주교관과 왕관과 훈장…… 두 점의 그림이 서로를 보강하는 모양새다.

그림을 주문했던 이는 앞서 말했던 마냐라이다. 기사 귀족이었던 그는 아내를 잃은 뒤 신도회에 가입, 대표자가 된 뒤 지지부진했던 성당의 장식 작업 완성에 진력했다. 「세상 영광의 끝」의 아이디어가 마냐라에게서 나왔음은 그가 발표한 『진리의 논고(Discurso de la verdad)』의 한 구절로도 분명히 알 수 있다. 말인즉, "우리가 무엇보다 마음에 두어야 할 진리는 티

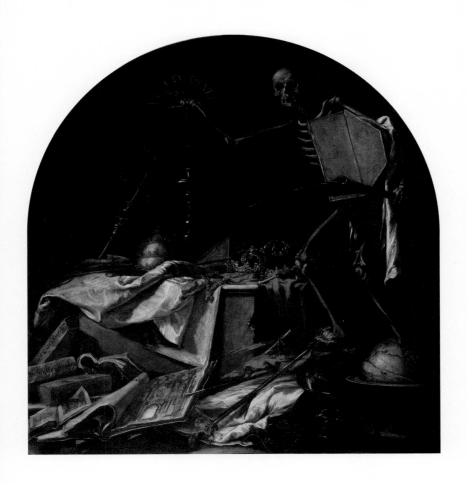

후안 데 발데스 레알

「찰나와도 같은 목숨」

1670~1672년

캔버스에 유채, 220×216cm

세비야 성 카리다드 시료원

끝과 재, 부패와 벌레, 무덤과 망각이다", "지하 묘지를 떠올려라. 상상 속에서 거기에 발을 들여, 당신의 부모와 아내, 생전에 알던 친구의 모습을 바라보라. 그 정적이 어떤 것인지를 상상하라. 아무 소리도 나지 않는다. 다만 들리는 것은 벌레와 구더기가 시체를 갉아먹는 소리뿐."

그림 속의 모습 그대로이다. 송장벌레에 파 먹히는 육체의 끔찍스러움. 처참한 죽음의 파괴력과 공포를 표현하는 이 글과 그림 앞에서는 신의 심판이나 구원조차 빛을 잃는 것 같다. 더구나 마냐라는 화면에 자신을 등장시켰다. 아직 살아 있는 자신을 죽은 자로서. 검은 관에 들어간 기사의 모습으로.

대체 왜?

바람둥이, 호색한의 대명사라면 이탈리아의 카사노바와 스페인의 돈 후안이다. 자코모 카사노바(Giacomo Girolamo Casanova de Seingalt, 1725~1798)는 실제로 존재했던 문인이자 모험가로서 멋들어진 『회상록(Histoire de ma vie)』까지 썼지만, 돈 후안은 어디까지나 전설 속의 인물이다. 하지만 소설과 오페라에 곧잘 등장했는데, 예를 들어 모차르트(Wolfgang Amadeus Mozart, 1756~1791)의 「돈 조반니('돈 후안'의 이탈리아어 이름)」를 모르는 사람은 없을 것이다. 이 걸작 오페라에는 돈 후안이 자기 것으로 삼은 여성 수가 구체적으로 나온다. "이탈리아에서는 640명, 독일에서는 231명, 여기 스페인에서는 1,003명……." (「돈 조반니」 중 '카탈로그의 노래')

이 돈 후안의 모델이 바로 마냐라라고 한다. 돈을 물 쓰듯 쓰며 놀러다니고 악덕으로 점철된 인생을 즐겼던 마냐라지만, 아내의 죽음을 계기로 그때까지의 방탕한 생활과 결별하고 극적으로 회심했다. (비록 오페라에

서는 사람을 죽이고도 후회하지 않지만) 소설 속 돈 후안이 죽음을 맞이해 참회했던 것도 마냐라와 동일시된 이유이다. 그러나 결국 돈 후안은 지옥으로 떨어졌다. 한편, 아직 젊을 동안에 마음을 고쳐먹고는 남은 반생 동안 약자를 구제하고 덕을 쌓았던 마냐라는 일종의 영웅으로서 스페인 종교사에 이름을 남겼다.

돈 후안의 참회와 마냐라의 회심은 모두 죽음에 대한 공포 때문이었다. 돈 후안은 자신의 죽음을 눈앞에 두었다지만, 마냐라의 경우는 아내의 죽음이었다고 한다. 인생을 180도 바꾼 이유로는, 게다가 다른 여성과 놀아나느라 가정을 살피지 않던 남자가 그랬다는 건 얼른 와 닿지 않는다. 어지간히 큰 충격이었나 보다. 아니면 누구에게도 말할 수 없었던 무언가가 있었던 것은 아닐까?

전쟁이 빈발하고, 전염병이 유행하고, 기아가 만연하고, 공개 처형과 행려사망자가 흔하던 시대였다. 사람들은 시체에 익숙했다. 기독교 가르침에 따라 죽은 자는 매장했고, 때로 이장하기 위해 다시 파낼 때는 관을 열었다. 노상에 방치된 동물의 사체도 있었으리라. 마냐라는 새삼스레 무엇에 그렇게 충격을 받았던 걸까? 가까운 지인의 시체가 썩어 가면서 송장벌레에 파 먹히는 모습을 보고, 닥쳐올 자신의 죽음이 벼락처럼 떠올랐던 걸까? 충격적인 방식으로 생로병사를 접하고 신앙에 눈을 뜨는 종교가와 독지가(篤志家)가 적지 않다. 마냐라도 그랬던 것 같은데, 그러나 그는 그 뒤로도 더욱 강렬하게 죽음을 두려워한 것처럼 보인다. 그러지 않고서야 「세상 영광의 끝」에 자신을 그리게 했을 리 없다. 죽은 자신을 늘 그림 속에서 확인할 필요가 있었을까?

졸저 『무서운 그림: 우는 여인 편(怖い繪: 泣く女篇)』•에서도 다룬 이야

• 가도카와 문고(角川文庫), 2011년.

그림 4 발데스의 세상 영광의 끝 45

기지만, 미국의 한 유명 록 가수가 만년에 중병에 걸렸는데, 투어로 가는 도시마다 시간이 나면 모르그(시체 안치소)에 가서 시체들을 구경했다고 한다. 홀린 듯이 바라보는 그 모습에서 귀기(鬼氣)가 느껴졌다는 증언이 남아 있다.

죽음이 너무도 두려운 나머지, 언제나 죽음을 실제로 보면서 죽음에 대한 공포를 이겨내려는 이가 있다. 죽음에 익숙해지려는 것이다. 인간은 상상력이 있기에 공포를 느낀다. 현실의 죽음을 앞에 두고, 죽음을 조금이라도 알면 상상력은 날개를 펼치지 못한다고 여긴다. (아니, '바란다.'고 해야 할까.) "상상력을 봉인하면 공포도 억누를 수 있다."라고.

어쩌면 마냐라도 같은 일을 하려고 했던 건지도 모른다. 비록 그림 속이라고는 해도, 죽은 자신을 보는 동안 익숙해질 것이다. 그림 속 자신은 이제 막 죽었지만, 이윽고 곁에 있는 주교처럼 썩어갈 것이다. 그 각오를 다져 두려고 했다……. 아니, 어쩌면 역시 천칭의 움직임에 두려워했던 것뿐이었을까. 부디 천국행 쪽으로 기울도록 기도하는 그림이었던 것일까? 마냐라는 1679년에 쉰두 살의 나이로 세상을 떠났다. 그림이 완성되고 일고여덟 해가 지나서였다.

후안 데 발데스 레알(Juan de Valdez Leal, 1622~1690)은 세비야에서 태어난 바로크 화가이다. 격렬한 터치와 표현법은 뒷날 등장하는 고야의 화풍을 예고한다.

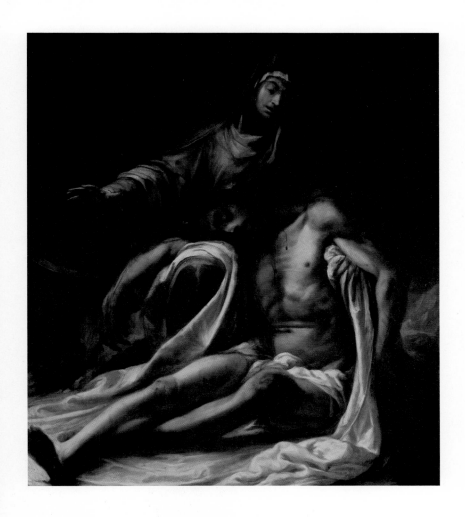

후안 데 발데스 레알

「피에타」

1657~1660년

캔버스에 유채, 161×144cm

뉴욕 메트로폴리탄 미술관

그림 5

지로데의
잠든 엔디미온

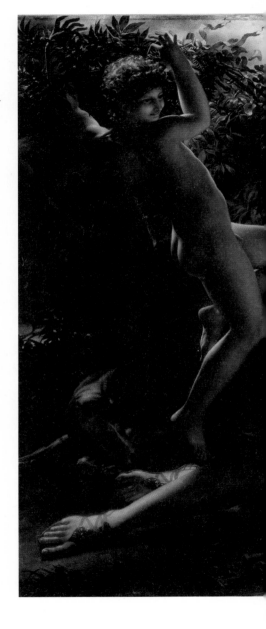

안루이 지로데 드 루시트리오송

「잠든 엔디미온」

1791년

캔버스에 유채, 198×261cm

파리 루브르 박물관

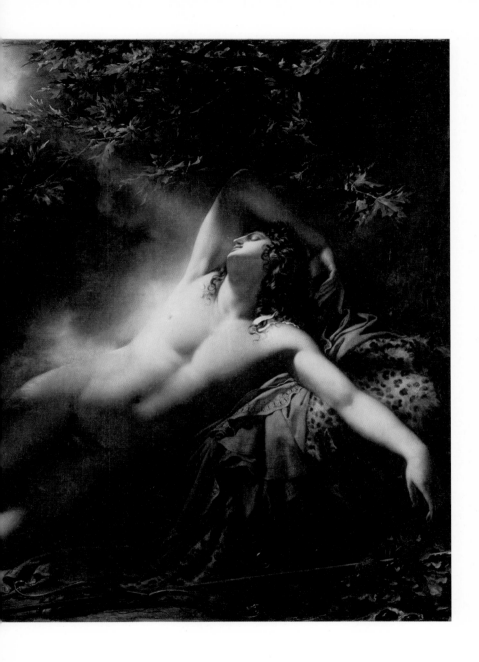

이 세상은 낙원과는 거리가 멀고, 인간은 바람도 의지도 덧없이 운명에 농락당한다. 체념한 때문일까, 억눌린 분노 때문일까, 아니면 경고일까, 얄궂고 잔혹한 이야기가 거듭거듭 회자된다.

이솝 우화집의 '왕자와 사자'는 그런 한 가지 예를 보여 준다.

— 어느 날 왕이 꾼 꿈에 대를 이을 귀한 아들이 사자에게 죽는 모습이 나왔다. 꿈이 현실이 될까 두려워진 왕은 왕자를 성 안쪽 깊이 가두고 사냥을 좋아하는 왕자를 위로하기 위해 벽을 사냥 그림으로 꾸몄다. 하지만 이는 왕자를 더욱 불만스럽게 할 뿐이었다. 어느 날 왕자는 자신이 이렇게 갇힌 이유가 사자 때문이라며 그림 속 사자를 나뭇가지로 찔렀다. 그러다가 가지의 가시에 손가락이 찔렸고, 고열에 시달리다가 손써 볼 새도 없이 숨을 거두고 말았다. 왕은 한탄했다. "어차피 죽을 운명이었다면 좋아하는 사냥이라도 하다가 남자답게 죽게 했더라면 좋았을 것을."

윌리엄 제이콥스(William Wymark Jacobs, 1863~1943)의 유명한 단편 소설 『원숭이 손(The Monkey's Paw)』도 그런 내용이다.

— 세 가지 소원을 이루어 준다는 원숭이 손을 우연히 손에 넣은 노부부. 먼저 집세 잔금을 치를 2백 파운드를 빌었다. 곧바로 돈이 들어왔는데, 그것은 아들이 사고로 급사하면서 나온 위로금이었다. 아내는 반쯤 미쳐서 아들이 돌아오게 해 달라고 두 번째 소원을 빌었다. 그날 밤 현관문을 두드리는 소리가 들렸다. 맞이하러 나가려는 아내를 필사적으로 막으면서, 남편은 원숭이 손을 들고 최후의 소원을 말했다. 아들을 당장 무덤으로 돌려보내 달라고. 이렇게 소원이 모두 이루어졌다.

좋은 뜻에서 한 일과 자그마한 바람, 그것이 이토록 끔찍스러운 결

과를 가져온다. 왜? 어째서? 떠나지 않는구나, 회한과 비탄.

엔디미온의 신화도 그렇다.

— 달의 여신이 인간의 청년에게 행한 일방적인 사랑의 이야기이다.

신화 속 신들은 그리스에서 로마로 옮겨오면서 이름과 성격이 바뀌는데, 달의 여신도 그렇다. 우선 달이 차고 또 기우는 것이 월경과 닮았기에 성과 번식에 결부된 마녀적인 셀레네(루나)가 되었다. 이윽고 수렵과 정결의 아르테미스(그리스 신화)와 디아나(로마 신화)에 결부되었다. 아르테미스나 디아나 모두 남자를 싫어하는 처녀신이라서 물론 셀레네와 일치하지 않지만 — 신화, 전승, 동화가 모두 그렇듯 — 이런 모순은 해결되지 않는다.

한데 셀레네가 은마차를 타고 돌아다니다 보니, 라트모스 산의 동굴에 젊은 양치기 엔디미온이 잠들어 있는 것이 눈에 띄었다. 그 아름다움에 매혹된 셀레네는 주신(主神) 제우스에게 엔디미온의 불로불사를 부탁했다. 제우스는 사랑하는 셀레네의 소원을 들어주었으나 이는 엔디미온을 젊고 아름다운 모습인 채로 잠들게 하는 것이었다.

마치 『맥베스(Macbeth)』에서 마녀들이 했던 예언처럼. 곧이곧대로 믿었던 자를 언어의 교묘함으로 무서운 함정에 빠뜨린다. 셀레네의 소원은 잘못되었다는 뜻이었을까. 제우스는 인간 따위가 영원한 젊음을 지닌다는 것을 용인할 수 없다고 그녀에게 알려주었던 것일까.

이후 달의 여신은 밤마다 잠든 엔디미온을 끌어안았다고 한다. 죽음과 잠은 닮았다. 청년은 이제 죽은 자와 마찬가지였다. 그는 자신의 몸에 무슨 일이 일어났는지 알지도 못했다. 바라지도 않았는데 셀레네에게 사랑받아, 제우스에 의해 잠이 들었다. 그는 줄곧 혼곤히 잠을 잤다. 그 사실조차 알지 못한 채로. 영원히.

그림 5 지로데의 잠든 엔디미온 51

얼마나 어처구니없는 노릇인가. 이는 셀레네의 탓일까? 그러나 이솝 우화에서 왕자를 지키려 했던 왕처럼, 원숭이 손에게 소원을 빌어 무덤에서 아들을 꺼내려 했던 어머니처럼, 셀레네 역시 영원한 회한과 비탄에 잠겼으리라. 이 이야기는 아름다움(＝예술)의 영속성을 상징한다고 해석하기도 하지만, 내 독후감은 '왕자와 사자'나 『원숭이 손』을 읽었을 때와 같다.

이 세상에 구원은 없다.

화가들은 이 주제에 영감을 받아 그림을 여럿 그렸는데, 프랑스 신고전주의 화가 자크루이 다비드(Jacques-Louis David, 1748~1825)의 가장 뛰어난 제자였던 지로데의 이 그림이 유명하다. 스승과 달리 낭만주의적인 감미로움을 풍기는 데다, 화면에 셀레네의 모습을 그리지 않고 달빛만으로 표현한 독창적이고 지적인 미의식 또한 높이 평가받았다. 발자크(Honore de Balzac, 1799~1850)와 보들레르도 이 그림을 보고 감탄했다고 한다.

울창한 수목의 보호를 받으며 깊은 잠에 빠진 엔디미온. 표범 가죽과 호화롭고 공들인 자수가 들어간 상의를 시트 대신 깔고는 오른팔을 머리 위에 두고, 왼팔을 겨드랑이 쪽으로 내뻗고 샌들만을 신은 알몸을 드러내고 있다. 풍성한 곱슬머리, 초승달 같은 눈썹, 미소를 머금은 붉은 입술, 그리스 형의 곧게 뻗은 콧대.

오른편 아래쪽의 풀 사이에 놓인 길쭉한 지팡이와 발치에 웅크린 양치기 개가 그의 직업을 알려준다. 개의 곁에는 장난꾸러기 같은 사랑의 신 에로스(＝큐피드)가 몸을 뒤로 젖히고 가지를 휘어 달빛이 내리비칠 틈을 만들고 있다. 여신 셀레네는 차갑고 창백하고 야릇한 빛 자체로서 청년의 늘어진 몸을 사랑스레 어루만진다.

무척이나 에로틱한, 남녀 모두를 매료하는 효과는 엔디미온의 양성 구유적인, 더할 나위 없이 우아한 몸매와 매끄러운 젊은 피부에서 나온다. 미켈란젤로(Michelangelo di Lodovico Buonarroti Simoni, 1475~1564)의 회화나 조각에서 볼 수 있는 울퉁불퉁한 근육질 육체였거나, 다비드가 그린 대리석 조각 같은 딱딱한 육체였다면 ― 몇몇 사람들에게는 어떨지 몰라도 ― 도저히 이런 느낌을 줄 수 없었으리라.

지로데는 엔디미온의 완만한 곡선을 레오나르도 다빈치(Leonardo da Vinci, 1452~1519)의 스푸마토● 기법을 따라 안개처럼 바림해, 피부가 빛을 받아 빛난다기보다 빛을 고스란히 빨아들일 것처럼 그렸다. 그럼으로써 성적 정체성이 분명치 않은 이 젊은이의 수동적인 성향, 끝없는 수용성까지 암시한다. 즉 그는 본래 적극적으로 사랑하기보다 수동적으로 사랑받는 경향이었다. 엔디미온의 운명은 스스로에게 내재한 성향이 끌어당긴 것이었다……. 이상적 아름다움을 추구했던 화가는 잔혹한 신화를 이처럼 뜻밖의 방향으로 이끌었다. 그것도 나름대로 좋다.

여담.

프랑스의 문인 발자크가 이 그림을 보고 감명을 받았다고 앞서 말했다. 발자크는 엔디미온이 만약 죽지 않고 늙어갔다면 어떻게 되었을지 단편 소설『사라진느(Sarrasine)』에 썼다.

우선 화자 역할을 하는 여성이 등장해 주인공이 젊은 날 얼마나 아름다웠는지를 이렇게 묘사한다. "이렇게까지 완벽한 인간이 존재할 수 있을까?" "너무도 아름다워서 남자로 보이지 않는다." 하지만 그의 노추는 죽음을 겪지 않은 미청년을 벌하는 것처럼 가혹했다. 무덤 냄새가 났고,

● '흐릿한, 자욱한'이라는 뜻의 이탈리아어 스푸마레(sfumare)에서 나온 미술 용어로 회화에서 색과 색 사이 경계선 구분을 명확하게 하지 않고 부드럽게 처리하는 기술적 방법이다. 레오나르도 다빈치, 조르조네가 처음 이 기법을 사용했다. 이 기법을 쓴 대표적 작품은「모나리자」이다. ─옮긴이

그림 5 지로데의 잠든 엔디미온 53

가까이 다가오기만 해도 "끝 모를 두려움에 보는 이는 숨이 막힌다." 등등. 다른 의미에서 너무도 잔혹한 이야기는 아닐까.

또 하나의 여담.

지로데가 누구를 모델로 그렸는지는 분명치 않지만, 그림을 보면 이 젊은이는 오목가슴(漏斗胸)이었으리라. 가슴 가운데가 깔때기 모양으로 움푹 들어가는 가슴우리 기형 중 하나로 많은 경우 가슴뼈가 변형되어 장기를 압박한다. 그 때문에 호흡기와 순환계가 약하고, 폐활량이 부족해 질식하거나, 식욕 부진으로 야위기 쉽다고 한다. 오늘날에는 수술을 비롯한 치료법이 많지만, 18세기 후반 당시에는 원인불명의 병약으로 여겨졌을지도 모른다. 엔디미온의 이미지에 어울리긴 했겠지만.

안루이 지로데 드 루시트리오송(Anne-Louis Girodet De Roussy-Trioson, 1767~1824)은 프랑스 대혁명이 일어났던 해 스물두 살의 나이로 아카데미에서 로마상을 받아 5년 동안 이탈리아에서 공부하며 여러 기법을 습득했고, 그것이 「잠든 엔디미온」에서 결실을 보았다. 귀국한 뒤에는 나폴레옹(Napoléon Bonaparte, 1769~1821)의 눈에 들어 초상화를 주문받았고 뒤에는 레지옹 도뇌르 훈장(나폴레옹이 제정한 포상)을 받는 등 영예를 누렸지만, 대표작은 이 그림뿐이다.

안루이 지로데 드 루시트리오송

「대관식 예복을 입은 나폴레옹 1세」

1812년

캔버스에 유채, 101×72cm

카운티 더럼 보우스 박물관

그림 6

샤갈의
바이올린 연주자

마르크 샤갈

「바이올린 연주자」

1912년

캔버스에 유채, 188×158cm

암스테르담 시립 미술관

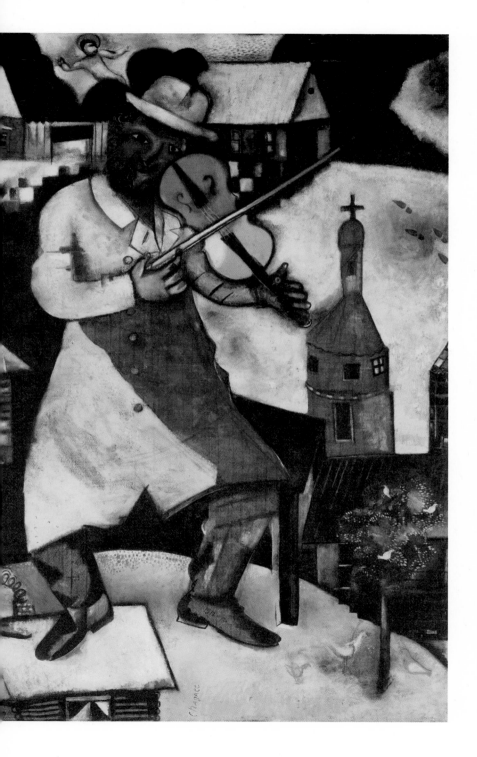

녹색 얼굴의 남자가 이쪽을 똑바로 바라보며 삼각 지붕 위에 한쪽 발을 얹고 리듬을 맞추며 바이올린을 연주한다. 러시아의 작은 마을이다. 여기저기 자리 잡은 소박한 목조 가옥의 지붕에도, 광장에도 눈이 쌓여 있다. 굴뚝에서는 둘둘 말린 코일처럼 연기가 피어오르고, 앞쪽 나무에는 새들이 모여 있다. 화면 왼편 위쪽에는 작은 성당이, 오른편 끄트머리에는 큰 성당이 보인다. '환상의 화가' 샤갈다운 기이하고 매혹적인 세상이다.

바이올린을 연주하는 이의 코트와 배경을 나누는 밝고 어두운 색의 조합은 무척이나 효과적이다. 마치 화면에서 음악이 들리는 것 같지만, 마냥 밝기만 한 멜로디는 아니다. 애수가 흐르는 불온한 현의 울림일 것이다. 왜냐면 연주자의 뒤편으로 새까만 구름에 쫓기듯 광륜(光輪)을 지닌 성인이 어쩔 줄 몰라 하며 도망치려 하기 때문이다. 연주자를 올려다보는 세 사람도 불안해 보인다.

— 먼 옛날 로마 황제 네로는 도시에 불을 놓고 그것을 바라보면서 바이올린을 연주했다고 한다. 실제로는 그때 네로는 로마에서 50킬로미터나 떨어진 곳에 있었고, 애초에 바이올린이 존재하지도 않던 시절이다. (바이올린은 16세기에 처음 나왔다.) 네로의 악랄함을 강조하는 이 이야기는 이윽고 다른 형태로 전해졌다. 네로가 기독교도를 학살할 때, 아비규환 속에서 초연히, 지붕 위에서 바이올린을 연주한 누군가가 있었다고.

샤갈은 그 전설을 바탕으로 이 그림을 그렸다고 한다. 지붕 위의 바이올린 연주자는 폭정에 굴하지 않는 불굴의 영혼을 상징하는 것일까? 아니면 방랑하는 유대인 샤갈은 지붕이라는 위태로운 자리에서 연주할 수밖에 없는 연주자에게서 자기 민족의 운명을 발견했던 걸까? 아니면 이 바이올린은 인간의 운명을 노래하는 고독한 배경음악인 걸까……

여하튼 샤갈은 이 주제를 좋아해 오랜 세월 거듭 그렸다. 이 그림은 그가 처음으로 파리에 머물 때 고향 러시아를 그리워하며 그린 여러 점 중 하나이다. 바이올린 연주자를 그린 것으로는 아마도 최초의 작품일 것이다. 이 모티프는 이 뒤로 점점 세련되어져 경쾌하고 다채로워졌는데, 예술가의 초기작이 대개 그렇듯 이 그림도 거칠고 힘찬 젊음의 매력이 넘친다.

샤갈의 작품 중에서도 바이올린 연주자를 그린 그림이 가장 유명하게 된 것은 아마도 1960년대에 브로드웨이에서 폭발적으로 히트했던 뮤지컬 「지붕 위의 바이올린(Fiddler on the Roof)」 때문이리라. 이 역시 세계 여러 나라에서 상연되고 영화로도 만들어졌다. 샤갈 자신은 이 뮤지컬에 관여하지 않았지만, 홍보 담당자가 그의 그림을 사용했다. 샤갈과 원작자 숄렘 알레이헴(Sholem Aleichem, 1859~1916), 뮤지컬의 주인공 테비에, 이 세 사람 모두 러시아계 유대인으로 고향에서 쫓겨 나왔다는 공통점을 갖고 있다.

마르크 샤갈은 제정 러시아 말기 알렉산드르 3세(Александр III, 1845~1894) 시대였던 1887년, 시골 마을 비테프스크(오늘날의 벨라루스)의 유대인 게토에서 태어났다. 당시 이렇게 러시아 각지에서 격리되어 살아가던 유대인은 500만 명이 넘었는데 이는 전 세계 유대인의 4할에 가까웠다. 러시아에서도 줄곧 2등 시민으로 여겨졌던 유대인은 선대인 알렉산드르 2세(Александр II, 1818~1881) 암살 이래 더욱 격심한 포그롬(pogrom, 유대인 박해)을 겪었다. 암살자 중에 유대인이 있었기 때문이다.

샤갈은 태어난 직후 한동안 숨을 쉬지 않았다고 한다. 이에 대해 샤갈 자신은 "나는 살고 싶지 않았다."라고 뒤에 술회했다. 좁은 유대 사회의 폐쇄적이고 배타적인 공간, 극빈한 가정, 여덟 형제, 부모는 읽고 쓸 줄 몰

그림 6 샤갈의 바이올린 연주자 59

랐으며 친척 중에 사회적으로 성공한 이도 없었다. 또 그림으로 실내를 꾸미는 집도 없었고, 미술이 뭔지, 미술로 살아간다는 게 뭔지 이해하는 이도 없었다. 이런 상황에서 경건한 유대교도였던 소년 샤갈은 창밖으로 러시아인 경찰관을 볼 때마다 무서워서 침대 밑으로 숨었다고 한다.

일본인에게 유대 문제는 이해하기가 무척 어렵다. 유대인이라는 개념부터 그렇다. 유대교를 신앙으로 삼거나, 어머니가 유대인이거나, 이 두 조건 중 한 가지가 충족되면 유대인이라는 설명이 좀처럼 와 닿지 않는 것이다. 게다가 수천 년 전이라는 까마득한 옛날에 조국을 잃고 온 세계를 방황하면서, 더구나 종교가 다른 타국의 언어를 모어(이디시어 등)로 차용하면서, 민족적 아이덴티티를 잃지 않았다는 사실은 기적으로밖에 느껴지지 않는다. 예수를 메시아(=구세주)로 인정하지 않으며 성경에서도 예수를 배신한 장본인으로 지목되던 유대인이 기독교 국가에 셋방살이하듯 사는 것은 경사가 심한 지붕 위에서의 바이올린 연주와 마찬가지로 늘 불안과 위험을 끼고 사는 일이었으리라.

다행히도 샤갈은 천재적인 재능이 있었고 운도 좋았다. 열 살 무렵에는 부모의 장사가 어느 정도 궤도에 올라 근처 회화 교실에서 공부할 수 있었고, 스무 살에 수도 상트페테르부르크의 황실 미술학교에 입학하게 되었다. 하지만 아카데믹한 교육에 맞지 않아 곧 학교를 그만두고 사립 미술학교에 다녔다. 스물세 살에는 당시 예술의 중심지였던 파리로 가서 입체주의와 추상 미술의 영향을 받으면서도 독자적인 세계를 구축했다. 4년 뒤에 귀국했고, 다음 해에 결혼했다. 곧 러시아 혁명이 발발했고 300년의 영화(榮華)를 자랑하던 로마노프 황조는 몰락했다.

혁명 정부는 처음에는 샤갈의 새로운 예술에 호의적이었고 그는 미

술학교의 교장이 되는 등 커다란 성공을 거두어 고향에서 유명인이 되었다. 그 뒤 모스크바의 유대인 극장에 알레이헴의 작품을 연속 상연하기 위한 무대를 꾸미는 데 관여했는데, 여기서 벽화를 그리면서도 바이올린을 연주하는 사람을 넣었다. 이는 알레이헴의 단편 『테비에와 그의 딸들(Tevye and his daughters)』(「지붕 위의 바이올린」의 원작)로부터 받은 느낌과 샤갈 자신이 파리에서 그렸던 작품의 융합이었다.

그런데 이 뒤로 러시아 예술의 흐름이 크게 바뀌었다. 새로운 정부의 목표를 위해 예술이 복무해야 한다는 사회주의 리얼리즘이 득세했고, 자신이 있을 곳이 없어졌다고 판단한 샤갈은 마침내 고향을 버리고 다시 파리로 향했다. 서른여섯 살 때였다. 유럽은 샤갈을 반갑게 맞았다. 수많은 상을 받았고, 개인전도 성공했고, 재산도 모았다. 하지만 이번에는 나치즘이라는 괴물이 유럽을 덮쳤다. 히틀러가 프랑스를 침공한 것이다. 샤갈은 옷만 겨우 챙겨서 아슬아슬하게 뉴욕으로 도망쳤다. 그의 나이 쉰네 살 때였다.

가슴 아픈 에피소드도 있다. 망명지에 있으면서 공산주의 국가 소련의 실태를 몰랐던 샤갈은 고향에 대한 향수 때문에 옛 스승에게 부주의한 편지를 보냈는데, 이 때문에 결국 스승은 죽음을 당했다. (KGB가 암살한 것으로 여겨진다.)

종전 후 몇 년이 지나 파리로 돌아간 샤갈은 프랑스 국적을 취득했다. 예순세 살 때 비로소 안식처를 찾아 남부 프랑스에 정착했다. 여든여섯 살 때에는 소련 여성 문화부 장관의 초대로 무려 반세기 만에 러시아 땅을 다시 밟았지만, 그를 알아보는 사람은 적었다. 유럽의 명성이 철의 장막 건너편에 닿지 않았던 것이다. 그는 주변에서 아무리 권해도 고향 비테

그림 6 샤갈의 바이올린 연주자 61

프스크에는 들르지 않았다. 독재자의 이름을 따 레닌그라드로 개명당한 상트페테르부르크처럼 비테프스크도 크게 바뀌었다. 가슴속 소중히 간직했던 자신의 뿌리에 대한 이미지가 손상되는 것이 두려웠고, 또 고향에서의 괴로운 추억 때문에 심경이 복잡했으리라.

샤갈은 이 뒤로도 12년을 더 살았지만, 소련이 러시아로, 레닌그라드가 다시 상트페테르부르크로 바뀌는 모습까지는 보지 못하고 세상을 떠났다.

바이올린 연주자로 돌아가자.

19세기 말부터 러시아 혁명 전까지 격렬한 포그롬이 러시아에 여러 차례 몰아쳤다. 포그롬은 러시아어로 원래 '파괴'를 의미하는데, 역사 용어로는 유대인에 대한 집단적 약탈, 학살을 가리킨다. 포그롬에 가담해 시나고그(유대교의 예배당, 집회당)를 불 지르고, 상점을 습격해 금품을 약탈하고, 노인과 여자, 아이를 가리지 않고 폭행, 강간, 끝내는 참살까지 한 이들은 태반이 도시 하층민과 농민, 코사크 등 사회적 약자였다고 한다. 그런데 회를 거듭하며 포그롬은 정치적 성격을 띠고 조직화되었다. 경관과 군인도 가담했다. 소년 샤갈이 러시아인 경관을 무서워했던 건 이 때문이었다.

뮤지컬 「지붕 위의 바이올린」에서 포그롬에 대한 언급은 암시적이어서 마을 주민들이 모두 추방되는 것으로 묘사될 뿐이었지만, 실제 포그롬은 사망자가 수만 명이나 나왔다. (수십만이라는 연구도 있지만 정확한 수는 알 수 없다.) 카메라가 있던 시대라서, 자신이 죽인 상대와 함께 찍은 '기념사진'처럼 소름 끼치는 기록까지 남아 있다. 샤갈은 포그롬을 직접 겪지는 않았지만 어렸을 때부터 숨 막히는 불안이 일상이었고, 키예프에서 직접

겪은 예술가 동료로부터 생생한 이야기를 듣기도 했다. 어제까지 반갑게 인사하던 이웃 주민이 돌연 곤봉이나 괭이를 휘두르며 달려드는 공포가 언제 현실이 된대도 이상하지 않았던 것이다.

샤갈은 포그롬에 대한 공포를 그림에 담았다. 「바이올린 연주자」를 다시 찬찬히 들여다보면, 흰 눈 위에 발자국이 몇 개 있다. 오른편에서 유대인의 집으로 다가가서는 집 왼편에서 나오는 이들 발자국 중 하나가 피라도 밟은 것처럼 새빨갛다!

마르크 샤갈(Marc Chagall, 1887~1985)은 격동의 시대에 휘말리며 아흔일곱 살까지 살았다. 줄곧 인기 화가였지만, 피카소처럼 변신을 거듭하는 타입은 아니었다. 그 때문일까. 그가 파괴되었다고만 생각하고 있던 러시아 시절의 자기 작품을 앞에 두고 했다는 이 말은 시리도록 애처롭다.─"나는 훌륭한 화가였을까? 지금은 상상도 못 할 만큼 젊은 시절이었어. 이 그림은 영혼으로 그린 걸세."

그림 6 샤갈의 바이올린 연주자 63

그림 7

부그로의
단테와 베르길리우스

윌리앙아돌프 부그로

「단테와 베르길리우스」

1850년

캔버스에 유채, 281×225cm

파리 오르세 미술관

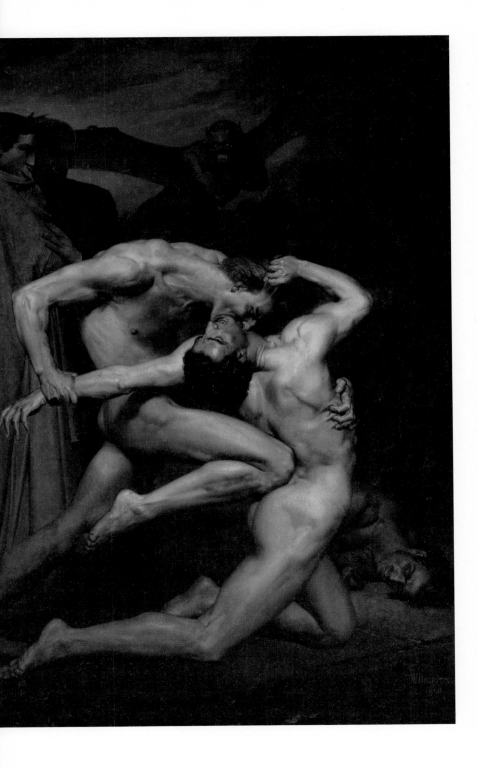

공포는 일상 속으로 파고들어 의식을 각성시킨다. 친숙한 세계가 뒤틀리면서 뜻밖의 모습을 드러낸다.

부그로의 이 그림을 보는 이는 자기도 모르게 신음소리를 내게 된다. 세로 길이가 거의 3미터에 달하는 커다란 캔버스 작품이기에 실물의 박력은 이만저만이 아니다. 리얼리즘을 추구하는 필치로 정확한 인체 골격, 창백한 피부, 맥박이 뛰는 혈관, 근육과 힘줄의 움직임이 극명하게 묘사되어 뼈가 부서지는 소리까지 들릴 것만 같다.

젊은 나체가 엉켜 있다. 붉은 머리칼의 남자가 검은 머리칼의 남자를 일방적으로 몰아붙인다. 왼팔로 상대를 움켜쥐고 당기는데 겨드랑이에 피가 배어나올 만큼 손톱을 세우고, 등을 무릎으로 세차게 찍고는 무시무시한 모습으로 목울대를 물어뜯고 있다. 열세에 처한 남자는 기껏 상대의 머리칼을 잡아당길 뿐인데, 몸은 둘로 꺾일 지경이고 숨이 막히는지 목부터 위쪽은 홍조를 띤다.

죽고 죽임을 당할 때까지 싸우려는 걸까? 오른편 아래에는 이미 한 사람이 쓰러져 움직이지 않는다. 잘 보면 뒤편의 어둠 속에도 산더미처럼 알몸의 남녀가 겹쳐 쌓여 있고, 발치에는 지옥의 업화(業火)인 듯 불꽃이 일렁인다.

지옥의 업화?

그렇다. 바로 여기가 지옥이다. 불길하게 핏빛을 띤 하늘에 박쥐 날개를 펼친 악마가 날아다닌다. 뾰족한 귀에 얼굴은 해골을 닮았으나 그에 어울리지 않게 이상하리만큼 울룩불룩한 근육질 몸을 가진 이 악마는, 알몸의 망자 사이에 섞여 들어온, 옷을 입은 두 사람의 반응을 곁눈질하며 흐뭇해 하는 눈치다. 바로 그림 제목의 두 사람으로 붉은 두건을 쓴 이

가 단테, 머리에 월계관을 쓴 이가 베르길리우스이다. 둘 다 어리둥절한 표정으로 망자들의 사투를 바라본다. 베르길리우스는 망토 자락으로 입을 가리고, 단테는 겁먹은 듯 그에게 바짝 다가선다…….

중세 말을 장식하는 단테 알리기에리(Durante degli Alighieri, 1265~1321)의 장편 서사시 『신곡(La comedia di Dante Alighieri)』(1307~1321년에 집필)은 기독교 문학의 걸작으로 유명하다. 지옥편, 연옥편, 천국편 3부 구성으로 작자 단테 자신이 세 영역을 편력하며 독자에게 신앙의 소중함을 설파하는 이야기이다. 안내인은 단테가 경애했던 고대 로마 시인 베르길리우스(Publius Vergilius Maro, BC70~BC40)로, 그는 연옥까지는 함께할 수 있지만 천국을 안내할 수는 없다. 왜냐면 — 자신의 탓은 아니지만 유감스럽게도 — 다신교 시대의 인간이어서 기독교의 구제를 받지 못했기 때문이다.

단테의 유려한 운문 묘사는 누구나 짐작하듯 연옥과 천국보다 지옥편이 압도적으로 생생하고 풍성하다. 덕분에 외젠 들라크루아(Eugène Delacroix, 1978~1863), 귀스타브 도레(Paul Gustave Doré, 1832~1883), 윌리엄 블레이크(William Blake, 1757~1827) 같은 후세 화가까지 모두 지옥편을 그렸고, 입구의 '지옥문'("이 문을 지나는 자, 모든 희망을 버려라.")은 오귀스트 로댕(François-Auguste-René Rodin, 1840~1917)의 청동 작품으로 결실을 맺었다. (우에노의 일본 국립 서양 미술관 앞에 전시되어 친숙하다.)

『신곡』의 지옥은 아리스토텔레스(Αριστοτέλης, BC384~BC322)의 『니코마코스 윤리학(Ἠθικὰ Νικομάχεια)』에 언급된 세 가지 악, 즉 '방종', '악의', '수성(獸性)'을 바탕으로 세분화한 것이다. 구약 성경의 '십계명'과도 겹친다. 문을 지난 단테와 베르길리우스는 땅 밑으로 깊숙이 내려갔다. 그곳은 사

그림 7 부그로의 단테와 베르길리우스 67

발 모양으로, 맨 위의 첫 번째 고리에서 맨 아래 바닥의 아홉 번째 고리까지 아래로 내려갈수록 좁아지고, 죄도 중하고, 벌도 끔찍했다. 각각의 고리는 몇 개의 구렁으로 나뉘어 있는데, 어느 구렁이나 망자가 가득했다.

단테가 정한 죄의 경중은 다음과 같다.

지옥문으로 들어가 맨 먼저 보게 되는 '구역' : 기회주의

첫 번째 고리 : 바르게 살았지만 세례를 받지 않았다

두 번째 고리 : 음란

세 번째 고리 : 폭식

네 번째 고리 : 탐욕

다섯 번째 고리 : 분노와 나태

여섯 번째 고리 : 이단

일곱 번째 고리 : 폭력(살인, 자살, 동성애, 은행가 등)

여덟 번째 고리 : 사기(연금술, 문서 위조 등)

아홉 번째 고리 : 배신

여하튼 700년이나 된 옛 도덕이라서 오늘날 일본인의 감각과는 거리가 있다. 폭력의 권역에 동성애자와 은행가(요즘 말로는 고리대금업)의 구렁이 있고, 연금술이 살인보다 죄가 무겁다는 사실은 놀랍다. 뭘 했든 간에 불교도는 여섯 번째 고리로 배정될 것 같지만.

석관 속에서 불타는 이단자, 종교를 분열시킨 죄로 머리와 몸, 내장까지 갈가리 찢긴 무함마드, 루시퍼에게 으깨어진 배신자 유다 등, 단테는

외젠 들라크루아

「단테의 조각배」

1822년

캔버스에 유채, 189×241.5cm

파리 루브르 박물관

신화의 인물부터 실존 인물까지, 온갖 '악인'을 온갖 방법으로 고통을 주었다. 심지어 자신을 피렌체에서 추방했던 정적까지 — 아직 팔팔하게 살아 있는데 — 지옥으로 떨어뜨려 원한을 풀었다. 어떤 의미에서는 이 또한 무섭다.

부그로의 이 그림은 여덟 번째 고리의 열 번째 구렁을 묘사한 것이다. 사기꾼과 위조 화폐를 만든 이들의 지옥이다. 다 죽어가는 흑발의 남자는 단테와 동시대인일 뿐만 아니라 같은 길드(직업조합)에서 함께 화학을 공부했던 카포키오(Capocchio)다. 연금술로 위조 화폐를 주조한 죄로 1293년에 화형을 당했다. 붉은 머리칼의 남자도 역시 같은 시대를 살았던 피렌체의 잔니 스키키(Gianni Schicchi)다. 이쪽은 문서 위조범이다.

클래식 음악 애호가라면 이 이름에서 곧바로 반응이 오지 않을까. 바로 자코모 푸치니(Giacomo Puccini, 1858~1924)의 유일한 희극 오페라 「잔니 스키키」(1918년 초연)다. 직접 관람하지 않았대도 이 오페라의 아리아 「오, 사랑하는 나의 아버지(O mio babbino caro)」의 아름다운 멜로디는 틀림없이 들어본 기억이 있을 것이다. 연주회에서 곧잘 연주되고 「전망 좋은 방(A Room With A View)」, 「G.I. 제인(G.I. Jane)」, 「이상한 이들과의 여름(異人たちとの夏)」, 「하얀 궁전(White Palace)」 등 여러 영화에 쓰였다.

이 오페라는 유쾌한 코미디이지만, 스키키의 사기 수법은 전해지는 그대로 묘사된다. 병사한 부자의 유산을 차지하려는 유족이 스키키에게 도움을 청하자 그는 그 부자인 양 행세, 공증인에게 유언서를 바꾸도록 해 값나가는 당나귀와 제분소를 감쪽같이 손에 넣는다. 스키키가 자신의 딸과 약혼자의 청순한 사랑을 위해 벌인 이 요란스러운 소동이 웃음을 자아낸다.

스키키는 마지막에 관객을 향해 이렇게 말했다. 자신은 이제 지옥행을 피할 수 없겠지만, 부디 위대한 단테 선생이 정상 참작을 해 주길 바란다고. 열렬한 가톨릭 신자로서 피렌체에 대한 애국심이 투철했던 단테는 — 유머 감각도 없었던 터라 — 절대로 정상 참작을 하지 않았다. 위조 화폐로 경제에 혼란을 초래했던 카포키오도, 법을 어기고 사회를 속인 스키키도 지옥에서 영원히 인간성을 박탈당해야 했다. 단테가 묘사한 지옥의 잔니 스키키는 '능글맞고 짓궂지만 딸을 사랑하는 초로의 시골 남자였던' 푸치니 오페라와는 전혀 다른, 인간 중에서 저토록 잔혹한 자를 본 적이 없다고 할 정도로 지독한 모습이었다.

「지옥편」 제30곡을 인용한다. 여기 나오는 '나'는 단테이다.

그러나 테베의 광란에서도 트로이의 멸망에서도
짐승을 도살할 때나 인간의 육체를 도륙할 때나
인간 중에서 저토록 잔혹한 자를 본 적이 없었다,

새파랗게 변한 두 알몸의 그림자 속에서 나는 그러한 잔혹함을 보았다.
그들은 서로 물어뜯으며, 우리에서 풀려나온
돼지처럼 미친 듯이 내달렸다.

한쪽 그림자가 카포키오에게 달려들어 목덜미를
이빨로 물어뜯었다. 그것도 질질 끌어
단단한 바닥에 그자의 배가 긁히도록.

그림 7 부그로의 단테와 베르길리우스 71

그러자 곁에 있던 아레초 사람이 떨면서

내게 말했다. "저 악령은 스키키요.

저렇게 미쳐 날뛰며 돌아다니며 다른 사람을 해칩니다."●

스키키에 대한 언급은 이것뿐이다.

예술가의 상상력이 얼마나 멀리 뻗어 가는지도 새삼 알게 된다. 이탈리아 작곡가 푸치니와 대본 작가 조바키노 포르차노(Giovacchino Forzano, 1884~1970)는 음울한 단테의 운문에서 그렇게나 유쾌한 오페라를 뽑아냈다. 그리고 스물다섯 살의 프랑스 화가 부그로는 젊은 야심을 발휘해 보는 이의 간담을 서늘하게 하는 무서운 그림을 그렸다.

단테가 본 망자 스키키와 카포키오는 이른바 환영('그림자')이었지만, 부그로의 유화에서 이들은 육체를 지닌 건장한 청년이다. 단테의 스키키는 목덜미를 물어 흔든 끝에 상대의 배를 지옥의 딱딱한 암반에 대고 질질 끌고 간다. 한편, 부그로의 스키키는 상대의 울대를 물고 허리를 꺾고 있는데, 둘이 엉킨 모습은 복잡하고 역동적인 Z자 모양을 이룬다.

'우리에서 풀려나온 돼지 같은 기세'라는 문장을 읽으며 평범한 일본인은 얌전한 납작코의 가축밖에 떠올리지 못한다. 이래서야 진정한 공포를 이해할 수 없다. 당시 유럽 돼지는 아직 멧돼지와 완전히 분화되지 않아서, 거친 성질만큼 코도 길었고 온몸에 빳빳한 털이 난 데다 엄니가 날카로운 위험한 큰 짐승으로 때때로 인간을 습격해 잡아먹을 정도였다. 스키키는 지옥에서 그런 존재로 변해 버렸던 것이다.

이 그림에서 느끼는 공포의 바탕에는 '울대를 물어뜯는'다는 행위가 있다. 만약 남자 둘이서 서로 치고받고 차는 것뿐이라면 이만큼이나 전

● 『신곡 지옥편』, 하라 모토아키(原基晶) 옮김, 고단샤 학술문고, 2014년에서 인용.

율을 불러일으키지는 않을 것이다. 그리고 뒷목을 이빨로 문다면, 뱀파이어의 흡혈처럼 에로티시즘이 개입될 여지마저 있다. 그런데 이처럼 목울대를 물어뜯는 것은 육식 동물이 가장 효과적으로 사냥감을 살육하는 방식이다. 그것을 우리는 TV나 사진으로 봐서 잘 알고 있다. 아니, 짐승에 쫓겨 도망 다녔던 먼 과거의 기억이 지금도 DNA에 남아 있다.

　　윌리앙아돌프 부그로(William-Adolphe Bouguereau, 1825~1905)는 로마상을 받고 이탈리아에 유학했다. 얼마 지나지 않아 아카데미 회원-미술학교 교수라는 전형적인 엘리트 코스를 밟았다. 인상주의와 추상 미술의 물결에 밀려 한동안 잊혔다가 새삼 재평가되고 있다.

그림 7　부그로의 단테와 베르길리우스　　　　　　　　　73

그림 8

도레의
주테카/루시퍼
(『신곡 지옥편』 제34곡)

폴 귀스타브 도레

「주테카/루시퍼 (『신곡 지옥편』 제34곡)」

1861년

목판화

파리 장식 미술 도서관

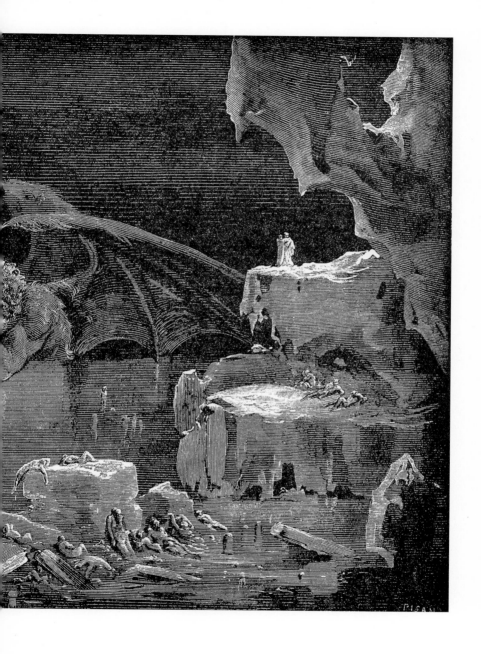

이번에도 단테 『신곡』의 한 장면이다. (그림 7 참조)

　　세계 고전을 자기 그림으로 꾸며 보겠다는 열의에 찬 19세기 최대의 삽화가 도레가 맨 처음 착수한 작품이 바로 500년도 더 된 장편 서사시 『신곡』이었다. 금세 좋은 평가를 받아, 값비싼 호화 장정의 책이었음에도 오늘날까지 전 세계에서 판을 거듭해 계속 판매되고 있다. 힘차고 치밀한 묘선으로 전개되는 예술성 높은 목판화 삽화는 단테의 세계, 특히 '지옥편'에 새로운 매력을 더했다.

　　제목인 '주데카'는 배신자가 떨어지는 지옥(코키토스)의 최하층을 가리킨다. '루시퍼'는 일반적으로는 타락 천사를, 즉 예전에 아름다운 천사였지만 신의 권좌를 노렸다가 하늘에서 떨어진 악마를 가리킨다.

　　성경에서는 악마를 명확하게 규정하지 않았기 때문에 후세 해석자들은 그 존재를 분류해 갖가지 호칭(루시퍼, 사탄, 벨리알, 베엘제불 등등)을 부여했는데, 그 차이가 뚜렷하지는 않다. 분명한 것은 이들이 신에게 반역했고 어둠을 지배하며 지옥에 거주하는 추악한 존재라는 점이다.

　　단테는 이렇게 썼다.

　　주데카에 군림하는 거대한 루시퍼가 '제 몸의 상반신을 가슴부터 얼음 밖에 드러내고' 있는 것을 보았고, '나는 얼어붙어 기운이 쭉 빠졌다', '아무리 애를 써도 필설로 형용하기 어렵다'.

　　공포와 경악을 불러일으키는 것은 그 외양뿐 아니라 전신에서 발하는 악 자체의 힘이었다. '만약 저것이 지금은 저리도 추하지만 한때는 아름다웠다면/그랬는데, 자신의 창조주에게 고개를 쳐들고 반항했던 것이라면/온갖 악이 저것에게서 나온 것은 너무도 당연하다.'

루시퍼는 '수탉의 볏'과 '짐승의 다리', '털이 수북한 옆구리'를 지니고 날카로운 이빨로 죄인을 '씹어 으깨고' '손톱으로 갈가리 찢었다'. 깃털이 없는 '그야말로 박쥐의 날개'는 '바다를 지나는 배의 돛 중에서도 그처럼 큰 것을 본 적이 없을' 정도여서 날개를 펄럭이면 (무력함, 증오, 무지를 가져다주는) 세 줄기의 바람'이 휘몰아쳐서, '코키토스는 온통 얼어붙어 있었던 것이다.'●

도레가 시각적 상상력을 구사해 묘사한 주데카의 장면에서는 무엇보다 루시퍼의 압도적인 크기에 숨을 죽이게 된다. 이런 스케일의 차이를 직접 겪으면서 무력감과 패배감에 빠지지 않을 인간이 있을까?

게다가 이 괴이한 존재는 마치 테이블인 양 얼음에 팔꿈치를 괴고 있어 얼핏 보기에는 사색에 잠긴 건가 싶지만, 실은 죄인을 옥수수처럼 씹어 먹고 있다. 꽉 쥔 손 사이로 삐져나온 인간의 다리가 보인다. 루시퍼의 머리 꼭대기에는 뿔이 두 개 있는데, 얼굴은 인간과 크게 다르지 않고, 별달리 추악하게 표현되지도 않았다. (그 눈빛만은 심상치 않다.) 대신에 산더미 같은 등에서 솟아난 꺼림칙하고 불길하게 생긴 날개가 타락 천사라는 증표 구실을 한다.

날개의 상징성은 단순한 편이다. 동서양을 불문하고 날개는 지상을 초월해 천계와 결부된 존재를 의미한다. 날 수 없는 인간이 하늘에 대해 품었던 동경을 나타내기 때문이다. 기독교 문화에서 천사는 대체로 새의 날개를 지닌 모습이다. 그중에서도 위계가 높은 천사는 두 쌍이나 세 쌍의 날개, 혹은 대형 맹금류의 멋진 날개를 달고 등장한다. 요정이나 정령은 잠자리나 나비의 얇고 섬세한 날개를 달고, 악마는 무두질한 가죽같이 새까만 박쥐 날개를 다는 게 정석이다.

● 『신곡 지옥편』, 하라 모토아키(原基晶) 옮김, 고단샤 학술문고, 2014년에서 인용.

그림 8 도레의 주데카/루시퍼 (『신곡 지옥편』 제34곡) 77

이는 서양에서 박쥐에 가졌던 나쁜 이미지 탓인데, 저녁 무렵부터 소리 없이 활개 치며 날아다니고, 빛을 싫어하고, 산짐승의 피를 빠는 행태와 기분 나쁜 외양에서 악마가 연상되었기 때문이다. (반면 중국에서 박쥐는 길상(吉祥)의 의미를 지닌다.) 깃털 날개를 가진 아름다운 천사는 지옥으로 떨어지면서 점점 추악한 모습이 되었고 날개도 바뀌었다고 한다. 박쥐의 날개는 천벌인 것이다.

악마를 눈에 보이는 모습으로 묘사하려 할 때 가장 쉬운 방법은 인간을 바탕으로 인간이 아닌 요소를 덧붙이는 것이다. 완전히 이질적인 요소가 모여 사람과 닮은 모습을 이룰 때 공포가 생겨난다. 박쥐 날개가 그렇고, 산양의 뿔, 짐승의 다리, 수북한 털이 또 그렇다. 여기에 길쭉하게 늘어진 매부리코, 붉은 눈, 엄니, 긴 꼬리, 뾰족한 귀, 둘로 나뉜 발굽, 검거나 녹색(죽은 자의 색)인 살갗이 더해져 점차 악마의 이미지가 정착되어 갔다.

악마는 기독교와 깊이 결부되어 있다. 악마에 대한 가장 큰 공포는 종교에서 비롯된 것이다. 만약 악마가 실제로 눈앞에 나타난대도 이교도인 일본인은 서양인처럼 강렬한 반응을 보이지는 않을 것이다.

그런데 여기서부터는 SF소설에 대한 이야기이다. 아서 C. 클라크(Arthur Charles Clarke, 1917~2008)의 걸작 『유년기의 끝(Childhood's End)』에, 악마를 본 사람들의 반응에 대한 흥미로운 묘사가 있다. (물론 여기서 말하는 '사람들'은 서양인이다. UFO는 항상 미국에 날아오고 외계인은 영어로만 말하는 세상이니까.)

우주 저 먼 곳, 문명이 발달한 행성에서 외계인 오버로드(Overlord)들이 방문해 다짜고짜 지구를 유토피아로 만든다. 전쟁이나 국가라는 개념이 없어지고, 굶주림과 근심도 사라져 모두가 풍요로운 나날을 보내게 된다. 사람들은 이러한 세계를 가져다준 외계인에게 감사의 예를 직접 표하

고 싶었지만, 그들은 절대로 인간 앞에 모습을 보이지 않았다. 시기상조라고 대답할 뿐이었다.

반세기가 지나, 적당한 때가 되었다고 생각한 외계인은 비로소 모습을 드러냈다. 놀랍게도 그들의 모습은 악마의 그것이었다. 50년이라는 시간이 필요했던 것은 사람들이 악마에 가졌던 뿌리 깊은 인식이 옅어지길 기다렸기 때문이었다. 그 모습에 거부감을 지닌 사람도 여전히 있었지만, 악 자체가 소멸한 세계에서는 종교도(물론 예술도) 한물가 버렸기 때문에 지구인은 악마의 모습을 한 에일리언을 어쨌든 받아들였다. 사람들은 믿었다. 악마형 에일리언은 수천 년 전에도 지구인과 접촉해, 그 공포의 기억 때문에 악마의 이미지가 굳어 버렸던 것이라고.

그런데 그게 아니었다. 시간은 과거에서 현재, 미래로 일방향으로 흐른다고 단정할 수 없다. '때로는 원인과 결과의 정상적 전후 관계가 역전될 수도 있다.'● 외계인의 '퍼스트 컨택트'는 '과거'가 아니라 '지금'이고, 악마의 모습을 무서워하게 되었던 이유는 먼 과거에 있는 게 아니라 '미래의 기억'에 있는 것이다. 그리고 그것은……

뒷이야기는 꼭 각자 읽어 보길 바란다.

뒤틀린 시간 속에서 생겨나는 미래에 대한 기억 — 그것을 전조(前兆)라고 하는 걸까?

그럴지도 모른다.

왜냐면 그런 무서운 그림이 남아 있기 때문이다.

유대계 루마니아인 예술가 브라우네르는 스물여덟 살 때인 1932년 자화상을 발표했다. 정면을 똑바로 향한 얼굴을 사실적으로 묘사했다. 그런데 왜인지 오른쪽 눈만은 걸쭉하게 녹아 흐르는 것처럼 그려 충격을 주

● 「유년기의 끝」, 후쿠시마 마사미(福島正実) 옮김, 하야카와 문고(ハヤカワ文庫), 2010년에서 인용.

그림 8 도레의 주데카/루시퍼 (『신곡 지옥편』 제34곡)　　　79

었다. 물론 이때 그의 눈에는 문제가 없었다. 대체 왜 이처럼 불길한 자화
상을 그렸을까?

7년 뒤 브라우네르는 서로 싸우는 지인들을 말리려 끼어들었는데,
깨진 컵의 파편이 날아와 왼쪽 눈을 찔렀다. 안구를 적출해야 했다. 오른
쪽 눈이 없는 자화상이 마침내 실현된 것이다.

잠깐, 왼쪽 눈이니까 그림과 다르지 않은가?

그렇다. 하지만 화가는 애초에 거울을 보고 자화상을 그리며, 이 때
문에 좌우가 바뀐다. 따라서 그림 속 오른쪽 눈은 현실 세계에서는 왼쪽
눈이다. 브라우네르는 잃지도 않았는데 잃어버린 것으로 그린 왼쪽 눈을,
정말로 잃었던 것이다.

폴 귀스타브 도레는 프랑스의 화가, 판화가, 일러스트레이터이다. 『신
곡』 외에도 『성경(La Grande Bible De Tours)』과 『페로 동화집(Les Contes de Perrault)』 등
의 삽화로 유명하다.

빅토르 브라우네르(Victor Brauner, 1903~1966)는 초현실주의 화가이다.

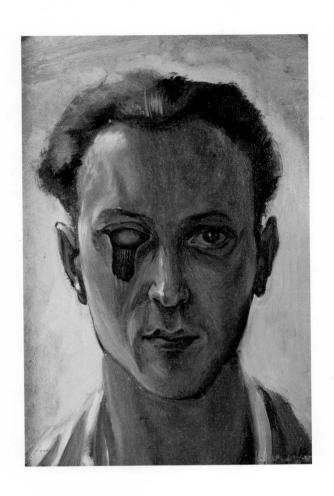

빅토르 브라우네르

「한쪽 눈을 뽑은 자화상」

1931년

목판에 유채, 22×16.2cm

파리 조르주 퐁피두 국립 예술 문화 센터

그림 9

프리드리히의
떡갈나무
숲 속의
수도원

카스파르 다비트 프리드리히

「떡갈나무 숲 속의 수도원」

1809~1810년

캔버스에 유채, 109.4×171cm

베를린 국립 미술관

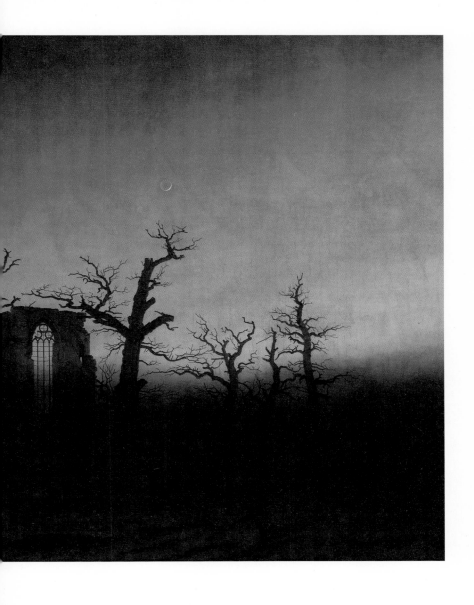

독일 낭만주의 미술을 대표하는 화가 프리드리히는 여섯 살 때 여동생, 일곱 살 때 어머니, 열세 살 때 한 살 아래의 남동생을 잃었고, 열일곱 살 때는 누나가 자살했다.

남동생의 사인은 익사로, 강에서 스케이트를 타다가 물에 빠진 프리드리히를 구하려는 과정에서 일어난 가슴 아픈 사고였다. 극심한 죄의식에 시달렸던 프리드리히는 타고났던 침울한 기질까지 더해져 점차 우울증을 보이게 되었고, 적어도 세 차례는 깊은 우울 상태에 빠졌다고 한다.

정신과 의사의 연구에 따르면 우울증 환자의 그림에는 공통된 표현이 있다. 먼저 황량한 풍경, 멀리 보이는 높은 산, 고목, 눈이나 얼음, 묘지, 검은 새 등 불안을 반영하는 모티프가 빈번하게 등장한다. 화면 구성에서는 끝없이 넓은 공간이 펼쳐지고 대칭이 강조된다. 그리고 물론 색채는 단조롭다 ― 프리드리히의 작품 그 자체이다.

1806년, 서른두 살 때 처음으로 극심한 우울증을 앓은 프리드리히는 자살을 기도했다. (남동생 사망 직후에도 그랬다는 설이 있다.) 이 무렵까지 단색의 세피아 잉크, 수채물감, 그리고 판화로 작업했는데, 증상이 점차 호전되자 본격적으로 유화로 방향을 바꾸었다.

1810년에 그린 자화상은 대단히 인상적이다. 흡사 화면 한가운데에 박힌 것 같은 한쪽 눈이 날카롭게 빛난다. 뺨에서 턱까지 수염이 텁수룩하다. 다른 자화상에서는 보이지 않는 이 수염은 아마도, 목을 맸을 때 생겼을 상처를 가리려는 것 같다.

아무튼 우울의 한복판에서 새로운 재료를 쓰거나 자신의 모습을 그릴 수는 없을 테니, 이 그림은 그에게 창작 에너지가 차오르고 있었다는

카스파르 다비트 프리드리히

「자화상」

1810년

종이에 검은 초크, 22.9×18.2cm

독일 베를린 베르그루엔 미술관

증거이다. 우울증이 호전되자 비로소 우울을 그릴 수 있었던 것이다. 실제로 이 무렵부터 프리드리히의 예술은 만개했다. 출세작인 「떡갈나무 숲 속의 수도원」도 1810년에 발표했다.

이 그림은 구석구석 사실적인 묘사가 돋보이지만, 실제 풍경을 보고 그린 것은 아니다. 건물의 모습은 30년 전쟁 때 폐허가 된 엘데나 수도원(그의 고향 그라이프스발트에 있다.)과 닮았는데, 프리드리히는 여러 다른 장소에서 스케치한 것을 조합했다. 그는 언제나 풍경을 통해 자신의 내면, 신앙심, 죽음에 대한, 혹은 부활에 대한 동경을 토로했다.

떡갈나무의 수명은 약 300년이다. 높이는 최대 30미터, 그러니까 이 그림에서만큼 크게 자란다. 오랜 세월을 산 이 떡갈나무는 겨울이 되어 헐벗은 고목 같은 모습인데, 마치 기괴한 춤을 추고 있는 것 같다. 하늘은 광막하다. 저물녘의 잔조(殘照)가 고딕 양식의 성당 상부의 윤곽을 선명하게 떠올린다. 하지만 이 또한 찰나일 뿐이다. 밤의 장막이 내리고, 이미 지상은 갈색을 띤 안개에 싸여 있다.

오랜 풍설을 겪은 석조 건물은 군데군데 떨어져 나갔고, 길쭉한 창의 장식 격자도 떨어지거나 휘어졌고, 창유리는 이미 깨져 없어져 버렸다. 격자의 맨 위 둥근 부분에(인쇄된 책에서는 잘 보이지 않지만) 검은 새가 아래 세상을 지그시 내려다보며 앉아 있다.

화면 오른편 아래에는 비스듬히 기울어진 십자가가 있다. 그 뒤쪽과 또 화면 오른편 아래쪽에는 눈에 반쯤 묻힌 묘표가 점점이 흩어져 있다. 자그마한 삼각 지붕이 달린, 흔히 볼 수 없는 목제 묘표다. 여기는 수도원에 인접했던 묘지인 것이다. 앞쪽 한가운데 아래쪽의 커다란 묘혈은 지금 막 판 것이다. 주위의 실루엣은 수도사들이다. 이들은 꺼질 듯한 횃불을

든 채 관을 메고 열 지어 걸어간다.

죽음의 세계. 혹은 프리드리히의 내면에서 일렁였던 죽음에 대한 친화성이라고 해야 할까. 하면 이들 수도사도 현실의 인물이 아니리라. 세계에서 버림받은, 이런 으스스한 폐허에 덧씌워진 환영, 망령, 초자연적 존재에 더 가까울 것이다.

이 작품은 베를린 미술 아카데미 전시회에 발표되었는데 곧바로 프로이센 왕실에서 구입했다. 이로써 프리드리히의 명성이 높아졌고, 베를린 미술 아카데미 재외 회원으로 선출되었고, 뒤에 드레스덴 미술 아카데미 회원이 될 길도 열렸다.

그는 평생 화풍을 바꾸지 않았다. 우울과 우울 사이, 기분이 밝을 때는 그림 속의 인물이 조금씩 커졌고 색도 풍성해졌지만, 그런데도 역시 저물녘이나 사무치는 대기, 폐허가 된 과거의 거대한 건축물, 납빛 바다, 고독, 무상함, 죽음을 계속 그렸다. 그리고 '풍경에서 비극을 발견하는 자'라고 불리게 되었다.

어떤 의미에서 프리드리히는 운이 좋았다. 자신의 내면에 자리 잡은 우울에 이끌려 그린 그림이 시대의 요구에 딱 맞았던 것이다. 독일은 아직 통일되지 않은 채 크고 작은 여러 나라로 분열되어 있었다. 문화 수준이 낮은 시골 취급을 받으며 왕후 귀족은 자국어 대신 프랑스어로 읽고 쓰고 말하는 지경이었는데, 나폴레옹에게 패하고 지배를 받으면서 비로소 내셔널리즘이 격렬하게 터져 나왔다. 게르만 민족 고유의 문화에 눈을 뜨게 되었다.

이런 중에 독일과 영국을 주축으로 고딕 부흥 운동이 시작되었다.

그림 9 프리드리히의 떡갈나무 숲 속의 수도원 87

애초에 고딕이라는 말은 고트족(게르만 계 부족)을 가리키는 것으로, 고트족이 만든 양식, 즉 고대 그리스·로마의 고상한 고전 문화를 계승한(또는 계승했다고 자부하는) 이탈리아인이 보기에 야만적이고 조악한 양식이라는 뉘앙스가 담겼다. 고딕 예술의 특징은 건축에 뚜렷하게 드러난다. 하늘 높이 솟구친 첨탑, 날카롭고 뾰족한 아치, 길쭉하고 널찍한 창문이 그것이다. (쾰른 대성당이 대표적이다.)

독일과 영국은 고딕 건축에서 자신의 정체성을 발견해 재평가하고 찬미하고 개축하고 신축했다. 오랫동안 방치되었던 고딕 건축물을 일부러 찾아가는 행위, 또 그런 건축과 풍경을 담은 회화를 보는 것은 자신의 뿌리를 찾는 것이 되었고, 이른바 '폐허 취미'와도 결부되었다. 프리드리히의 작품이 받은 사랑에는 이런 맥락이 작용했다.

폐허란 건물의 사체로, 그 주위에는 살아 있는 것 같지 않은 존재가 꿈실거린다. 예로부터 독일이나 영국이나 그런 존재와는 친숙했다. 한쪽은 깊은 숲, 다른 한쪽은 깊은 안개로 사물의 형태가 언제 어디서든 명쾌하지 않았고, 자연도 엄혹하고 암울해서, 풍경은 단조롭고 차갑고 황량했다. 밝은 햇살 아래 대지가 완만한 곡선을 이루며 평탄한 이탈리아나 프랑스와 달리, 독일과 영국에서는 자연을 보는 시선에 외경심이 담겼고 기댈 곳 없는 고독과 비애와도 결부되었다. 이성만으로는 파악할 수 없는 현실 배후의 신비, 불가사의함, 괴이함을 긍정했다. 아니, 실감했다.

「떡갈나무 숲 속의 수도원」의 어디까지가 현실인지 알 수 없는 모호함, 더 보태자면 자연을 대하는 어둡고 비극적인 감정이야말로 독일적 낭만주의였다.

흥미롭게도 영국에서는 회화보다 고딕 소설 쪽이 크게 유행했다. (역시나 이야기의 나라!) 잘 팔렸던 고딕 소설은 보통 이런 식이다.

— 무대는 고딕 양식으로 건축된 불길한 고성(古城)이나 저택. 비밀스럽게 숨겨진 방. 복잡한 인간관계. 현실 세계를 침범해 오는 초자연적 존재. 유령, 괴기현상. 주인공에게 차례차례 덮쳐오는 위험. 악이 승리하고, 이성이 무너져 가는 불안.

독자는 주인공과 자신을 동일시해 도망 다니고 공포에 떨다가, 책 속의 이야기일 뿐이라고 새삼 안도하며 자신을 재확인한다. 공포가 엔터테인먼트가 되었다. 디즈니랜드의 '더 하운티드 하우스'나 유원지에 있는 '도깨비집'의 활자 버전이다. 안일한 고딕 소설이 넘쳐났기 때문에 (프리드리히와 동시대인이었던)제인 오스틴(Jane Austen, 1775~1817)이 『노생거 애비(Northanger Abbey)』에서 살짝 비꼴 정도였다.

— 애비(Abbey)는 '대수도원'이라는 뜻이다. 정확히는 작중에서 노생거 수도원은 예전에 수도원이었지만 귀족이 구입해 대대로 생활공간으로 사용해 온 저택의 이름이다. 그런데 소설의 헤로인은 고딕 소설이 너무 좋아서 몽상 속에 사는 소녀였기에, 애비라는 말에 과잉 반응했다. 틀림없이 여기에는 미스테리어스한 수수께끼와 유폐된 여성도 있고, 유령이 출몰할 거라고 크게 흥분하며 제멋대로의 생각에 빠져 갖가지 소동을 일으켰다. 결국 소설에서 그녀의 추리는 모조리 부정되었고, 그렇게 추리를 부정한 당사자인 이성적인 남성과 결혼한다. 경사로세, 경사로세.

이렇게 비꼬아도 영국인의 유령 애호는 말릴 수 없다. 앤 불린(Anne Boleyn, 1501?~1536)의 목 없는 유령을 비롯해 유명인의 유령이 떼로 방황하고 있는 나라가 영국이다. 오늘날에도 여전히 집이 오래되면 오래될수록

그림 9 프리드리히의 떡갈나무 숲 속의 수도원 89

가치가 있고, 유령이 나온다고 하면 집세가 올라갈 정도다. 유령이 출몰하는 곳은 관광 명소가 되고, 기본적으로 유령을 — 믿는 자신을 비웃으며 — 믿고 있다. 그런 점에서 유령에 전혀 관심 없는 프랑스인과 정반대다.

일본인이 프랑스보다 영국과 독일에 심정적으로 친근감을 느끼는 것은 일본 또한 백귀야행(百鬼夜行)과 원령(怨靈)의 나라이기 때문인지도 모른다. 유령과 괴이(怪異)를 두려워하면서도 좋아하는 마음의 메커니즘이 닮았기 때문이리라.

카스파르 다비트 프리드리히(Caspar David Friedrich, 1774~1840)는 사실적인 묘사와 정신적인 내용을 결합한 독자적인 경지를 열어 풍경화에 새로운 매력을 더했다.

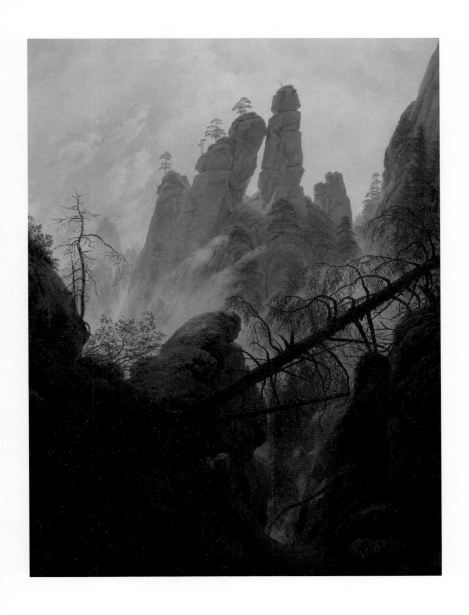

카스파르 다비트 프리드리히

「엘베 사암 산의 바위가 있는 풍경」

1822~1823년

캔버스에 유채, 94×74cm

빈 벨베데레 오스트리아 갤러리

그림 10

들로네의
로마의 페스트

쥘 엘리 들로네

「로마의 페스트」

1869년

캔버스에 유채, 131×176.5cm

파리 오르세 미술관

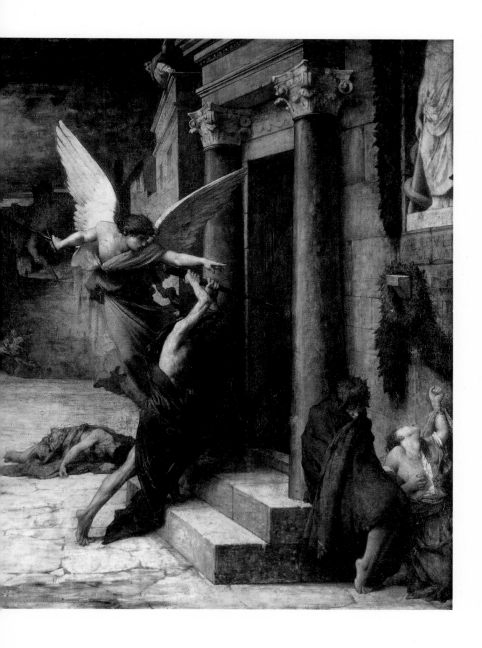

보는 이를 얼어붙게 하는 그림이다.

붉은 천 한 장을 걸치고 공중에 떠 있는 이가 천사임은 새하얗고 아름다운 날개로 알 수 있다. 그러나 무성(無性)이었어야 할 이 천사는 청년처럼 우람한 근육에 오른손에는 장검을 들고, 왼손으로 주저 없이 문을 가리킨다. 표정에는 냉혹함이 담겨 있다. 젊고 경험이 적은 이가 이따금 보이는 오만과 무감정이 뒤섞인 모습이다. 천사의 이러한 태도가 불길한 낌새를 불러일으킨다.

천사는 포석 위에 포개어진 시체와 당장이라도 그 뒤를 따를 것처럼 쇠약한 사람들에게 아무런 관심도 보이지 않는다. 인간의 기도와 절망 따위 돌아보지도 않는다. 천사는 자상하게 인간을 보살피고, 인간에게 다가와 떠받쳐 주는 존재가 아니었나?

— 그렇다고만 볼 수는 없다.

이 그림을 그리면서 들로네는 『황금 전설(*Legenda aurea*)』(13세기 제노바의 대주교였던 보라기네의 야코부스(Jacobus da Varagine, 1228~1298)가 쓴 사도와 성인의 전기)에서 착상을 얻었다. 다음 부분이다.

"랑고바르드인의 역사서에 이런 내용이 있다. 군베르투스 왕의 시대에 이탈리아 전역에 흑사병이 크게 유행했다. 죽은 자가 너무 많아서 변변히 매장도 할 수 없는 지경이었다. 특히 로마와 파비아에서 가장 크게 창궐했다. 이때 수많은 사람이 하늘에 나타난 수호천사를 눈으로 직접 보았다. 천사는 창을 든 한 마리의 악마를 데려왔다. 악마는 천사에게 명을 받을 때마다 창으로 찔러 죽음을 가져왔다. 악마가 집마다 창으로 두드리면 그 두드린 수만큼, 죽은 사람이 그 집에서 실려 나왔다."●

<hr>

● 『황금 전설』, 마에다 게이사쿠(前田敬作), 이마무라 다카시(今村孝) 옮김. 헤이본샤(平凡社), 2006년에서 인용.

역병과 죽음을 가져오는 천사, 시체를 늘리기 위해 파견된 천사다. 게다가 악마를 앞세웠다! 일본인은 천사를 수호 본존(守護本尊)과 같은 존재라고 생각하곤 하는데, 때문에 이 그림에서 느끼는 공포가 더욱 배가될 것이다. 하지만 애초에 천사는 신의 사자(使者)이고, 기독교의 신은 세상에 대홍수를 일으키고(노아의 방주), 도시를 불사르는(소돔과 고모라) 등 마음에 들지 않으면 인간을 닥치는 대로 살육했던 터라 천사가 마찬가지 일을 한 대서 이상할 게 전혀 없다.

이번에 내린 벌도 또한 가혹했다. 천사의 지시대로 창을 크게 휘두르는 음침한 악마는 일을 즐긴다기보다 마치 벌을 받는 것 같다. 천사의 호령에 따라, 홀린 듯이 문을 두드린다. 한 번, 두 번, 열 번, 스무 번……. 언제까지 두드릴 것인가, 나무로 된 문은 찔린 곳이 이미 깎여 떨어져 나갔다. 대리석으로 된 멋진 원기둥을 갖춘 부유층의 저택이라 하인도 많을 터이다. 이 집 사람 모두가 죽어 나올지도 모른다.

무대는 7세기 로마. 서로마 제국이 몰락한 뒤의 황폐가 배후의 살벌한 건물들에서 드러난다. 왼편에 우뚝 선 로마 제국 중흥의 황제 마르쿠스 아우렐리우스 안토니누스(Marcus Aurelius Antoninus Augustus, 161~180)의 기마상이 도시를 내려다보면서 옛 영광을 그리워한다. 뒤편으로 계단이 길게 이어지고, 황금 십자가를 높이 치켜든 망토 차림의 무리가 고개를 숙이고 걸어 올라간다. 행진하면서 기도하고 있다.

화면 오른편 아래에는 천사와 악마 쪽으로 등을 돌린 남녀가 있다. 남자는 몸을 웅크린 채 바깥세상의 아무것도 듣고 보지 않고, 어쩌면 듣고 싶지 않고 보고 싶지 않은 것처럼 자신의 세계에 틀어박힌다. 반라의 여인은 절망적인 몸짓으로 공물을 쥔 왼손을 내민다. 어디로? 벽감에 장

그림 10 들로네의 로마의 페스트 95

식된, 그리스 신화 속 의술의 신 아스클레피오스 상을 향해. (뱀이 감긴 지팡이로 알 수 있다.) 그녀는 이제 기독교도, 의사도 믿지 않고 이교의 신에 의지하는 것이다.

이러는 동안에도 문을 두드리는 소리는 주위에 울려 퍼지고, 화면 한가운데 비탈길을 올라가던 두 사람이 멈춰 서서 이 광경을 응시한다. 또 화면 위쪽, 이웃집의 옥상에서도 이를 바라본다. 이들은 아마도 이 지옥에서 살아남아서는 『황금 전설』에 기록된 대로 목격담을 전할 것이다. 악마를 데려온 천사를 '눈으로 직접' 보았다고.

흑사병은 페스트의 다른 이름이다. 온몸에 검은 반점이 나타나는 말기 증상 때문에 이렇게 불리게 되었다. 본래는 설치류의 감염증으로, 벼룩을 매개로 사람에게 전파되었다. 온몸에 퍼지는 침습성 감염증으로 전파가 빨랐고, 치사율이 무서울 정도로 높았다. 선(腺)페스트는 60에서 70퍼센트, 폐(肺)페스트는 거의 100퍼센트에 달했다. 치료법이 마련된 오늘날에도 제때 약을 투여하지 않으면 사망하는 경우가 있다.

유럽은 페스트에 대해 끔찍한 기억이 있다. 기록에 남아 있는 최초의 대유행은 6세기 유스티니아누스 황제(Flavius Iustinianus Augustus, 482~565) 시대에 일어났다. ('유스티니아누스의 역병'이라 불렀다.) 처음에는 이집트에서 발생했는데 금세 동로마 제국 전체로 퍼져 60년 넘게 맹위를 떨쳤다. 그 뒤로도 페스트는 주기적으로 이곳저곳을 습격했는데, 최대·최악의 페스트는 14세기에 대유행해 당시 유럽 인구의 4분의 1에서 3분의 1(2000만~3000만)의 목숨을 앗아갔다고 한다. 넷 또는 셋 중 한 명이 픽픽 쓰러졌다면 삶과 죽음에 대한 관념이 바뀌는 것도 당연하다. 죽음이 너무도 가

까이 닥쳐왔기에 "메멘토 모리(=죽음을 잊지 마라, 죽음을 상기하라.)"는 모든 예술의 중요한 모티프가 되었다. 살인자나 이교도뿐 아니라 갓난아기와 신을 따르는 성직자까지도 같은 병으로 급사하는 것을 목격하면서 사람들은 죽음의 평등주의에 놀랐고, 신벌의 무서움을 실감했다.

페스트는 근대 이후로도 끝나지 않았다. (유행지에서 들어오는 여행자나 물자를 막는) 검역의 중요성을 깨닫고 예전의 무방비와 무지에서는 벗어나서 위생 상태는 계속 개선되었지만, 벼룩이 매개체임을 여전히 모른 채 치료법에 관해서는 손을 놓았던 터라 18세기까지 공포가 계속되었다. 1576년 베네치아(늙은 티치아노가 이때 죽었다.), 1629년 밀라노, 1665년 런던, 1720년 마르세유가 참화의 목록에 올라 있다.

런던에서 유행했던 페스트에 대해서는 『로빈슨 크루소(*Robinson Crusoe*)』의 저자 대니얼 디포(Daniel Defoe, 1660~1731)가 상세한 도큐먼트인 『전염병 연대기(*A Journal of the Plague Year*)』를 발표했다. 증상이 나타났다는 소식이 들어오면 모두 어찌할 바를 모르는 통에 여기저기서 나타난 점쟁이나 설교자는 신의 분노라며 회개해야 한다고 외치고, 진짜건 돌팔이건 의사는 효력이 전혀 없는 약과 치료법을 내세울 뿐이었다. 재빨리 런던을 떠난 이들, 돈도 피난처도 없어서 도리 없이 남은 빈민, 물건을 사러 보냈던 하인이 병을 달고 돌아와 집안 전체가 몰살당한 예, 환자가 나온 집을 폐쇄하도록 법으로 정했지만 감시인이 뇌물을 받고 도망치도록 한 예 등, 갖가지 드라마가 담겨 있다.

이때 런던 인구 6분의 1이 죽었다(75,000명으로 추정된다.)고 하는데, 도망치는 도중에 쓰러진 이들도 꽤 많았을 것이기에 정확한 사망자 수는 알 수 없다. 어쩌면 건강한 모습으로 도시에서 나갔던 이들이 이미 감염되어

그림 10 들로네의 로마의 페스트 97

있었을 수도 있다.

디포는 선페스트와 폐페스트의 증상을 상세하게 비교해 기록했다. 그에 따르면 전자의 고통은 '정신이 나갈 정도'라서 비명이 집 밖까지 들렸다고 한다. "고열과 토사, 참을 수 없는 두통에 더해 등이 욱신거리는데, 이런 고통은 줄어들지 않은 채로 이윽고 헛것을 보고 헛소리를 하게 된다. 또, 어떤 이는 목이나 서혜부나 겨드랑이 아래에 멍울이 생겼고 여기서 고름이 나올 때까지 참을 수 없을 정도로 고통이 심했다." 그런데 때로는(즉 10~40퍼센트의 확률로) 회복할 가능성이 있었고, 일단 회복하면 평생 다시는 병에 걸리지 않았다. 한편 후자의 폐페스트에서는 알아차리지 못하는 동안에 체내에서 증세가 진행되어 '죽음은 필연적'이었다. "당사자는 아무것도 모르다가 얼마 지나지 않아 갑자기 기절하고는 아무런 고통도 없이 죽었다."

애초에 당시에는 페스트의 종류 같은 건 여전히 몰랐던 터라(페스트 균은 1894년에야 발견되었다!) 디포가 보기에는 기이하기 이를 데 없었다. "같은 병인데 어째서 이처럼 다른 증상이 나타나는 걸까, 몸이 다르다 한들 어떻게 이리도 다른 작용이 나타나는 걸까, 그 상세한 이유와 경과는 의사가 아닌 나로서는 요령부득이다."●

폐페스트는 발병 뒤 빠르면 5시간 만에 호흡 곤란으로 사망했다. 이것이 얼마나 충격적이었을까. 환자는 피해자이면서 동시에 가해자였다. 눈앞에서 웃고 있던 사람이 느닷없이 픽 쓰러져 죽는데, 그전에 병을 자신에게 전염시켰을지도 모른다. 자신 또한 가족에게 옮길지도 모른다. 아무도 환자와 건강한 이를 구별할 수 없었다. 그 오랜 옛날처럼, 천사와 악마(타락천사)가 구별되지 않았다. 악마는 천사이고, 천사는 악마인 상황이었

● 「전염병 연대기」, 히라이 마사오(平井正穗) 옮김, 주코우 분고(中公文庫), 2009년에서 인용.

다. 세상을 선과 악으로 구별하는 데 익숙했던 이들에게는 참으로 괴롭고 두려운 혼란이었으리라.

디포가 쓴 것처럼, 페스트의 유행이 길어지면서 사람들은 일종의 사고 정지, 무감각에 빠져들었다. 너무도 격렬한 죽음의 양상, 생전과 비교할 수 없이 처참하게 변한 모습, 산처럼 쌓인 시체에조차 익숙해져 가족과 친구의 죽음에 눈물도 나오지 않게 되었다. 「로마의 페스트」에서 무표정하게 꼼짝 않는 남자의 모습이다. 너무도 어처구니없어서 맞설 힘도 없었던 것이다.

들로네가 살던 19세기 중반에는 이미 페스트의 유행은 과거의 일이었다. 하지만 이 시대 사람들은 그것이 완전한 종식인지 잠깐의 휴전인지 알 수 없었다. 이 그림은 먼 과거를 그렸다기보다 유럽인들의 DNA에 각인되어 있던 메멘토 모리의 한 가지 표현이라고 할 수 있다. 하지만 아무리 그렇대도 천사가 악마를 앞세워 인간을 닥치는 대로 죽이다니……. 일본은 페스트의 재앙을 겪지 않은 나라이다. 그리고 페스트균의 발견자인 기타자토 시바사부로(北里柴三郎, 1853~1931)가 태어난 나라이기도 하다.

쥘 엘리 들로네(Jules Elie Delaunay, 1828~1891)는 역사화와 초상화로 뛰어난 작품을 남겼고, 프랑스 학사원 회원이었다. 이 그림을 출품했을 때 작가 고티에(Theophile Gautier, 1811~1872)는 "어두운 시정(詩情)으로 가득한 마법과도 같은 작품"이라고 절찬했다.

그림 10 들로네의 로마의 페스트 99

그림 11

게이시의
자화상

존 웨인 게이시

「자화상」

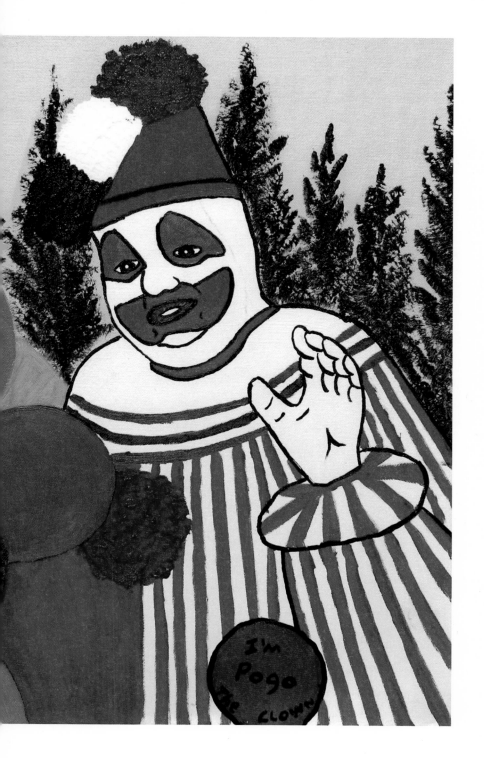

피에로의 원류는 중세 유럽 궁정의 어릿광대라고 한다. 당시에는 (영어로는 fool, 독일어로는 Narr 등) '어릿광대' — '바보' — '심신이 병든 사람'을 똑같이 불렀고, 비웃고 놀리며 끔찍스럽게 취급했다. 이윽고 궁정 어릿광대는 왕에게조차 어떤 말을 해도 용인되는 '바보의 자유'를 얻었는데, 이는 진짜로 머리가 나빠서는 감당할 수 없는 까다롭고 지적인 역할이었다.

궁정 밖에서는 이동 극단이나 서커스에서 관객의 웃음을 유발하는 역할로서 올러대거나 익살을 부리거나 바보같이 굴거나 하는 갖가지 유형의 광대가 생겨났다. 16세기에는 이탈리아 극단에서 '얼간이 페드롤리노(pedrolino)'가 탄생했고, 이를 프랑스어로 옮긴 피에르(pierre)에서 단축형인 피에로가 되었다. 17세기 후반에는 헐렁한 의상과 하얗게 칠한 분장이 정착되었고, 19세기 초부터 '슬픈 피에로'라는 새로운 이미지가 생겨났다.

이는 그저 웃음을 불러일으켰던 이전까지의 역할에서, 겉으로 보이는 안쪽에 고뇌를 간직한 존재로의 전환이었다. 사랑에 빠진 젊은이, 인정받지 못한 예술가, 순수한 로맨티시스트가 흰 얼굴의 피에로와 겹쳐, 갖가지 분야에 등장했다. 시에서는 '달빛과 피에로'(기욤 아폴리네르●), 오페라에서는 「팔리아치(Pagliacci)」(루제로 레온카발로●●), 회화에서는 「가면무도회 뒤의 결투」(장 레옹 제롬●●●) 등이다.

피에로의 얼굴에 눈물 표시가 덧붙여진 것도 이 무렵부터인데, 이 눈물은 점차 색과 형태가 다양해졌다. 예전에는 의상은 화려했지만, 얼굴은 그저 하얗게 칠해서 피에로의 원래 얼굴을 짐작할 수 있었다. 그런데 시대가 지나면서 눈 주위, 입 주위, 코에까지 강렬한 색을 칠해서 마치 가면처럼 그 아래의 얼굴을 전혀 알 수 없게 되었다. 극단적인 이야기지만, 화장 아래의 얼굴이 인간인지 어떤지조차 확신할 수 없었다. 그런 피에로가

● Guillaume Apollinaire, 1880~1918.

●● Ruggero Leoncavallo, 1858~1919.

●●● Jean Leon Gerome, 1824~1904.

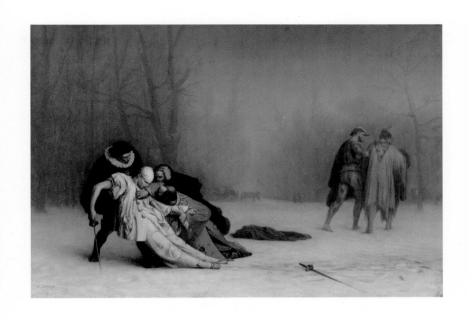

장 레옹 제롬

「가면무도회 뒤의 결투」

1857~1859년

캔버스에 유채, 39.1×56.3cm

볼티모어 월터스 미술관

활개 치며 날뛴다면 마음 편히 즐거워할 수 있을까? 서커스라면 몰라도 혼자 있을 때 눈앞에 불쑥 나타난다면……

이리해 1970년대부터 피에로에게 새로운 이미지가 덧붙여졌다. 공포였다. 피에로 공포증, 또는 광대 공포증(Cremnophobia)이라고 하는데 — 선단(先端)공포증이나 고소공포증처럼 의학적으로 인정받지는 않았지만 — 호러 소설과 영화를 통해 증폭되었다. 스티븐 킹(Stephen Edwin King, 1947~)의 소설 『그것(IT)』이 세계적 베스트셀러가 되고 영화까지 히트한 것이 연상된다.

피에로는 유쾌한 몸짓으로 편안한 웃음을 제공한다. 그러한 웃음은 이완과 방심을 낳는다. 한데 그걸 파고들면서 갑자기 뜻밖의 본성을 드러내는 순간이야말로 그로테스크한 공포의 비등점(沸騰點)이리라. 호러 소설과 영화는 이런 '웃음 직후의 전율' 효과를 잘 활용해 왔다. 요즘은 무서운 피에로가 양산되면서 유쾌한 피에로를 몰아내는 추세라고 할 수 있다.

영국의 한 대학에서 다음과 같은 연구 결과가 발표되었다. 네 살에서 열여섯 살 사이 아이 250명에게 병원 벽에 걸린 피에로의 그림을 여러 장 보여 주고 감상을 물었다. 입원 환자가 밝은 기분이 되도록 그린, 서커스 등에 나오는 지극히 평범한 피에로였다. 놀랍게도 단 한 명도 즐거운 그림이라고 인식하지 않았고, 심지어 그림을 보고 겁에 질린 아이까지 있었다고 한다. 만약 일본에서라면 어땠을까? 익숙한 피에로는 '로널드 맥도날드' 정도인 일본인으로서는 보는 순간부터 기분이 나쁠지도 모른다.

자, 드디어 이 그림에 대한 이야기이다. 피에로로 꾸민 자화상이다.

빈말로도 잘 그렸다고는 하기 어렵지만, 포스터로라도 쓸 수 있을 만

큼은 솜씨가 있다. 적과 백의 줄무늬 모양에 푸른 선이 선명하고, 배경의 나무들과 색색의 풍선, 손을 펼쳐 보이는 구도도 자연스럽다. 입 주위를 넓게 칠한 붉은 색은 양 끝이 올라가서 끊이지 않는 웃음을 나타낸다. 물론 진짜 입은 웃지 않는다. 아래로 향한 시선은 아마도 자그마한 아이들을 내려다보고 있는 것 같다. 턱이 두툼하고 살찐 체형인 때문인지 전체적으로 부드러운 인상을 준다. 한가운데 아래쪽의 붉은 풍선에 "나는 어릿광대 포고."라고 쓰여 있다. 이 피에로 포고의 본명은 왼편 아래쪽의 옅은 녹색 풍선에 있다. J. W. 게이시. 화가는 아니다.

화가는 아니지만 프로 뺨치는 실력이 있어서 작품이 비싼 값에 거래되고 개인전도 열었던 유명인은 적지 않다. 히틀러, 멘델스존, 구로사와 아키라, 실베스터 스탤론, 데이비드 보위 등이 잘 알려져 있다. 게이시도 그런 사람으로, 그의 그림은 컬트적 인기를 누린다고 한다. 피에로 그림을 많이 그렸는데, 이는 아동 시설로 위문을 가거나 아이들을 위한 행사 때 종종 이렇게 분장하고 나섰기 때문이다. 그는 피에로 포고로 변신하는 것을 진심으로 좋아했다.

존 웨인 게이시는 1942년 일리노이주 시카고에서 태어났다. 어머니는 덴마크계, 아버지는 폴란드계이다. 초등학교 때 그네에서 떨어져 머리를 다쳐, 뇌내 혈관이 응혈되는 바람에 일시적으로 기억상실 증세를 보였는데 약물치료로 완치되었다. (이때 완치되지 않고 뇌에 나쁜 영향을 주었다는 주장도 있다.) 아무튼 어린 시절은 병약해서 아버지가 보기에는 ─ 남자답게 자라라고 유명 서부영화 배우 존 웨인의 이름을 지어 주었는데 ─ 못마땅하기 이를 데 없는 아들이었다. 게이시는 욕을 먹고 매를 맞으며, 학대받으며 자랐다.

그림 11 게이시의 자화상　　　　　　　　　　　　　　　　105

그런데도 그는 아버지에게 칭찬받으려 노력을 아끼지 않았다. 실업학교를 졸업하고 구두점의 세일즈맨이 되었는데, 금세 최고 판매 기록을 올려 매니저로 승진했고, 직장 동료와 결혼해 그녀의 고향 아이오와주로 이사했다. 거기서는 장인이 구매했던 패스트푸드 식당을 여럿 경영했고, 곧 청년회의소에서도 차기 회장 후보로 선출되었다. 아들과 딸을 한 명씩 낳아 순풍에 돛 단 듯하던 중에, 미성년 남성과 성행위가 발각되어 10년형을 선고받았다. 복역 중에 부인과 이혼했다.

하지만 스물여섯 살의 게이시는 기가 꺾이기는커녕 교도소 안에서 고교 졸업 자격과 통신 대학의 심리학 학위를 취득했다. 한편으로 수형자에 대한 대우를 개선하는 방안에 대한 리포트를 제출해 의회에서 인정받는 등 모범수로 지내, 10년 형기에서 1년 반을 남겨두고 가석방되어 고향 시카고로 돌아왔다. 다른 주에서의 사건은 잊혔다. 게이시를 줄곧 못난 자식 취급했던 아버지도 알코올 의존증에 빠졌다가 이미 세상을 떠났다.

곧 게이시는 두 아이가 딸린 여성과 재혼했다. 그 뒤 건설업으로 성공해 민주당 당원으로 활동했고, 자선사업에도 열성적인 지역의 명사가 되었고, 피에로 포고로 아이들에게 인기를 끌었다. 결혼해 가정을 이룬 것은 과거의 복역이 부당했다는 증명인 동시에, 그의 어둡고 난폭한 면을 가려 주는 가장(假裝)이기도 했다. 게다가 민주당 파티에서 당시 카터 대통령의 부인 로잘린과 악수할 기회까지 얻었다. 번듯하게 투 샷으로 찍은 사진은 게이시에게는 자신을 홍보하는 좋은 수단이었다. (영부인에게는 재난이었지만.)

게이시가 노력가 타입으로 맹렬한 일벌레였던 것은 분명하다. 그런 한편으로 피에로 포고는 청소년을 물색하면서 어둠의 괴물로 자라났다.

거리에서 매춘 상대를 찾았을 뿐 아니라 예전에 아버지가 자신에게 했던 것처럼 상대를 매질하고, 고통스러워하는 모습을 보며 흥분해, 마침내는 상대를 죽음에 이르게 해야 만족할 수 있게 되었다.

최초의 살인은 1972년, 재혼하기 수개월 전에 저질렀다. 교외에서 만난 열여섯 살 소년을 강간한 뒤 찔러 죽이고 집의 바닥 밑에 묻었다. 석회를 발랐지만 악취가 너무 심해서, 애초부터 사이가 좋지 않았던 부인은 집이 불쾌해서 싫다며 나가 버렸다. 이렇게 두 번째로 이혼한 뒤 게이시의 욕망은 상승 작용을 일으켜 희생자가 늘어났다.

1978년, 열다섯 살의 고교생이 여름방학 아르바이트를 하러 나가서 행방불명이 되었다며 실종 신고가 들어왔다. 이 학생이 하려던 일은 건설업이었는데 고용주가 게이시라는 게 밝혀졌다.

경찰은 문득 반년 전의 사건을 떠올렸다. 스물일곱 살의 청년이 뚱뚱한 남자의 권유로 당시의 고급 승용차 올즈모빌에 함께 탄 순간, 클로로폼에 마취되어 어딘가로 끌려가서는 채찍으로 폭행을 당했다는 것이었다. 정신을 차려 보니 공원에 쓰러져 있었다는 그의 진술을 경찰은 진지하게 여기질 않았다. 그래서 젊은이는 자기 힘으로 올즈모빌을 찾아다니다가 마침내 게이시를 찾아냈다. 그런데도 경찰은 이 뜨내기의 진술에 회의적이었다. 일단 게이시를 심문했는데, 경찰이 보기에 그는 지역에서 신뢰가 두터운 명사인 데다 태도가 온화하고 분위기가 좋았다. 경찰은 젊은이의 착각으로 여기고 사건을 종결해 버렸다.

그런데 이제 다시 보니, 청년과 실종된 열다섯 살 소년을 연결하는 고리가 게이시였다. 조사해 보니 아이오와주에서 체포되었던 전력도 드러

그림 11 게이시의 자화상 107

났다. 혹시 그에게 숨은 얼굴이 있는 건 아닐까……?

경찰은 게이시의 집을 급습했다. 바닥에 있던 비밀 문이 모습을 드러냈고 끔찍한 악취가 풍겨 나왔다. 백골과 부패한 시체가 나뒹굴고 있는 건 아닐까. 파 보자 29구나 되는 시체가 나왔다. 이뿐만이 아니었다. 게이시는 모두 33명을 살해했으며 더 묻을 곳이 없어서 강에 버렸다고 증언했다. 한 사람, 한 사람을 어떤 식으로 죽였는지도 털어놓았는데, 그 끔찍스러운 고문 방식은 도저히 인간의 소행이라고는 생각할 수 없었다.

사진을 보면 게이시는 연쇄 살인자라는 말에서 연상되는 이미지와는 거리가 멀다. 어디서나 볼 수 있는 풍채 좋은 시골 명사 같다. 사실 주위 누구도, 심지어 함께 살던 부인과 아이들도 그를 의심하지 않았다. 평범했던 것이다. "피에로 포고로 변신하면 마음이 편했다."라고도, "피에로가 되면 살인도 쉬웠다."라고도 말했다. 자신의 내면에 존재하는 괴물이 암세포처럼 증식해 제어할 수 없게 되었을 때 그는 피에로라는 이형(異形)의 모습을 빌려 정신의 균형을 취했던 건지도 모른다.

스티븐 킹의 『그것』에 등장하는 강렬한 피에로는 게이시가 모델이다. 하지만 영화 속 피에로가 늘 눈에 핏발이 서 있고, 등장하는 순간부터 시종일관 무서운 것과 달리 게이시가 그린 피에로는 그렇지 않다. 그의 겉모습과 마찬가지로 평범하다. 그런데도 그림은 잘 팔렸다. 유명한 감독과 음악가의 작품처럼 구입하는 이들이 있다. 연쇄 살인범이 그렸다는 이유만으로 그림이 팔리는 이 현실 또한 조금 무서운 느낌이 든다.

존 웨인 게이시(John Wayne Gacy Jr., 1942~1994)는 '광대 살인마'라는 별명을 얻었다. 약물에 의한 사형이 집행되었는데, 보통 7~8분이면 끝나는

것과 달리 약물 주입에 착오가 생기는 바람에 20분 넘게 고통을 겪다가 숨이 끊어졌다. 이에 대해 검사는 "그에게 희생된 이들이 겪은 고통에 비하면 가벼운 것이다."라고 잘라 말했다나.

그림 11 게이시의 자화상 109

그림 12

티치아노의
바오로 3세와 손자들

티치아노 베첼리오

「바오로 3세와 손자들」

1545~1546년

캔버스에 유채, 202×176cm

나폴리 카포디몬테 국립 미술관

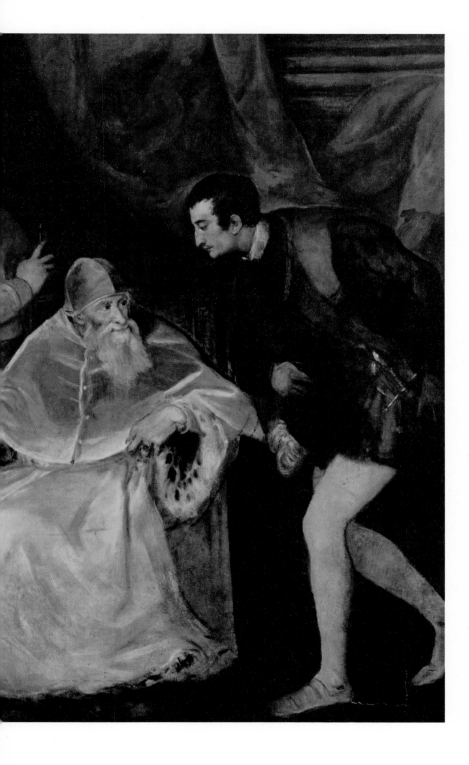

커다란 화면에 거의 등신대의 인물들이 담겨 있다. 나이 많은 교황과 두 손자이다. 손과 의복 등 일부는 미완성인데, 티치아노의 수많은 초상화 중에서도 그 날카로운 내면 묘사가 걸출한 작품으로 높이 평가된다.

썩 매력적인 것 같지는 않다고?

아니, 이 그림에 얽힌 이야기는 통속 소설 뺨치게 재미있을 것이다.

때는 1546년. 티치아노는 유럽에서 가장 인기 있는 화가로서 여러 군주와 부호에게 부름을 받았고, 신성 로마 제국 황제 카를 5세(Karl V, 1519~1556)에게는 궁정 화가의 지위를 받았다. 하지만 궁정에 얽매이는 것이 싫었던 티치아노는 근거지였던 베네치아를 좀처럼 떠나지 않았다. 그러던 그가 이 그림을 그릴 때는 바티칸까지 와서 8개월 가까이 머물렀다. 이렇게 오래도록 외유한 것은 처음이었는데, 이유는 나중에 보기로 하자.

이 천재 화가를 불러 국가적인 기념 초상화를 그리도록 한 사람은 제220대 로마 교황 바오로 3세(Paulus PP. III, 1468~1549)이다. 그림 속에서 한가운데 앉은 인물이다. 이때 78세였다. (3년 뒤 세상을 떠난다.) 15년 동안 재위하면서 영국의 헨리 8세(Henry VIII, 1491~1547)를 파문하고, 로마에 이단 심문소를 설치하고, 마르틴 루터(Martin Luther, 1483~1546)의 종교 개혁에 대항하기 위해 예수회 설립을 승인했다. 예수회는 이 뒤로 세계 각지에 가톨릭을 포교했다. (프란시스코 하비에르(Francisco Javier, 1506~1552)의 일본 포교도 연원을 거슬러 올라가면 바오로 3세에게 닿게 된다.)

바오로 3세가 대단한 수완가였다는 점은 다른 초상화에도 담긴, 빈틈없는 정치가로서의 풍모로도 짐작할 수 있다. 그에 대한 평가는 분분하다. 젊어서 추기경이 되었던 것도, 미모의 여동생 지울리아(Giulia Farnese,

1474~1524)를 — 이미 결혼해서 남편과 아이가 있음에도 — 당시 교황 알렉산데르 6세(Alexander PP. VI, 1431~1503)에게 바쳤던 덕분이라는 소문이 파다했다. 그가 바쳤는지 어쨌는지와는 별개로, 지울리아가 알렉산데르 6세의 애인이었다는 것, 그녀의 친가인 파르네세 가문이 우대를 받았던 것은 모두 사실이다.

이처럼 일찍이 추기경이 되었기 때문에 출세도 빠를 것 같았지만, 정적이었던 메디치 가문의 술책 때문에 예순여섯 살 때에야 비로소 교황으로 선출되었다. 당시로써는 상당한 고령이다. 허리가 굽었고 통풍을 앓았던 그가 교황의 자리에 앉은 것에는 황좌를 덥힐 틈도 없이 천국으로 올라가리라고 경쟁 세력이 얕보았던 점도 작용했다고 한다. 한편으로, 일부러 병든 노인 시늉을 해 상대를 안심시켜 교황의 지위를 손에 넣었다는 설명도 있다. 애주가인데도 여든한 살까지 군림했고, 온갖 책략으로 교황청의 위신을 되찾은 그 수완으로 봐서는 후자의 추측이 맞지 않을까.

강대한 권력을 손에 넣은 바오로 3세는 무엇보다도 파르네세 가문의 세력을 공고히 하기 위해 진력했다. 카를 5세의 반대를 무릅쓰고 파르마 피아첸차 공국을 성립시켜서는 군인이었던 아들 피에르 루이지(Pier Luigi Farnese, 1503~1547)를 그곳의 영주, 즉 공작으로 임명했다. 또 네 명의 손자 — 피에르 루이지의 아들들 — 에게도 저마다 역할을 줘서 왕조 건설의 초석을 놓았다. 장남 알레산드로를 추기경으로 임명하고 그 대신에 차남 오타비오에게 파르네세 가문의 상속권을 주어 공국의 후계자로 삼았으며, 셋째 라누치오를 기사수도회 관구장으로 만들었고(나중에는 추기경 자리를 주었다.), 넷째 오라치오는 만약 오타비오가 대를 잇지 못하고 죽을 경우 모든 것을 상속받도록 했다.

그림 12 티치아노의 바오로 3세와 손자들　　　　　　　　　113

요컨대 교회와 속세를 파르네세 일족이 길이길이 틀어쥐도록 손자들을 둘씩 세트로 묶었다. 성직자와 그 예비, 영주와 그 예비. 이렇게 해 놓으면 어쨌든 이들 중 누군가는 교황이 되고 누군가는 대국의 영주가 될 거라는 식이었다. "탐욕스러운 바오로 3세는 교회의 재산을 제멋대로 쓰고 있다."라고 루터가 매도한 것도 틀린 말은 아니다. 이 그림에 등장하는 두 젊은이 중 왼편에서 승복 차림에 수염을 기른 이가 알레산드로이고, 오른편에서 칼을 차고 허리를 굽힌 이가 오타비오이다.

뭔가 이상하다……. 오늘날의 일본인에게는 그런 의문이 스치지 않을까? 가톨릭 총본산의 수장인 로마 교황에게 친자? 친손자? 가톨릭 성직자는 동정이 아니던가? 순결의 맹세를 하고 성직에 임하는 게 아닌가? 그렇기도 하고 그렇지 않기도 하다.

왜냐면 신에게 봉사하기로 결심하기 전에 이미 결혼해 아이를 얻었던 이도 드물지만 있었다. 그건 그렇다 치더라도, "성직자가 된 날로부터 순결을 지키겠습니다."라고 맹세하고 지키면 문제가 없었다. 즉 성직자는 그저 '결혼하면 안 된다.'는 것이다. 거꾸로 말하면 정식 결혼만 하지 않으면, 그리고 공공연한 것만 아니면, 아이를 가질 수도 있었다. 누드를 비너스라고 하면 제작도 감상도 할 수 있었던 것과 마찬가지다. 혼네(本音, 속마음)와 다테마에(建前, 겉마음).

르네상스 시대에는 이렇게 명목을 갖춘 여러 '세속 교황'(물론 비난하는 표현이다.)이 ─ 동성애자가 아니면 ─ 아이와 손자를 여럿 가졌다. '스님이 비녀를 사는구나(坊さん, 簪買うを見た)'라는 표현 그대로였다. 누구나 이 사실을 알고 있었기에 "로마로 가까이 갈수록 기독교는 타락한다."라며

● 에도 시대 말기, 지쿠린지(竹林寺, 지금의 고치현 고치시 오다이산(五臺山)에 위치)라는 큰 절에서 승려의 세탁물을 배달했던 땜장이집 딸과 한 스님이 사랑에 빠졌다. 스님이 그녀에게 줄 선물로 비녀를 사는 모습을 보고 마을 사람들이 "스님이 비녀를 사는구나."라고 노래를 불러 대자 두 사람이 사랑의 도피를 했다는 고사가 있다. ─옮긴이

개탄했고, 분노한 사람들이 루터를 앞세우고 반(反)가톨릭 운동을 벌였던 것이다.

교황을 비롯한 주교들이 청렴하고 세속을 벗어난 존재라는 생각은 (오늘날은 어떤지 모르겠지만) 적어도 르네상스 시대와는 완전히 어긋난 것이다. 당시 주교는 세속의 봉건 영주와 마찬가지로 영지를 소유하고 주민을 지배했으며, 영토를 더 넓히려고 기사단을 고용해 무력을 행사했다. 막대한 부를 모으고, 정치적 음모를 꾸미고, 암살이라는 수단도 거리낌 없이 사용했다. 영주와 다른 점은 딱 한 가지, 결혼하지 않았다는 것뿐이다. 따라서 명목상으로는 세습이 불가능할 테지만, 빠져나갈 길은 앞서 말한 것처럼 널찍했다.

속된 성직자에게 자신의 후계자가 소중한 건 당연하다. 손에 쥐고 있던 권력을 어떻게든 가까운 혈족에게 잇게 하고 싶었다. 체면을 따지지 않았던 역대 교황의 족벌주의는 네포티스모(nepotismo)라고 불렸다. 조카를 먼저 관리로 등용하는 것을 말한다. 그 조카라는 이름의 젊은이가 정말로 형제자매의 아들이었다면 모르겠지만, 친자이거나 손자인 경우도 적지 않았다. 하필 편리하게도 이탈리아어에서는 조카도 질녀도 손자도 모두 똑같이 니포테(nipote)라고 쓴다.

이 그림은 예전에 일본에서 「바오로 3세와 조카들」이라는 제목으로 알려졌다. 설마 교황에게 손자가 있었을 거라고는 상상도 하지 못했고, 또 알고 있었대도 공공연하게 함께 초상화에 등장했을 거라고까지는 생각할 수 없어서 '조카'라고 번역했던 게 아닐까.

티치아노는 당연하게도 모든 것을 알고 있었다. 여러 왕후 귀족과 교

그림 12 티치아노의 바오로 3세와 손자들 115

류했던 이 예술가는 성직자의 부패에 특별히 놀라지도 않았으리라. 이보다 몇 년 앞서 바오로 3세와 손자인 라누치오의 초상을 그렸고, 그때는 로마에 아주 잠깐 머물면서 완성했다.

이번에는 왜 반년이 넘게 로마에 머물러야 했냐면, 파르네세 가문에게 이 그림은 중요한 정치적 의미를 지녔고, 그림이 명쾌한 메시지를 전달해야 했기 때문이다. 인물의 위치 관계와 구도를 세밀하게 조율하느라 시간이 걸렸다.

하지만 또 한 가지, 훨씬 더 큰 이유가 존재했다. 티치아노 자신도 꿍꿍이가 있었다. 그가 바오로 3세에게 청탁할 일이 있었던 것이다. 그림 속 교황이 제 자식을 귀여워하는 것만큼이나 티치아노 또한 제 자식을 귀여워했기 때문에, 사랑하는 아들에게 막대한 불로 소득을 물려주고 싶었다. 화가로서의 재능을 물려받지 못한 건달 같은 아들에게, 베네치아 가까이 있던 대수도원의 성직록을 얻게 해 주고 싶었다. 이것이 화가의 약점이었다. 바오로 3세는 상대의 약점을 결코 놓치지 않았다. 티치아노에게 해야 할 대답을 한껏 질질 끌면서, 장래의 재산이 될 미술품을 제작하게 했다.

그런데 왜 미완성일까?

티치아노의 바람이 이뤄지지 않았던 것이 힌트가 된다. 로마에 머물던 그에게 교황은 의식주와 좋은 재료는 물론이고 로마 시민권을 비롯한 갖가지 영예를 수여했지만, 그가 간절히 바라던 아들을 위한 성직록은 대수도원이 아니라 작은 교구의 보잘것없는 봉록으로 얼버무리고 말았다. 교황으로서는 정적(政敵)이 장악하고 있던 그 대수도원에서 괜한 말썽은 피하고 싶었던 것이다.

화가는 마침내 자신이 속았음을 알았다. 자존심에 심한 상처를 입

였음이 틀림없다. 미완인 채 방치한 것이 그의 대답이었다. 그러나 이 때문에 서로 관계가 나빠졌던 것은 아니다. 50대 후반의 티치아노 역시 노회했기 때문에 분노를 드러내지는 않고, 가까운 시일 내에 로마를 다시 방문해 완성하겠다고 약속하고(지킬 생각은 없었다.) 베네치아로 돌아갔다.

예술가의 복수는 꽤 무서운 데가 있다. 현실에서는 교황에게 당했던 티치아노지만 뒷날을 내다본 이 작품으로 불만을 털어냈다. 그만큼 재능이 있어야만 비로소 가능한, 그림을 통한 복수가 이것이다. 주문한 사람은 알아차리지 못해도 보는 눈이 있는 사람은 확실하게 알 수 있다. 「바오로 3세와 손자들」이 왜 이리도 유명할까. 그것은 화면 전체를 덮은 어떤 종류의 저속함, 이권에 들러붙은 일족의 모습, 그리고 '노추(老醜)'를 넌지시 암시하기 때문이다.

최고위의 교황복으로 몸을 감싸고 손가락에 커다란 보석을 빛내며, 발에는 성스러운 십자가를 금실로 수놓은 신발(신하가 무릎 꿇고 키스하도록 하기 위한 것)을 신은 바오로 3세가 의자에 앉아 있다. 등이 너무 굽어서 마치 등껍질에서 목을 내민 거북이 같다. 야윈 뺨에 생긴 검은 그늘, 너무 긴 코, 움푹 들어간 눈. 미완의 오른손은 흐릿하게 사라져 가는 것 같지만, 왼손은 교황좌의 팔걸이를 절대로 떠나지 않겠다고 꽉 붙들고 있다. 그리고 묘하게도 뻣뻣한 백발. 노쇠와 집착의 이미지가 불협화음을 이루어, 교활한 권력자로서도 피할 수 없는 말년의 고독이 드러난다.

왼편에 서 있는 추기경 알레산드로의 시선은 어딘지 먼 곳을 헤매고 있는 게, 말하자면 천상 세계를 생각하고 있는 듯 일견 성직자다운 품위가 느껴진다. 하지만 그의 오른손은 이 '다테마에'를 보기 좋게 배반하고

그림 12 티치아노의 바오로 3세와 손자들　　　　　　　　117

(실제로 그에게는 애인이 여럿 있었다.), 할아버지와 마찬가지로 황좌의 등받이를 꽉 잡고 있다. 다음 교황이 자신임을 기정사실로 만들려는 것처럼.

오른편의 오타비오는 파르네세 가문의 속계 대표로서 등장해, 공손하게 몸을 숙여 조부에게 예를 표한다. 이미 바오로 3세는 이 손자를 자신과 견원지간이었던 카를 5세의 딸과 결혼시켰다. 온갖 일에 빈틈없는 것이야말로 첫 번째 원칙이다. 그러한 노하우를 한참 가르쳐 주는 중이라고도 생각되는 것은, 오타비오의 옆얼굴이 어딘지 수상쩍은 분위기를 풍기기 때문인지도 모른다.

바오로 3세는 이 공식 초상을 통해 두 조카(=손자)가 자신의 정식 후계자라고 선언하고, 주위에도 불문곡직하고 인정하도록 하려 했다. 그런데 늙어 시든 육체를 노골적으로 드러내는 바람에 교황이 얼마나 필사적인지 드러나고, 그의 계획이 실현되기 어려울 거라는 느낌을 준다.

티치아노는 명확하게 라파엘로(Raffaello Sanzio da Urbino, 1483~1520)가 그린 「레오 10세와 두 추기경」에서 구도의 일부를 인용했다. 심홍색의 천을 씌운 테이블 앞에 앉은 교황의 모습이다. 라파엘로는 테이블 위에 종(종교적 상징)을 놓았고, 티치아노는 모래시계를 그려 넣었다. 바오로 3세의 수명이 얼마 남지 않았다는 걸 나타내는 게 아니라면 무엇이겠는가.

게다가 라파엘로의 작품에서는 다음 교황 후보인 종제(從弟)가 의자 등받이를 붙잡고 서 있다. 그는 일찍 죽었기 때문에 교황이 되지는 못했다. 수년 뒤, 다른 추기경이 라파엘로의 작품을 모사하도록 하면서 거기에 자신의 모습을 그려 넣도록 했다. 그도 또한 등받이를 잡았지만, 교황의 자리에 오르지는 못했다. 티치아노는 이 두 가지 예를 알고 있었다. 알고 있었기에 알레산드로에게도 등받이를 잡도록 했던 게 아닐까. '바오로

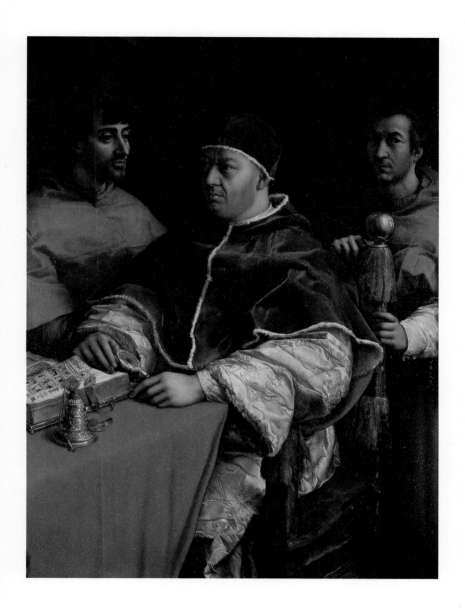

라파엘로 산치오 다 우르비노

「레오 10세와 메디치 가문의 추기경들」

1518년

패널에 유채, 155.2×118.9cm

피렌체 우피치 미술관

3세의 손자 역시, 결국 교황이 되지는 못하고 세상을 떠날 것이다.'라고. 실제로 그리되었다.

천재 화가에게 초상을 부탁할 때는 주의해야 한다.

티치아노 베첼리오(Tiziano Vecellio, 1488?~1576)는 바로크 회화의 선구자로 유명하고, 종교화·신화화·초상화로 수많은 걸작을 남겼다.

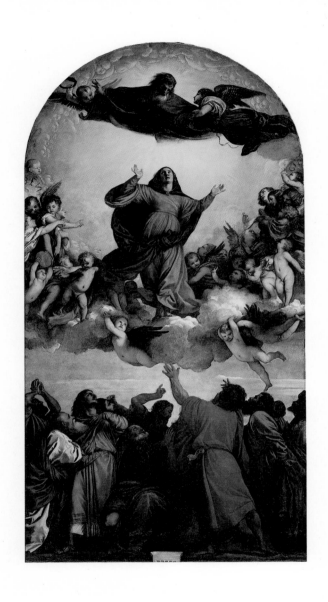

티치아노 베첼리오

「성모 피승천」

1516~1518년

패널에 유채, 691×361cm

베네치아 산타 마리아 글로리오사 데이 프라리 성당

그림 13

밀레이의
오필리어

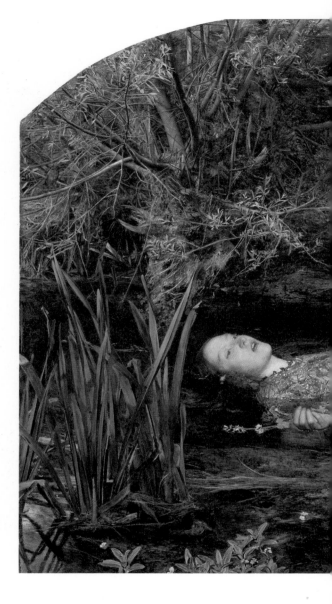

존 에버렛 밀레이

「오필리어」

1851~1852년

캔버스에 유채, 76.2×111.8cm

런던 테이트 국립 미술관

덴마크 왕자 햄릿은 우울했다. 부왕(父王)이 갑자기 세상을 떠난 뒤 곧바로 어머니가 재혼했는데, 상대는 아버지의 친동생이다. 이제 그자가 새로운 왕이다. 어느 날 밤 햄릿은 아버지의 망령을 만났는데, 이 망령은 자신이 병으로 죽은 게 아니라 동생에게 살해당했다고 한다.

이때부터 의심과 복수심으로 가득한 행동을 시작한 햄릿. 주위에서는 그가 제정신이 아니라고 했다. 어려서부터 그와 약혼한 사이였고 서로 깊이 사랑하고 있었던 오필리어는 그의 변화를 받아들일 수 없었다. 하지만 햄릿은 그녀에게 "수녀원으로 가 버려."라고 어처구니없는 이별 통보를 했을 뿐 아니라 그녀의 아버지를 찔러 죽이기까지 했다. 그녀의 순수한 마음은 광기의 늪으로 내몰렸다.

여기까지는 모두들 아시는 대로 윌리엄 셰익스피어(William Shakespeare, 1564~1616) 4대 비극 중 하나인 『햄릿(The Tragedy of Hamlet, Prince of Denmark)』의 내용이다. 여기에 등장하는 가련한 혜로인 오필리어는 그 애절하기 이를 데 없는 최후로 잊을 수 없는 인상을 남겼다.

그녀가 죽는 모습은 햄릿 어머니의 대사로 묘사된다. "작은 강 곁에 버드나무가 흰 잎을 흘리듯, 비탈진 곳에 조용히 서 있었던' 곳에, '미나리아재비, 쐐기풀, 데이지'를 꺾어 꽃다발을 엮고, 그것을 가느다란 가지에 걸려다가 강에 떨어져 '마치 인어처럼 강물 위에 떠 있다가 찬송가를 흥얼거리듯, 죽음이 닥친 것도 알아차리지 못한 것처럼.' 하지만 '그것도 눈 깜짝할 사이, 부풀어 오른 옷자락은 금세 물을 빨아들여, 아름다운 노랫소리를 빼앗듯이, 그 가련한 희생양을, 강바닥의 진흙 속으로 끌어 내려 버렸다. 그 뒤로는 아무것도 없었다."……•

• 『햄릿』, 후쿠다 쓰네아리(福田恒存) 옮김, 신초 문고(新潮), 1967년에서 인용.

영국의 화가 에버렛 밀레이는 셰익스피어를 주의 깊게 읽고 오필리어의 비극을 훌륭하게 그림으로 옮겼다. 울창한 숲속. 아름답고 순진무구한 소녀가 '죽음이 닥친 것도 알아차리지 못한 것처럼' 허공으로 눈길을 보내며, 몸을 위로 향한 채 강을 흘러간다. 대귀족의 딸이라서 금실로 호화롭게 지은 옷을 입고 있다. 목에는 꽃목걸이를 걸고 치마를 부풀린 채 갓 딴 꽃들에 둘러싸여, 사랑스러운 입술을 살짝 열어 '찬송가를 흥얼거리'며 십자가에 걸린 순교자처럼 양손을 펼친다. 가슴이 핏빛인 울새(화면의 왼편)가 나뭇가지에 앉아 지그시 내려다보고 있다.

미와 죽음의 합체. 이것이야말로 누구나가 떠올리는 오필리어 그 자체다. 발표하자마자 금세 좋은 평을 얻었고, 지금은 고전 명작으로 여겨지는 이유일 것이다.

희곡의 무대는 북유럽이지만 밀레이는 런던 남부의 전원을 돌아다닌 끝에 버드나무(일본의 수양버들과는 다르다)가 강변의 '비탈진 곳에 조용히 서 있는' 절호의 장소를 찾아냈다. 스케치가 오래 걸렸기 때문에 화면에는 계절이 다른 갖가지 식물이 뒤섞여 있는데, 이들의 꽃말 또한 오필리어를 가리킨다. 예컨대 버드나무는 '버림받은 사랑', 미나리아재비는 '천진난만함', 쐐기풀은 '후회', 데이지는 '천진함', 제비꽃은 '정절', 물망초는 '나를 잊지 말아요', 그리고 양귀비는 '죽음'.

주변의 작은 꽃이 어딘지 외롭고 쓸쓸해 보이는 만큼이나 오필리어의 자태 자체가 크고 화려한 꽃송이처럼 느껴진다. 그 아름다운 꽃은, 보기보다 빠른 물결에 실려 보기보다 깊은 강바닥으로 금세 가라앉을 것이다. 숨을 거두기 직전의 여인은 애절하기에 더욱 아름답고, 에드거 앨런 포(Edgar Allan Poe, 1809~1849)의 말인즉 "미녀 한 사람의 죽음은, 두 말 할 것

그림 13 밀레이의 오필리어

125

없이 세상에서 가장 시적인 주제."●라고 했던 것이다.

　사실, 19세기 후반의 회화에는 죽은 미녀가 수없이 나왔다. 대부분 익사 내지는 물에 관련된 장소에서의 죽음이다. (물은 여성과 친화성이 있다고 여겨졌다.) 들라크루아, 와츠, 들라로슈, 카바넬, 워터하우스, 헌트, 그림쇼 등 쟁쟁한 화가들이 솜씨를 보였다. 남성들의 욕망 어린 시선 앞에서 붓으로 연달아 죽음을 당하는 젊고 아름다운 여성들…….

　이 무렵 런던과 파리 같은 대도시에서 창녀의 수가 비약적으로 늘어났다. 여성이 가질 수 있는 직업이 극단적으로 적었던 데다 설령 직업을 가진대도 터무니없이 낮은 임금으로는 자립하기 어려워서, 노동자 계급 여성의 다수가 매춘하지 않을 수 없었기 때문이다. 어쩌다 임신이라도 하는 날에는 — 합법적으로 낙태할 수 없었기 때문에 — 금방 사회에서 탈락하고 말았다. 아이를 죽이면 사형, 낙태를 도운 이도 사형이었다. 미래에 절망한 가난한 여성이 택할 길은 값싼 술에 의지한 완만한 자살이거나, 템스강이나 센강에 몸을 던지는 것이었다. 강은 죽은 자가 잠드는 묘지가 되어서, 프랑스 철학자 바슐라르(Gaston Bachelard, 1884~1962)는 "물은 젊고 아름다운 죽음, 만개한 죽음의 요소(要素)"●●라고 썼다. 얼마나 태평한 로맨티시스트인가.

　마녀사냥이 세상을 휩쓸었던 시절, 마녀라고 의심받은 여성을 물에 던져서는 떠오르면 마녀, 익사하면 인간이라고 판정했다. 그 기억이 오래도록 남아, 물에 빠져 죽은 여성 = 마녀라는 혐의를 벗은 여성이라는 이미지가 여전히 존재했는지도 모른다. 설령 젊음을 잃었대도, 몸과 마음이 황폐해진 창녀라도, 또, 남편도 없이 아이를 가진 죄 깊은 몸이라도, 일단 물에 목숨을 내맡기면 — 세례를 받은 것처럼 — 더러움이 씻긴 것으로 간주

●『포의 시와 시론』 애드거 앨런 포, 후쿠나가 다케히코(福永武彦) 옮김. 소겐 추리문고(創元推理文庫), 1979년에서 인용.

●●『물과 꿈 – 물질적 상상력에 대한 시론』, 가스통 바슐라르, 오이카와 가오루(及川 馥) 옮김. 호세이(法政) 대학 출판국, 2008년에서 인용.

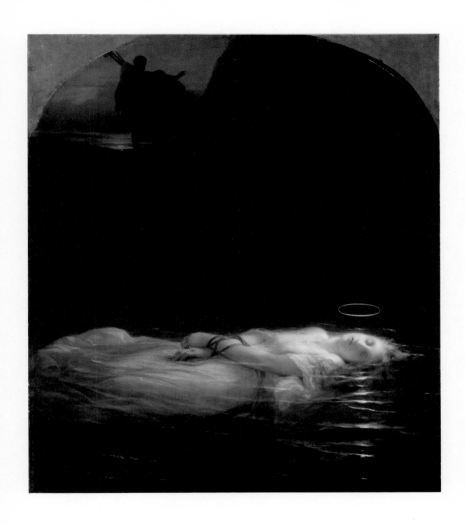

폴 들라로슈

「젊은 순교자」

1855년

캔버스에 유채, 171×148cm

파리 루브르 박물관

되었다. 하지만 본인이 이미 죽은 다음이니까 대가가 매우 비쌌던 셈이다.

밀레이의 「오필리어」는 영국에 유학했던 나쓰메 소세키(夏目漱石, 1867~1916)가 직접 보고 감명을 받았던 것으로도 알려졌다. 소세키는 소설 『풀베개(草枕)』에서 주인공의 입을 빌려 이렇게 말했다. "(죽을 장소로) 왜 그처럼 기분 나쁜 곳을 골랐는지 지금도 납득이 안 가지만, 아무래도 그래야 그림이 되는 것이다…… 밀레이는 밀레이, 나는 나니까, 나는 나의 흥미를 따라, 하나의 풍류로서 도자에몬(土左衛門)●을 써 보고 싶다."

'도자에몬'이라는 말에 가슴이 철렁했다. 미녀와 물과 죽음에, 온갖 미사여구를 동원해 로맨틱한 향수를 끼얹어 봐도, 현실의 잔혹함과 무서움은 바로 이런 말에 집약되어 있다.

밀레이는 이 그림을 그리면서 보통 하는 방식과는 달리 배경을 빠짐없이 완성한 뒤에 인물을 그려 넣었다. 모델은 주변에서는 보통 "리지"라고 불렀던 엘리자베스 시달(Elizabeth Eleanor Siddall, 1829~1862)이었다. 모자점에서 일하다가 화가 월터 데버렐(Walter Deverell, 1827~1854)에게 스카웃되어 모델이 된 여성이다. 키가 크고 머리칼이 붉어 당시 미인의 범주에는 들지 않았던 타입인 듯하지만, 그 독특한 개성 때문에 라파엘 전파 예술가들의 뮤즈가 되었다.

밀레이는 화면에 현실감을 주기 위해 자택의 욕조에 물을 채운 다음 리지를 그 안에 눕혀 놓고 그렸다. 12월이라서 추웠기 때문에 욕조 아래에 불을 피워 따뜻하게 했지만, 불이 꺼지자 물은 금세 차가워졌다. 밀레이는 알아차리지 못하고 계속 그렸고, 리지는 작업에 몰두한 화가의 흐름을 끊고 싶지 않았기에 계속 포즈를 취했다. 결국 리지는 심한 감기에

● 도자에몬(土左衛門)은 물에 떠오른 시체를 일컫던 에도 시대의 별칭. 익사한 시체가 하얗게 부풀어 오른 모습이 당시 유명한 스모 선수 나루세가와 도자에몬(成瀬川土左衛門)과 흡사했다며 이렇게 불렸다. — 옮긴이

걸렸다고 한다.

리지의 이야기를 하자. 그녀 또한 오필리어와 마찬가지로 사랑의 불행에 상처받고 죽었다.

리지의 아버지는 주방용 칼을 만드는 장인이었다. 가난한 집안 출신이었지만 리지의 행동거지는 숙녀 같았다고들 한다. (『춘희(*La Dame aux camélias*)』의 모델이었던 창녀 마리 뒤플레시(Marie Duplessis, 1824~1847)가 연상된다.) 태어나면서부터 약했던 몸이 모자점에서의 중노동으로 더욱 상해서, 진통제로 아편 팅크를 복용하기 시작했다. 당시 아편 팅크는 온갖 종류의 고통을 완화하는 데 효능이 있다고 여겨졌고 부작용은 아직 알려지지 않았다. 값이 싼 데다 처방전 없이도 손에 넣을 수 있어서 중독될 위험이 높았다. 리지도 이윽고 그리되었다.

하지만 모델로의 변신은 성공적이었다. 그녀를 발견했던 데버렐에 이어서 밀레이, 윌리엄 헌트(William Holman Hunt, 1827~ 1910), 단테 가브리엘 로세티(Dante Gabriel Rossetti, 1828~1882)까지 의뢰가 끊이지 않았다. 이윽고 로세티가 그녀에게 깊이 빠져들었다. 로세티는 자신을 이탈리아의 시성(詩聖) 단테 알리기에리에게, 리지는 단테가 마음의 연인으로 삼았던 베아트리체에게 겹쳐 보았다. 로세티와 약혼한 리지는 그에게 교육을 받아 읽고 쓸 수 있게 되었고, 또 그림도 그리게 되었다. 이제는 로세티를 위해서만 포즈를 취했고, 이대로 결혼해 아내의 자리를 차지하면 부귀영화까지는 아니라도 빈곤에서는 완전히 벗어날 터였다.

하지만 잘생긴 사랑꾼이었던 로세티는 결혼을 미루면서 차례차례 새로운 모델을 찾아 그녀들을 애인으로 삼았다. 리지는 매일같이 줄타기를 하는 심정이었다. 신분은 안정되지 않았다. 자립도 할 수 없었다. 다른

그림 13 밀레이의 오필리어 129

여성의 곁에 있는 약혼자를 줄곧 기다리느라 여린 마음을 계속 들볶였다. 무려 8년 동안이나.

8년 뒤, 비로소 로세티가 정식 결혼을 하려고 했을 때, 리지는 아편 팅크에서 헤어나지 못할 지경이 되었다. 결혼 뒤에도 역시 남편은 밖으로 다른 여성을 만들어서, 이번에는 이혼을 당할 불안에 괴로워했다. 리지는 결혼 뒤 2년이 못 되어 유서를 남기고 죽었다. 서른세 살이었다. 강에 몸을 던지지는 않았다. 대량의 아편 팅크를 복용했다. 자살자는 교회 묘지에 매장될 수 없었기에 유서를 불태우고는 사인을 약물 오용으로 꾸며 매장했다.

로세티는 예전에 베아트리체라며 숭배했던 부인의 관에 자신이 쓴 시를 넣어 애도를 표했다. 그런데 수년 뒤, 그 시를 발표하지 않은 것이 아까워졌던 로세티는 다른 사람을 시켜 무덤을 파헤쳐서 원고를 꺼냈다고 한다.

젊고 아름다운 여성의 불행과 죽음. 그것이 남성의 꿈 중 하나로 인정받고, 문학과 미술이 찬양하는 것이 당연시되던 시대가 있었다. 예술이 도덕과 꼭 관계가 있는 건 아니니까. 하지만 현실이 예술에 영향을 끼치는 것처럼, 예술 또한 때로는 현실에 영향을 끼친다. 예를 들어 그런 예술 작품 때문에 젊고 아름다운 여성은 오래 살고 싶지 않다는 생각을 품기도 한다…….

존 에버렛 밀레이(John Everett Millais, 1829~1896)는 로세티, 헌트 등과 함께 '라파엘 전파(前派)'를 결성했다. 라파엘 전파는 아카데미에 반대하며 라파엘로 이전의 초기 르네상스 예술을 이상으로 삼았다. 이 운동은 오래

가지 못하고 끝났고, 뒷날 밀레이는 화가로서 처음으로 작위를 받았을 뿐 아니라 로열 아카데미의 원장이 되었다.

그림 13 밀레이의 오필리어 131

그림 14

다비드의
테르모필레의
레오디나스

자크루이 다비드

「테르모필레의 레오디나스」

1814년

캔버스에 유채, 395×531cm

파리 루브르 박물관

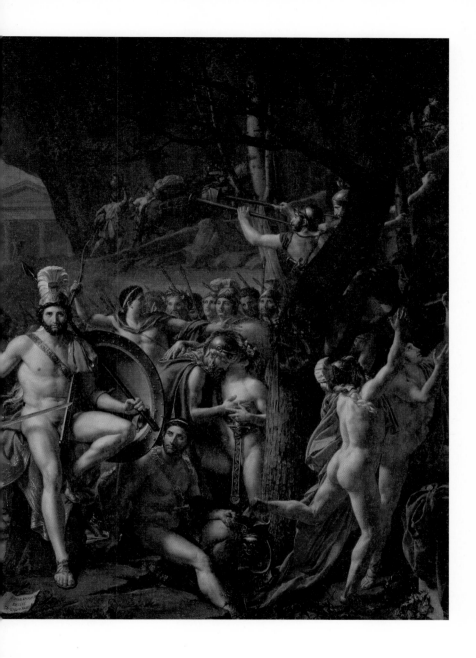

기원전 5세기에 벌어졌던 페르시아 전쟁은 헤로도토스(Ἡρόδοτος ὁ Ἁλικαρνασσεύς, BC484?~BC420?)의 명저 『역사(ἱστορίαι)』 덕분이기도 하지만, 마치 야담처럼 흥미롭기 때문에 지금도 계속 회자되고 있다. 그리스와 페르시아 사이에 오랜 세월 단속적으로 진행되었던 이 전쟁 중에서도 특히 테르모필레에서 벌어진 격전은 유명한데, 최근에 흥행한 할리우드 영화 「300」(잭 스나이더 감독, 2007년 개봉)을 통해 아시는 분도 많을 것이다.

크세르크세스 왕이 이끄는 페르시아의 백만 대군을 상대로 맞서 싸운 그리스 측의 병력은 스파르타 왕 레오니다스가 이끄는 300명뿐이었다. 레오니다스가 이처럼 승산 없는 싸움을 하려 했던 이유는 신탁 때문이었다. 페르시아군이 그리스를 침공했을 때 델포이의 신탁은 이랬다. "스파르타 왕이 쓰러지거나, 또는 그리스가 멸망하거나." 그렇다면 후자를 택할 수는 없는 노릇이었다.

레오니다스는 그리스를 지키기 위해 자신의 병사 중에서도 대를 이을 아들이 있는 이들만 남게 하고 나머지는 떠나보냈다. 남은 정예 병력은 죽음을 각오하고 적에게 조금이라도 더 손실을 입힐 것을 서로 다짐하고는, 전장을 바위투성이 좁은 고갯길인 테르모필레('뜨거운 통로·문'이라는 뜻)로 정했다. 페르시아군이 아무리 많아도 입구가 좁으면 한꺼번에 진입할 수 없다. 페르시아군은 승리를 낙관했지만, 스파르타군은 패주하는 척 페르시아군을 끌어들여 커다란 피해를 입혔다. (여기서 페르시아 병사들이 20,000명이나 죽었다고 한다.)

그러나 사흘째 되던 날, 테르모필레의 협로에도 샛길이 있음을 마침내 페르시아 측이 알아차렸고, 스파르타군은 양쪽에서 협공을 당하고 말았다. 절체절명. 그런데도 여전히 스파르타군의 사기는 높았다. 창이 부러

지면 장검으로, 장검의 날이 망가지면 단검으로, 단검을 잃어버리면 맨손으로, 맨손이 붙들리면 이빨로 물어뜯으면서 싸운 끝에 300명 전원이 옥쇄했다.

스파르타 병사들의 희생은 그리스 연합군을 고무시켰고, 한 달 뒤살라미스 해전에서 그리스 함대가 대승을 거두면서 페르시아군은 물러날수밖에 없었다. 사람들은 레오니다스와 그의 용사들을 찬양해 묘비명에이렇게 새겼다. "이곳을 지나는 자여, 스파르타인에게 전해 다오. 우리는사명을 다하고 여기 잠들었다고."

고대 역사를 곧잘 주제로 삼았던 다비드가 이 이야기를 그린 것도이상할 것은 없다. 그의 작품 중에서는 「나폴레옹 1세와 조제핀 황후의대관식」에 버금가는 대작으로, 완성하는 데 12년이나 걸렸다.

개전 직전 스파르타 병사들이 내뿜는 고양된 기세가 화면을 가득채운다. 테르모필레의 우뚝 솟은 암벽 사이로 멀리 페르시아의 함대, 그리고 밀려오는 대군이 보인다. 곧 싸움이 벌어지겠다 싶어 중경의 비탈길을대상(隊商, 머리에 물동이를 얹은 운반인과 짐을 가득 실은 노새)이 급히 떠나간다.

한복판의 나무 등치(다비드의 사인이 보인다.)에 걸터앉은 이가 주인공레오니다스이다. 왕이면서 또 전투의 지휘관이기에 새하얀 깃털이 달린투구를 쓰고, 오른손에 검, 왼손에 창을 들었다. 또 왼팔에는 커다란 둥근방패를 들고 있다. 이 방패는 중심축의 벨트에 팔을 끼워 고정하는 타입으로 움직임이 제한되기 때문에 남다른 힘과 솜씨가 필요하다. 발밑의 지면에 두루마리 편지가 펼쳐져 있는데, 그리스어로 "아낙산드리다스의 아들레오니다스로부터, 스파르타 장로회 앞."이라고 적혀 있다. 결의를 표명한

그림 14 다비드의 테르모필레의 레오디나스 135

편지일 것이다. 오른편에 앉은 부관은 레오니다스를 올려다보고, 왼편의 젊은이는 샌들의 가죽끈을 고쳐 매고 있다. 전경의 이 세 사람만이 주위의 흥분과 무관하게 차분하고, 그러기에 더욱 치열한 전투를 예감하게 한다.

화면의 왼편 위쪽에서는 병사 한 사람이, 앞서 언급했던 "이곳을 지나는 자여, 스파르타인에게 전해 다오……."라는 묘비명을 칼자루로 바위에 새기는 참이다. 그를 향해 세 젊은이가 장미를 함께 엮은 월계관을 내민다. 화면 앞쪽 오른편의 두 사람은 무기를 가지러 달려간다. 그 위편의 병사는 나팔을 불어 전투의 개시를 알리고, 바로 아래에서는 활을 든 병사와 정렬하는 병사들이 벅적거린다.

이 그림에 대한 평가는 발표 당시나 오늘날이나 결코 호의적이지는 않다. 확실히 화면은 혼란스럽고, 기도라도 하는 것처럼 위쪽을 향하는 레오니다스의 눈길도 그림의 매력을 적잖이 해치는 것 같다. (관객을 똑바로 바라보는 쪽이 강렬하지 않았을까.) 하지만 흔히 말하는 것처럼 '나체가 너무 많아서' 비난을 받았다고 보기는 어렵다. 숭고한 역사적 장면에는 누드가 가장 어울린다고, 당시 미술계를 이끌었던 아카데미에서 장려했고, 고대의 전쟁을 그린 다른 그림에도 나체 군상은 적잖이 등장했다. 또 다비드가 그린 대리석 같은 피부를 지닌 남성들의 인체 조형은 완벽하다. 즉 이 작품이 관객을 두렵게 할 진짜 이유는 따로 있다.

화면 오른편에 커다란 떡갈나무가 비스듬히 서 있다. 그 곁(레오니다스의 둥근 방패의 바로 뒤)에 수염을 기른 남자가 화관을 쓴 소년의 가슴께를 더듬고 있다. 소년도 그의 어깨에 팔을 살짝 감았다. 나무 둥치에는 사랑의 상징인 리라(수금豎琴)가 매여 있어서, 그들 사이에 흐르는 감정이 지금

보는 대로라고 알려준다.

이렇게나 야릇한 분위기의 두 사람을 '이별을 슬퍼하는 아버지와 아들'이라고 해설한 미술 평론가는 대체 뭘 보았던 걸까. 아니, 아무리 그래도 알아차리지 못했을 리 없다. 알아차렸대도, 자신이 본 것을 관객도 보는 건 좋지 않다는 의식이 작동했을 것이다. 동성애는 보고도 못 본 척, 없는 것인 양 해야 했던 것이다. 그래서 아버지와 아들이라고 써 두면 보는 사람도 안심하리라고 오만하게도 믿어 버린 것이다.

화면에는 다른 커플도 보인다. 앞서 본 월계관을 치켜든 세 사람 중에서 가장 안쪽에 서 있는 투구를 쓴 병사는 묘비명에는 눈길도 주지 않고 한가운데 있는 남자의 목덜미에 얼굴을 묻고 있다. 아무리 봐도 연인의 몸짓이다. 또 왼편 끄트머리의, 창을 씩씩하게 치켜든 수염 난 남자의 뒤쪽에 젊은이가 찰싹 달라붙어 양손으로 남자의 벗은 가슴을 만지고 있다.

이러한 노골성이 빈축을 샀던 것이다. 물론 다비드가 개인적으로 좋아해서 이렇게 그린 것은 아니다. 고대 그리스의 역사에 근거를 둔 묘사였다. 기독교가 등장하기 전까지는 동성애를 금기시하지 않았다는 것도 다들 아시는 대로이다. 그렇다고는 해도 다비드와 같은 시대의 사람들은 ─ 아마도 현대인도 대다수는 ─ 남성끼리의 표현이 너무 노골적인 걸 꺼렸기 때문에 이 그림이 인기가 없었던 게 아닐까.

스파르타에서는 '스파르타 교육'이라는 말이 지금도 남아 있을 정도로 준엄한 엘리트 교육이 행해졌다. 매일 군사 훈련만 받은 게 아니라 육체를 통해 병사들 사이의 유대를 굳건하게 하는 것이 특징이었다. 연장자가 연하의 상대를 정해 사랑하고 이끌어 어엿한 전사로 키워냈다. 이런 관계는 전장에서 놀라운 힘을 발휘했다. 아무리 위험한 지경에 놓여도 연인을

그림 14 다비드의 테르모필레의 레오디나스 137

지켜내기 위해, 연인이 환멸을 느끼지 않도록 하려고 자신의 자리를 떠나지 않았기 때문이다. 다비드의 그림에서도 수염이 난 연장자와 화관을 쓴 젊은이(라기보다는 아직 성적으로 미숙해 보이는 소년)가 그런 쌍이다. 소년이 자라면 수염을 기르고, 그러면 이번에는 자신이 어린 소년을 비호하는 입장이 된다. 물론 아내를 맞기도 하는데, 신부는 초야에 남장을 하고 남편을 맞았다는 설명도 있다.

소년으로서 사랑받고, 연장자로서 사랑하고, 여성과 결혼해 아이도 얻고 — 이런 엘리트 시스템은 스파르타에만 국한된 것은 아니었다. '그리스의 사랑'이란, 말인즉 소년애였다. 이런 사랑은 선택된 자만의 것이었고 노예에게는 금지되었다. 신화를 그린 그림에서 사랑의 신 에로스(=쿠피도, 아모르, 큐피드)가 애초에 미소년의 모습이었던 이유는 그 때문이다. 시대가 지나면서 유아의 모습이 되었던 것에서 사회적인 금기가 엿보인다.

일본에도 전국시대까지 '그리스의 사랑'과 꼭 닮은 관계가 있었다. 넨자(念者)와 와카슈(若衆)로 이루어진 슈도(衆道, 남색)가 그것이다. 전란의 시대에는 공식적으로 인정되었지만(특히 노부나가(織田信長, 1534~1582)와 모리 란마루(森蘭丸, 1565?~1582)의 관계가 유명하다.), 에도 시대라는 태평성대를 맞게 되자 지역에 따라서는 풍기를 어지럽힌다고 엄하게 금지해 수면 아래로 숨어들었다. 그 뒤로 대다수 일본인은 남색에 혐오를 느끼게 되었다고 여겨지는데, 크리스천과 달리 종교적 윤리관과는 관련이 없기 때문에 죄의식, 나아가 단죄 의식도 별로 강하지는 않다.

한데 그러면 전투력을 높이는 데 동성애를 활용했다는 점에 대해서는 어찌 생각해야 좋을까. 지배자가 자신들의 사병을 살인 기계로 만들기 위해 생각해 낸, 무서운 아이디어였던 것일까?

요사이 노부카즈

「혼노지의 변 그림」

메이지29년(1896년)

3연작 니시키에 목판화, 3장을 합친 크기 37.4×73.2cm

나고야시 소장품

왼쪽: 모리 나리토시(모리 란마루),

중앙의 창을 든 무장: 야스다 사쿠베(아케치 미츠히데의 가신)

오른쪽: 오다 노부나가

그 반대다.

애초에 존재했던 자연스러운 동성 간의 사랑이 전쟁에 이용되었던 것이다. 남성들은 자신들의 감정이 이용된다는 것을 알면서도 저항도 거부도 하지 않았다. 합리적·논리적으로 판단해 손익을 재기보다 정서적·심정적인 싸움의 방식을 적극적으로 받아들였다. 논리보다 미의식 쪽이 훨씬 도취적이다. 도취는 어리석음과 닮았는데, 미의식을 위해 목숨을 바치는 길은 역시 눈부시게 빛난다.

인간이란 매우 흥미로운 생물이다.

자크루이 다비드(Jacques-Louis David, 1748~1825)가 이 그림을 그릴 때 나폴레옹이 이런 말을 했다고 한다. "레오니다스 같은 패장(敗將)을 그려서 뭘 하려고?" 그런 나폴레옹 또한 곧 패장이 되었으니 얄궂은 노릇이다.

자크루이 다비드

「나폴레옹 1세와 조제핀 왕후의 대관식」

1804년

캔버스에 유채, 621×979cm

파리 루브르 박물관

그림 15

레핀의
아무도 기다리지
않았다

일리야 예피모비치 레핀

「아무도 기다리지 않았다」

1884~1888년

캔버스에 유채, 160.5×167.5cm

모스크바 트레티야코프 미술관

일본의 창가 '조초(蝶々, 나비야)'의 멜로디는 독일의 옛 노래 '어린 한스 (Hänschen klein)'를 바탕으로 한 것이다.● 원곡의 가사는 세 마디로 이루어 졌는데, 나비나 꽃과는 아무 관계도 없는, 뜻밖에도 가슴을 울리는 이야 기이다.

1. 작은 한스는 큰 뜻을 품고 넓은 세계로 여행을 떠났다. 어머니는 울면서 무사하기를 기도했다.

2. 7년 동안 먼 고장에서 살면서 햇볕에 그을린 한스는 이제 어엿한 청년이다. 그는 고향으로 돌아가기로 했다.

3. 고향에서 한스와 스쳐 지나간 사람들은 아무도 그를 알아보지 못 했다. 문을 열어 준 누나조차 그랬다. 하지만 어머니는 한눈에 알아보았 다. "오오, 한스, 내 자식, 돌아와 주었구나!"

레핀이 그린 이 그림은 이 노래와 통하는 데가 있다. '아무도 기다리 지 않았던' 곳으로 돌아온 자식을 어머니는 곧바로 알아보고 일어선다. 그 녀의 표정은 보이지 않기 때문에 그림을 보는 사람에게는 여러 가지 상상 을 펼칠 여지가 남는다.

이웃한 방과 벽지가 다른 널찍한 거실. 왼편은 테라스로 통하고, 비 쳐드는 햇빛이 남자의 발치에 그림자를 만든다. 노모가 바로 조금 전까지 앉아 있던, 벨벳을 씌운 팔걸이의자와 공들여 자수를 놓은 테이블보, 오 른편 끝에 놓인 카브리올레 의자, 악보가 펼쳐진 피아노, 두 명의 하인에 서 형편이 어느 정도 괜찮은 인텔리 계급의 가정임을 알 수 있다. 귀족이거 나 소지주, 혹은 관리나 상인 집안일지도 모른다. 하지만 어디에도 융단은

● 동부 독일 드레스덴의 교사였던 프란츠 비데만(Franz Wiedemann, 1821~1882)이 작사한 이 노래는 1881년 일본 문부성이 발행한 『소학창가집(小学唱歌集)』에 '조초'로 수록되며, 한국에서도 1910년 조선총독부가 발간한 최초의 음악 교과서 『보통교육창가집(普通教育唱歌集)』에 우리말 가사로 수록되었다. "나비야, 나비야, 이리 날 아 오너라." 로 익숙한 그 곡이다. —옮긴이

깔려 있지 않아서, 지금의 경제 상태는 그리 좋지 않은 것 같다.

아버지(아들)가 집으로 돌아왔는데, 1남 2녀와 할머니(노모)는 있는데, 부인의 모습은 보이지 않는다. 어린 차녀 말고는 모두 검은 옷을 입고 있다. 상복이라고 생각된다. 실내가 어딘지 냉랭하게 느껴지는 것은 세간이 적기 때문이라기보다, 부인이며 어머니인 따뜻한 존재가 결여되었기 때문일까. 남자는 부인이 부재하는 이유를 알고 있는 걸까?

초상화의 대가 레핀은 그림 속 인물 제각각의 특징과 순간적인 표정, 몸짓을 통해 드러내는 감정의 동요를 탁월하게 그려냈다. 주인을 방으로 안내하는 흰 앞치마 차림의 하녀는 문을 닫는 것조차 잊고 있다. 의심스러운 듯 크게 뜬 그녀의 두 눈은 그가 스스로 밝힌 이름이 맞는지 여전히 믿기 어렵다는 것 같다. 그녀의 뒤에 이제부터 어찌 되려나 흥미진진하게 훔쳐보는 다른 하인의 모습도 보인다.

피아노를 치고 있던 딸과 테이블에 붙어 있던 아들은 놀라움과 기쁨이 뒤섞인 시선을 던진다. 아마도 할머니가 아버지의 이름을 불렀기 때문이리라. 하지만 막내딸만은 ― 어려서 아직 다리가 바닥에 닿지 않는다 ― 처음 보는 어른에게 아이가 갖는 전형적인 경계심을 드러낸다. 대여섯 살인 이 아이는 아버지의 부재를 당연하게 여기며 자랐던 것이다.

주인공은 굶주린 짐승처럼 묵묵히 방으로 들어온다. 뺨이 홀쭉해진 탓으로 양쪽 귀가 도드라지지만, 눈만은 형형하게 살아 있다. 너무 커서 헐렁한 낡은 외투는 예전에 좋았던 풍채를 암시한다. 볼품없이 야위어 달라진 외양을 스스로 알고 있는 터라 어머니가 자신을 금방 알아보는 것이 의외인 듯, 복잡하기 이를 데 없는 표정을 띠고 있다.

성경에 나오는 '탕아의 귀환'일까? 집을 떠나 타지에서 흥청망청 놀

그림 15 레핀의 아무도 기다리지 않았다 145

면서 돈을 탕진하고는 이러지도 저러지도 못할 지경이 되어 맥없이 돌아온 불효자식을 아버지가 따뜻하게 맞아 주었다는 그 이야기일까? 혹시라도 그렇다면 이 그림에서 맞아 주는 이는 어머니가 아니라 아버지여야 한다. 그렇다면 이처럼 무거운 발걸음으로 들어온 남자는 대체 누구이고, 여태까지 어디서 뭘 하고 있었던 걸까. 왜 그의 귀환을 아무도 기다리지 않았던 걸까?

그 의문을 풀 열쇠는 그림 속 그림에 있다. 화가가 관객에게 상세한 정보를 주고 싶을 때, 화면 속에 또 다른 그림을 넣어서 말을 보태는 경우가 있다. 예를 들어 편지를 읽는 여성의 곁에 폭풍에 위태로이 떠 있는 배 그림이 걸려 있으면 그녀의 사랑은 앞날이 험난할 거라는 의미이고, 군복 차림 남자가 방을 나가려고 하는 장면에 나폴레옹의 기마상이 장식되어 있으면, 나폴레옹 전쟁 때문에 떠나는 길이라는 식이다.

레핀의 이 그림에서도 벽에 걸린 그림과 사진이 우리에게 이야기해 준다. 우선 오른편 끄트머리에 보이는 지도로 이 조용한 드라마가 러시아의 가정에서 벌어진 것임을 알 수 있다. 어느 시대인지는 그 곁의 자그마한 사진이 가르쳐 준다. 로마노프 황조의 16대 차르(러시아 황제의 칭호) 알렉산드르 2세가 관에 누워 있는 장면이다. 그는 1881년 테러리스트에게 암살당했는데, 이 사건은 러시아뿐 아니라 전 세계를 충격에 빠뜨렸다.

화면 가운데 보이는 가장 큰 그림은 독일 출신 프랑스 화가로 러시아에서 활동한 스퇴방(Charles de Steuben, 1788~1856)의 「골고다에서」를 복제한 판화이다. 예수 그리스도가 예루살렘의 골고다(해골) 언덕에서 십자가에 달리기 직전, 옷이 벗겨지는 굴욕을 겪는 '성의 박탈' 장면이다. 알렉산

샤를 드 스퇴방

「골고다에서」

1841년

캔버스에 유채, 193×168cm

모스크바 트레티야코프 미술관

드르 2세 또한 예수와 마찬가지로 수난을 겪었다고 말하고 싶었던 걸까?

말 한마디 잘못했다가는 모진 꼴을 당하던 시절(이 그림을 그린 해는 1884년)에 작품을 발표했던 레핀으로서는 그런 해석도 가능하도록 해 두면, 반체제의 의도는 없다고 변명할 수도 있어서 안성맞춤이었으리라. (실제로 이 그림은 발표되면서 미술계를 떠들썩하게 했지만 다행히 비난을 받지는 않았다.)

일반적으로 생각하면 예수와 차르를 동일시하기는 무리다. 왜냐면 「골고다에서」와 차르의 시신을 찍은 사진을 일부러 다른 벽에 걸었고, 더구나 전자에는 두 남자의 작은 사진이 양쪽으로 함께 걸려 있다. 오른편은 지주 귀족 출신의 니콜라이 네크라소프(Никола́й Алексе́евич Некра́сов, 1821~1877), 왼편은 우크라이나의 농노 출신 타라스 셰우첸코(Тарас Григорович Шевченко, 1814~1861). 이들 모두 알렉산드르 2세가 암살되기 전에 사망했지만 혁명 시인으로 유명했다. 러시아의 가혹한 현실을 사람들에게 상기시키고 농노제 폐지를 호소하며 반체제 운동을 벌였던 그들은 정부로부터 탄압을 받았다. 특히 셰우첸코는 차르(당시 니콜라이 1세)를 비판하는 시를 썼다가 발각되어 시베리아에서 10년이나 유형에 처해졌는데, 그동안 펜을 가질 수 없었다. 그는 유형에서 돌아와서 얼마 지나지 않아 세상을 떠났다.

이런 시인들 사이에 있는 예수가 알렉산드르 2세를 가리킨다고 할 수 있을까? 당연히 러시아의 미래를 걱정해 일어서서, 차르 파에게 붙잡혀 처형되거나 유형을 당한 이들이야말로 수난자에 빗대어지고 있는 것이다. 프랑스 혁명으로 부르봉 왕조가 무너지는 걸 목격한 이들에게는 로마노프 황조도 영원할 것 같지 않았다. (인텔리겐차라는 말이 원래 러시아어라는 점에서도 짐작되듯이) 유럽의 근대적 자유주의를 접한 지식인들은 조국의 한심

한 후진성과 빈곤의 방치에 더는 잠자코 있을 수 없었다. 그들은 줄기차게 개혁을 요구했다. 각지에서 파업이 빈발했고, 지위 높은 이들이 암살당했다. 한편으로 여성 혁명가도 속속 등장했다. 그런 중에 러시아는 자본주의라는 과정을 거치지 않고 곧바로 사회주의 사회로 옮겨갈 수 있다는 생각이 퍼졌다.

로마노프 황조는 막대한 재원으로 저항했다. 알렉산드르 2세의 뒤를 이어 즉위한 알렉산드르 3세는 황위 계승 선언에서 이렇게 말했다. "신은 명했다. '대담하게 정치의 키를 쥐어라, 성스러운 섭리를 믿어라, 전제 권력의 진리를 믿어라', 인민의 행복을 위해, 온갖 고난을 헤치고 전제 권력을 강화하는 것이 나의 사명이다." 얼마나 반동적인가. 이리하여 싸움은 격화되었다. 통계에 따르면 18세기까지 시베리아 유형자는 연간 2,000명 정도였는데, 19세기에는 정치범이 늘어나면서 열 배인 20,000명으로 폭증했다. 시를 썼을 뿐인데, 혁명가와 알고 지냈을 뿐인데, 누군가에 대해 험담을 한 것뿐인데 다짜고짜 비밀경찰에 체포되어 시베리아로 보내졌던 것이다.

잘 알려진 대로 표도르 도스토옙스키(Фёдор Михáйлович Достоéвский, 1821~1881)도 그런 사람 중 하나였다. 신진 작가로서 막 형편이 풀리려던 차인 스물일곱 살 때, 교회와 국가를 비방했다는 이유로 극한(極寒)의 땅으로 유배되었다. 좁은 독방에 갇혀 사슬에 묶인 채로 4년, 유형이 끝나고도 시베리아에서 병사로 복무해야 했기 때문에 10년 만에야 돌아올 수 있었다. 지병이었던 간질도 악화되었다. 가장 괴로웠던 것은 양동이에 물을 길어 나르고 또 그걸 갖고 돌아오는 식의 전혀 의미 없는 노동이었다. 이걸 온종일 되풀이했는데, 정치범에 대한 일종의 정신적 고문이었다. "내 영혼

그림 15 레핀의 아무도 기다리지 않았다 149

이 여기서 얼마나 뒤틀렸던가!"라고 그는 술회했다.

「아무도 기다리지 않았다」로 돌아가자. 주인공이 어디서 돌아왔는지를 그림 속 그림이 분명히 보여 준다. 지옥과도 같은 시베리아에 정치범으로 유배되었던 것이다. 아직 형기를 채우지 않았지만, 귀가를 허가받았다. 가족에게는 아무런 연락도 없이 갑자기 돌아왔기 때문에 '아무도 기다리지 않았다'. 하지만 과연 마음 놓고 기뻐할 수 있을까? 야위고 쇠약해진 모습으로 보건대, 중병에 걸려 은사를 받은 건지도 모른다.

또한 병은 육체에만 찾아오는 건 아니다. 도스토옙스키처럼 강인한 정신을 지니지 않는 한, 물동이 나르기와 같은 고문에 사람은 오래 견디지 못한다. 마음이 망가지고 만다. 눈을 빛내며 들어온 주인공은 과연 예전의 착한 아들, 좋은 남편, 좋은 아버지 그대로일까, 아니면…….

일리야 예피모비치 레핀(Илья Ефимович Ре́пин, 1844~1930)은 격동의 시대에 태어난 러시아 최대의 화가이다. 이 그림은 「1581년 11월 16일, 이반 뇌제와 그의 아들」과 함께, 그가 예술가로서의 전성기에 만든 걸작이다. 「1581년 11월 16일, 이반 뇌제와 그의 아들」은 정부 비판이 담겨 있다고 여겨져 얼마 동안 트레티야코프 미술관에서 전시가 금지되었다. 로마노프 황조를 멸망시키고 들어선 소련 정부가 귀국을 여러 차례 종용했지만, 레핀은 이를 모두 거부하고 핀란드에서 타계했다.

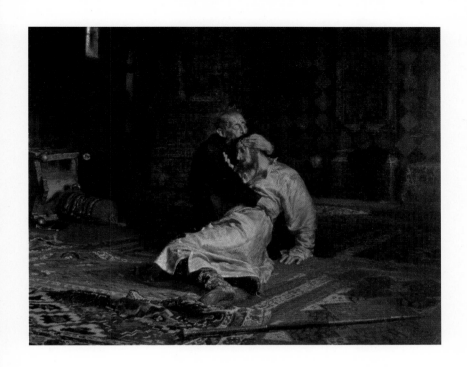

일리야 예피모비치 레핀

「1581년 11월 16일, 이반 뇌제와 그의 아들」

1885년

캔버스에 유채, 200×254cm

모스크바 트레티야코프 미술관

그림 16

모네의
임종을 맞은 카미유

클로드 오스카르 모네

「임종을 맞은 카미유」

1879년

캔버스에 유채, 90×68cm

파리 오르세 미술관

연보라색, 청색, 황색, 적색, 갈색, 회색이, 수많은 가느다란 터치로 겹쳐 칠해진 그림. 윤곽은 흐릿해 종잡을 수 없고, 여윈 얼굴이 신부 의상의 베일에 싸여 있는 것처럼 보이기도 하고, 불어오는 바람이 희롱거리는 것 같기도 하고, 혹은 물 위에 둥실 떠서, 흔들거리며 가라앉는 것처럼 보이기도 한다. 실제로는 ― 제목 그대로 ― 흰 시트, 흰 베개, 흰 이불, 그 위에 놓인 조금 시든 꽃다발에 둘러싸인, 한 여성의 데스마스크이다.

눈을 감고 입을 반쯤 벌린, 머리를 살짝 기울인 채로, 미소를 짓고 있는 건지, 기운이 다 빠진 표정인지……. 오른쪽 눈 주위에는 누런빛이 들기 시작하고, 왼쪽 눈은 거무스름하게 풀어지는 데다, 입술은 이미 죽음의 빛을 띠고 있다. 흐릿한 빛 속에서 피부도 천도 꽃도 시시각각으로 색조가 바뀌며 아른거린다. 이윽고 죽은 이는 그 추억까지도 사라져 갈 것이다…….

'박복한 미녀'라는 말은 그것만으로도 사연을 짐작하게 하는데, 카미유 동시외(Camille Doncieux, 1847~1879)도 박복한 미녀였다. 1847년 가난한 집에서 태어난 카미유는 읽고 쓰기를 충분히 배우지는 못했지만, 미모를 살려 10대 중반부터 파리에서 화가의 모델로 인기를 얻었다. 열여덟 살 때는 일곱 살 많고 아직 알려지지 않았던 화가 클로드 모네와 만났다. 두 사람은 금세 사랑에 빠져 함께 살게 되었다.

계급이 달라서 결혼은 생각할 수 없었다. 모네는 시골에 사는 가족에게 카미유의 존재를 줄곧 숨겼다. 중산 계급의 상점주였던 모네의 아버지는 당시 세간의 통념처럼 모델이 생업인 여성은 창녀와 마찬가지라고 멸시했다. 모네 자신도 마음 한 구석에서는 애인과 결혼 상대는 별개라고 생

각했다. 카미유가 임신해 둘의 관계를 알고 분노한 아버지 때문에 고향 집을 드나들 수도 없게 된 모네는 그녀를 무일푼인 채 파리에 남겨 두었다. 카미유의 불안과 외로움은 얼마나 컸을까. 모네에게서 부탁받은 부유한 친구 바지유(Jean Frédéric Bazille, 1841~1870)가 돈을 보태 주었지만, 언제까지 갈지는 알 수 없었다. 만약 이대로 버려진다면 그녀는 정말로 아이가 딸린 창녀가 될 수밖에 없었다. 그런 예는 당시에 매우 흔했다.

다행히도 태어난 남자아이가 카미유의 어려운 처지를 구했다. 파리로 돌아온 모네는 사랑스러운 아들에게 홀딱 빠져서(요람에 누운 아기를 얼른 그렸다.), 세 가족의 생활이 시작되었다. 모네와 카미유는 아들 장이 세 살이 되었을 때야 정식으로 결혼했는데, 결혼식에 모네의 아버지는 참석하지 않았다. 그림은 여전히 팔리지 않아서 생활은 몹시 어려웠지만, 그럼에도 이 무렵이 카미유에게는 가장 행복한 시기였으리라. 그녀는 모네의 그림에 몇 번이나 등장했다. 마치 남편의 모델이 되기 위해 태어난 사람처럼 양산을 들고 둑 위에 섰고, 새빨간 일본 옷을 걸치고 부채를 펼쳤고, 양귀비가 핀 벌판을 걸었다. 죽어서는 또 침대에서 이렇게……

모네와 동료들의 인상주의 회화는 당시 아카데미가 고수하던 전통적 미의식에 반기를 들었고, 이들이 인정받는 데는 시간이 걸렸다. 후원자와 구매자가 조금씩 늘어 가기는 했지만, 모네의 작품이 비싸게 팔리게 된 것은 쉰 살 가까이 되어 미국에서 인기를 얻은 이후이다. 카미유는 그저 그가 불우하던 시절을 함께했을 뿐, 성공의 과실을 맛보지 못하고 죽을 운명이었다. 소중한 펜던트조차 전당포에 잡힌 뒤여서, "죽은 아내의 목에 어떻게든 걸고 싶네, 자네가 좀 찾아 주지 않겠나."라고 친구에게 부탁하는 모네의 편지가 남아 있다.

그림 16 모네의 임종을 맞은 카미유 155

클로드 오스카르 모네

「기모노를 입은 카미유」

1876년

캔버스에 유채, 231.8×142.3cm

보스턴 미술관

클로드 오스카르 모네

「양산을 쓴 카미유」

1875년

캔버스에 유채, 100×81cm

워싱턴 국립 미술관

카미유는 가난에 익숙했지만 원래 병약했던 데다 마음고생도 겹쳐서, 마침내 병상에 눕게 되었다. 겨우 20대 후반이었다. 4년 동안 투병하면서 받은 최대의 스트레스는 모네의 여자관계였다. 그녀가 겪은 것은 마치 디킨스(Charles John Huffam Dickens, 1812~1870)의 소설처럼 현실에는 도대체 있을 법하지 않은, 기묘하기 이를 데 없는 상황이었다.

세상에서 인정받지 못한 화가와 그 재능을 일찍부터 알아차린 부유한 후원자 — 아주 드물지는 않은 관계이다. 다음으로, 화가가 그 후원자의 아내와 서로 사랑에 빠진다. 이 또한 로맨틱한 소설 같기는 하지만 현실에 충분히 있을 법하다. 그런데 여기서 더 나아가, 후원자가 갑자기 파산하고는, 부인과 아이들을 데리고 가난한 화가의 집으로 들어와 살더니, 처자를 남겨 두고 증발했다가 객사한다. 이쯤 되면 도저히 현실 같지 않다. 마지막에 화가는 후원자의 부인과 재혼하고, 그즈음부터 그림이 날개 돋친 듯 팔려서 부를 거머쥔다 — 이것이 모네에게 실제로 일어난 일이다.

이야기인즉, 대대로 부르주아 계급으로 파리에 백화점을 소유하고 있던 미술품 수집가 에르네스트 오슈데(Ernest Hoschedé, 1837~1891)가 모네의 후원자가 되어 자택의 장식 제작을 의뢰했던 것이 1876년이다. 서른여섯 살의 모네는 오슈데의 호화로운 저택에 정기적으로 드나들며 부인 알리스와도 친하게 지내다가 서로 끌리기 시작했다. 아름답지만 교양이 없는 카미유와 달리 지적이었던 알리스는 모네의 예술을 잘 이해했기에, 이야기가 활기를 띠었던 것이다.

그리고 큰일이 났다. 격변이라고 해야 할까. 다음 해 오슈데가 파산해 완전히 무일푼이 되고 말았다. 왜 다른 선택지를 취하지 않았는지 이상하지만 오슈데 부부는 열세 살의 장녀를 비롯해 다섯, 아니, 알리스의 뱃

그림 16 모네의 임종을 맞은 카미유 157

속에 있던 또 한 아이까지 모두 여섯 아이를 데리고 모네의 좁은 집으로 들어왔다. 때도 좋지 않았다. 마침 병든 몸으로 두 번째 아이를 막 출산한 카미유는 탈진해 자리보전만 하고 있었다. 이처럼 괴로운 동거에서 재빨리 도망친 이는 오슈데였다. 이 뒤로 그는 죽을 때까지 처자를 돌보지 않았고, 수년 뒤에 병으로 죽었다. (그래서 모네와 알리스는 재혼할 수 있었다.)

카미유의 마음은 어땠을까?

자신의 집에, 거북스러운 상류 계급 가족이 갑자기 잔뜩 쳐들어와서, 자기네 집인 양 살기 시작한다. 이윽고 그 남편이 실종되었는데, 부인과 여섯 아이는 나가지 않는다. 사랑하는 남편이 그녀와 즐겁게 이야기를 나누는 소리가 들려온다. 피가 이어지지 않은 아이들에게도 아버지처럼 자상하게 대한다. 한편, 자신은 간병인만 건성건성 보살필 뿐 거의 언제나 혼자서 좁은 방에 방치된 채이다. 이렇게 몸이 약해서는 아이들을 기를 수도 없다. 이제 자신이 있을 곳은 없고, 살아도 산 게 아니다…….

카미유는 결핵을 앓았다고도 하고, 자궁암이었다고도 한다. (둘 다였을지도 모른다.) 그리고 서른두 살의 짧은 생애를 마쳤다. 마친 뒤에도 가련하게도 또 한 가지 일이 남아 있었다. 남편의 모델로서의 마지막 일이.

모네는 예전에 아름다웠던, 그리고 관능적으로 사랑했던 아내의 모습을 영원히 남기기 위해, 죽음의 침상 곁에 이젤과 캔버스를 세웠다. 교차하는 갖가지 상념, 밀려오는 갖가지 기억 속에 그림을 그리기 시작했지만, 붓을 놀리는 동안 저도 모르게 남편으로서보다 화가로서의 자신이 드러났다. 자신의 온 삶을 걸고 추구하려던, 빛을 받아 무한히 변화하는 대상의 색채 묘사. 그것에 빠져들었다.

뒷날 그는 이때의 일을 친구인 클레망소(Georges Benjamin Clemenceau, 1841~1929)에게 편지로 썼다. "영원히 이별하게 된 사람의 마지막 이미지를 남겨 두고 싶었던 것은 지극히 자연스럽겠지요. 그렇지만 깊은 애착이 있던 모습을 그리려는 마음이 들기 전에 먼저 색채의 충격에 몸이 저절로 움직였습니다. 그리고는 애초에 마음먹었던 것과 달리, 내 인생의 과업이 된 무의식적인 작업에 반사적으로 돌입했던 것입니다."● 예술가의 업(業)이라고나 해야 할 것이다.

아쿠타가와 류노스케(芥川龍之介, 1892~1927)의 소설 『지고쿠헨(地獄變)』이 떠오른다. 헤이안 시대의 천재 화가가 수레에 사슬로 묶여 산 채로 불태워지며 고통받는 딸의 모습을, 아버지라는 걸 잊고 황홀하게 응시한 끝에 지옥 그림을 완성한 이야기다. 하지만 이 화가는 바라던 대로 걸작을 완성한 직후 스스로 목숨을 끊어야 했다.

모네는 어땠냐면, 그는 예술가로서의 입장과 인간으로 해야 할 도리 사이에 타협을 지었다고 할 수 있지 않을까. 두 번째 아내가 된 알리스에게 후반생을 의지했고, 그녀는 모네가 예술가로 인정받는 데도 적잖이 기여했다. 하지만 결국 모네는 알리스를 아내로서 그리지는 않았다. 알리스의 딸 쉬잔(Suzanne Hoschedé, 1864~1899)을 모델로 둑에서 양산을 든 여성상을 그렸을 때도, 앞서 카미유를 그렸을 때와 달리 얼굴을 그리지는 않았다. 아니, 이후 모네는 거의 전혀 얼굴을 그리지 않았다. 그리고 싶지 않게 되었을까, 그릴 수 없게 되었던 걸까……. 물론 이 그림 「임종을 맞은 카미유」를 살아 있는 동안 팔지도 않았다.

알리스는 카미유를 질투했다고 한다. 그도 그럴 것이다. 죽은 자는 당할 수 없다. 그러나 유명 화가의 부인으로서 다시 풍요로운 생활을 누리

● 2014년 일본 신 미술관에서 개최한 '오르세 미술관 전 인상주의의 탄생 – 그림을 그리는 자유 –' 도록에서 인용.

그림 16 모네의 임종을 맞은 카미유 159

고 노부부가 되어 함께 이탈리아 여행 등을 즐겼던 쪽은 알리스였다. 그래서 더욱 모네는 카미유를 가슴 아프게 떠올리지 않을 수 없었을 것이고, 알리스 또한 그걸 느꼈으리라. 삼인 삼색의 괴로움이다.

카미유와 알리스. 둘 중 어느 쪽을 모네는 더 깊이 사랑했을까. 어리석은 물음이다.

클로드 오스카르 모네(Claude Oscar Monet, 1840~1926)는 인상주의의 대명사 같은 존재이다. '인상주의'라는 명칭 자체가 그의 초기 작품인 「인상: 해돋이」에서 나왔다. 「수련」, 「루앙 대성당」, 「베네치아」 등의 연작이 전 세계에서 사랑받고 있다.

클로드 오스카르 모네

「양산을 쓴 쉬잔」

1886년

캔버스에 템페라, 131×88cm

파리 오르세 미술관

그림 17

마르티노의
그리운
집에서의
마지막 날

로버트 브레스웨이트 마르티노
「그리운 집에서의 마지막 날」
1862년
캔버스에 유채, 107.3×144.8cm
런던 테이트 국립 미술관

스기우라 히나코(杉浦日向子)의 만화 『햐쿠모노가타리(百物語)』(신초분코(新潮文庫))에 실린 「지옥에 잠긴 이야기(地獄に呑まれた話)」의 줄거리는 이렇다.

에도 시대. 여행하던 아버지와 아들이 지옥 골짜기(地獄谷)라는 곳에 접어들었다. 부글부글 끓는 연못을 본 소년은 무섭다며 겁에 질렸지만, 아버지는 홀린 듯이 손끝을 담그고는 그리 뜨겁지 않다고 대답했다. 그런데 손가락을 연못에서 꺼낸 순간, 타는 듯한 뜨거움을 느끼고 반사적으로 이번에는 손목까지 넣었다. 신기하게도 넣으면 괜찮았다. 그래서 빼내면, 역시 참을 수 없을 만큼 뜨거워 고통스러웠다. 양팔을 넣었다. 기분이 좋았다. 뺐다. 비명이 나왔다. 마침내는 목욕을 하는 것처럼 온몸을 담그고 말았다. 아들이 울면서 가자고 애원했지만, 아버지는 연못 위로 머리만 내민 채 넋이 나간 모습이었다. 아들의 존재조차 잊은 것 같았다. 지나던 스님이 소년을 불쌍히 여겨, 데리고 그 자리를 떠났다.

— 그 지옥 연못은 대체 무엇의 은유일까?

한편 이곳은 19세기 영국, 빅토리아 왕조 시대의 이야기를 담은 그림이다. 의미가 담긴 소도구가 온 화면에 가득하다. 맨 먼저 눈길을 붙잡는 것은 오른편에서 으스대는 남성이다. 공들여 지은 옷을 차려입고, 테이블에 기대어 한쪽 발을 아무렇게나 의자 위에 올려놓고는 샴페인 잔을 높이 들어 술의 빛깔과 거품을 비춰 보고 있다. 이미 잔뜩 취한 걸까? 불그스레한 얼굴로 이를 드러내며 간들거린다. 왼손은 곁에 있는 아들의 어깨에 올려놓았다. 아직 어린아이인 아들도 익숙한 태도로 잔을 들고 웃고 있다. 아버지와 아들 모두 기분이 좋다.

해서 행복한 가정인가 하면, 그렇지 않음을 금방 알 수 있다. 한가운

데 앉은 연보랏빛 드레스 차림의 여성이 보이는 무력감, 허탈한 눈빛, 두 사람에게 뭔가 말하려는 듯 뻗은 팔, 뻗어 보기는 했지만 어차피 소용없다는 체념의 느낌이 그림의 비극성을 역력히 보여 준다.

그녀 곁에는 아직 어린 여자아이가 서 있다. 인형을 끌어안고 굳은 표정으로 앞쪽의 할머니를 바라본다. 상황을 파악할 수는 없지만, 할머니가 손수건으로 눈물을 닦는 모습에 심상치 않은 분위기를 느끼고 두려워하고 있는 것이다.

'큰 마님'이라고 불렸을 이 할머니는 관객에게 등을 돌리고 앉아서는 자신과 비슷한 나이로 보이는 집사에게 5파운드 지폐를 살짝 건넨다. 오랜 세월 일해 준 그에게 이렇게밖에 보답을 할 수 없는 게 부끄럽고 미안해서 도저히 눈을 마주칠 수 없다. 집사도 그녀의 마음을 아는 듯, 온화한 표정으로 뭔가 말하며 여태까지 관리해 온 저택의 열쇠를 돌려준다.

무슨 일이 있었던 걸까?

할머니의 오른손 가까이에 편지와 흡착지가 쌓여 있고, 그 밑으로 신문이 삐죽이 나와 있다. 거기에는 '임대정보'가 실려 있다. 이 가족은 이 집을 떠나 어딘가 새로운 거처를 찾아야 하는 형편이다. 아니, 벌써 정해져 있는지도 모른다. 연보랏빛 드레스를 입은 젊은 마님의 발치에는 여행 가방이 놓여 있다. 하지만 이 가방은 너무도 작아서 거의 아무것도 챙겨 가지 못할 것 같다.

실내는 사치품과 골동품으로 가득하다. 크고 오래된 맨틀피스는 다채로운 조각 무늬로 꾸며져 있고, 위쪽에는 흉갑(胸甲)이 놓여 있다. 소녀의 뒤편에 있는 갑주까지 포함해 이것들은 실제로 조상들이 사용하던 것이다. 벽에 걸린 세 점의 초상화, 태피스트리로 제작된 부부 초상화의 모

그림 17 마르티노의 그리운 집에서의 마지막 날 165

델도 여러 시대의 선조들이다.

바닥에 깔린 두꺼운 융단, 천장의 칠보 장식, 테이블 위에 놓인 근사한 유리병, (궤짝 위에 놓인) 금박을 두른 소형 삼면 제단화 등, 가구와 세간 모두가 중후하고 값비싼 것들뿐이다. 오른편 안쪽으로는 문이 열려 있고, 완만한 계단이 꺾여 위층으로 이어진다. 또 왼편의 스테인드글라스가 끼워진 창문으로는 넓은 정원의 구석이 보인다. 낙엽수가 갈색을 띠고 있는 것으로, 계절이 겨울로 향하고 있음을 알 수 있다. 그러고 보면 난로의 불도 꺼져 있어서, 이들 가족이 맞을 어려운 미래를 짐작케 한다.

화면 오른편 아래쪽 바닥에 떨어진 종이는 크리스티의 상품 목록이다. (유명한 경매 회사인 크리스티는 이 그림이 완성되기 100년쯤 전에 이미 런던에 설립되어 있었다.) 목록에는 '서(Sir) 찰스 풀린 남작'이라고 적혀 있다. 태평하게 샴페인을 마시고 있는 남자의 이름이다. 풀린(Pulleyne)이라는 가공의 이름은 어쩌면 Pulley(도르래)에서 온 것인지도 모른다. 눈 깜짝할 사이에 미끄러져 떨어진다는 의미로.

잘 보면 여기저기 경매 번호가 들어간 라벨 — 희고 길쭉한 종이 — 이 가로세로로 비스듬하게 처덕처덕 붙어 있다. 맨 먼저 눈에 띄는 것은 풀린 남작이 오른발을 얹은 골동품 의자의 등받이에 세로로 붙은 라벨이다. 이밖에도 맨틀피스 위쪽의 흉갑에, 정면 벽의 왼편 여성 초상화의 아랫부분에, 왼편 벽의 커다란 남성 초상화의 아랫부분에, 그리고 제단화에도 붙어 있다. 문 위쪽의 초상화에도 아마 붙어 있겠지만 어두워서 잘 보이지 않는다. 하지만 그 아래, 방의 바깥 계단 가까이 한 남자가 손을 위쪽으로 뻗고 있다. 크리스티의 직원일 것이다. 가구 세간과 예술품을 감정하고는 값나가는 물건에 라벨을 붙이고 있다.

유서 깊은 집안의 아버지, 어머니, 두 아이, 그리고 조모, 이렇게 다섯 가족은 거의 아무것도 챙기지 못한 채 정들었던 아름다운 저택을 떠나야 한다. 아버지와 아들이 마시는 샴페인은 축하주가 아니라 이별주인 셈이다. 그런데도 이들은 너무도 즐거워 보인다. 자포자기의 웃음일까, 아니면 이 정도 좌절은 아무것도 아니라며 짐짓 기운찬 표정을 짓는 걸까, 혹은 현재 상황을 파악할 수조차 없을 만큼 어리석은 걸까.

한데 문제는 "왜 풀린 가가 파산했는가."이다.

이 그림은 "정신 차리지 않으면 당신도 이렇게 된다."라는 교훈을 보여 주는 그림인데, 당연히 힌트는 그림 속에 있다. 어디에? 그림 속 인물 중에서 한 사람만 이쪽을 보는 경우, 그것은 화가 본인(자화상)이거나 뭔가 중요한 의미가 있는 인물이다. 즉 연극에서 말하는 '이화(異化)효과'로 눈길을 끄는 것이다. 이 그림에서는 시선이 아니라 소도구의 위치를 살짝 바꿔서 주의를 끌고 있다.

화면 왼편 아래쪽의 그림이 그렇다. 벽에 걸려 있다가 떼어 놓은 듯, 옆으로 세워져 있다. 마치 "이것이 답이다."라고 말하는 것처럼. 말을 그린 그림이다. 그저 서러브레드 품종의 경주마를 그린 것이 아니다. 결승점을 나타내는 폴이 있고, 경기복을 입은 기수가 있다. 그렇다. 경마를 그린 그림이다. 풀린 남작은 경마 도박에 빠져 돈을 물 쓰듯 탕진한 끝에 대대로 선조가 축적해 온 부를 전부 잃어버린 것이다.

일본은 경마에 대한 이미지가 좋지 않지만, 영국에서 경마는 왕실이 매년 주최하는 대회(로열 애스콧(Royal Ascot))가 있을 정도로 상류 계급의 오락이었고, 또 영화 「마이 페어 레이디(My Fair Lady)」에서 묘사된 것처

그림 17 마르티노의 그리운 집에서의 마지막 날　　　　　167

에드가 드가

「시골 경마장」

1869년

캔버스에 유채, 36.5×55.9cm

보스턴 미술관

럼 사교의 장소이기도 했다. 풀린 남작은 자신의 말을 여러 마리 가진 마주(馬主)였을 테니, 도박에 부은 돈이야 말할 나위 없었으리라. 그의 유쾌함은 어쩌면 천성인지도 모른다. 이 지경이 되었는데도 '뭐, 곧 또 경마로 다시 따면 되지 뭐.'라고 낙관하고 있는 것도 같다. 파산한 남자는 사교계에서 축출된다는 사실을 아직 떠올리지 못하는 듯싶다. 부인의 절망은 그 때문이리라. 게다가 이 도박광은 이미 아들도 한패로 끌어들였다. 이 두 사람은 질리지도 않은 채 죽을 때까지 도박을 멈추지 않으리라. 아니, 멈출 수 없으리라. 왜냐면 어떤 의미에서 그것은 '죽음에 이르는 병'이기 때문이다.

큰돈을 걸고 승부하는 흥분(도파민이 분비된다고 한다.)에 사로잡히면 마약과 마찬가지로 상습성을 띠게 된다. 처음에는 즐기는 정도지만 선을 넘는 순간 병이 된다. 아내를 울리고 어머니를 울리고 가족을 잃고 명예를 잃고 무일푼이 되어도 멈추지 못하는 것은, 멈추면 괴롭기 때문이다. 금단 증상이 나타나기 때문이다. 도박으로 잃어버리는 다른 무엇보다 금단 증상이 훨씬 괴롭다. 그래서 도르래에서 미끄러져 떨어지는 것처럼, 연못에 잠기는 것처럼 파산한다.

『햐쿠모노가타리』에서 아버지가 걸린 덫도 그것이었다. 살아 있다는 실감이 응축된 생의 한순간을 도박장('연못'은 도박장의 은유이다.)에서 알게 된 남자는 화상을 입고도 뜨거움을 느끼지 못하고, 오히려 그것에서 벗어나면 뜨겁고 아프다. 돌아가지 않을 수 없다. 펄펄 끓는 연못에 빠져 죽는 길뿐이다.

룰렛 도박에 빠져 아내를 울리고 무거운 빚에 오래도록 고통받았던 도스토옙스키는 『노름꾼(Игрок)』이라는 소설에서 도박 중독의 지옥에 관

그림 17 마르티노의 그리운 집에서의 마지막 날 169

해 썼다. 도박에 빠진 사람의 심리를 관찰자가 아니라 내면의 시선으로 묘사한, 더할 나위 없이 처절한 작품이다.

오늘날 도박은 향정신성 질환으로 분류된다. 쉬이 빠져나올 수 없다는 의미에서 난치병으로 인정한 셈이다. 더구나 현대는 유례없는 향정신성 질환의 시대라고 할 수 있다. 도박뿐 아니라 마약, 종교, 쇼핑, 과식(過食)과 폭식, 이밖에도 온갖 오타쿠(オタク)라고 불리는 사람들의, 도를 넘는 마니악한 행동 또한 잠재적 파멸 욕망에 이르면 병이 된다. 인생의 곳곳에 함정이 도사린다.

이 그림에 관해서는 다른 무서운 에피소드도 전한다. 마르티노는 이 주제를 다룰 때 배경이 되는 호화로운 저택의 세부를 사실적으로 묘사하려 했다. 그래서 친구인 귀족 존 토크 대령(John Leslie Toke, 1839~1911)에게 부탁해 그의 집을 그렸다고 한다. (주인공의 모델도 부탁했다는 설명도 있다.) 대령의 저택은 1440년에 지어져, 이 시점에서 이미 400년의 역사를 자랑했다.

그저 우연이겠지만, 토크 대령은 마르티노의 그림을 도와준 뒤 그 자신 또한 조상 대대로 내려온 저택을 팔아야만 했다. 그것도 도박 때문이었다고 한다.

로버트 브레스웨이트 마르티노(Robert Braithwaite Martineau, 1826~1869)는 라파엘 전파의 화가 윌리엄 홀먼 헌트(William Holman Hunt, 1827~1910)를 사사했다. 비교적 젊은 나이인 마흔세 살에 세상을 떠났기 때문인지, 이 그림으로만 알려져 있다.

윌리엄 홀먼 헌트

「우리 영국의 해안(길 잃은 양)」

1852년

캔버스에 유채, 43.2×58.4cm

런던 테이트 국립 미술관

카라바조의
세례 요한의
처형

미켈란젤로 메리시 다 카라바조

「세례 요한의 처형」

1608년

캔버스에 유채, 361×520cm

발레타 성 요한 대성당

예수에게 세례를 한 예언자 요한은 헤롯 왕(Ἡρῴδης Ἀντίπατρος, BC20~AD39)이 형의 아내와 결혼(당시에는 근친상간으로 여겼다.)한 것을 통렬하게 비난해 체포되었다. 그때 헤롯은 연회 자리에서 왕비가 데려온 딸 살로메가 춘 멋진 춤에 감탄해 원하는 건 뭐든 해 주겠다고 모두가 보는 앞에서 약속했다. 살로메는 어머니에게 미리 들은 대로, 요한의 목을 달라고 했다. 이리하여 요한은 목이 잘렸다. 신약 성경에 실린 이야기들 중에서도 잘 알려진 이 에피소드는 여러 화가에게 영감을 주었다. 대개는 요염한 살로메를 그릇에 담긴 요한의 목과 함께 그렸다.

카라바조는 그로서는 이례적으로 5미터가 넘는 대화면을 완벽한 구도로 장악해, 구석구석까지 긴장감으로 가득 채웠다. 만년 — 이라고는 해도 겨우 서른일곱 살이었는데 — 의 걸작인 이 그림은 지금도 몰타섬의 성 요한 대성당에 제단화로 걸려 있다.

지하 감옥으로 보이는 곳에서 무언극이 펼쳐진다. 단단한 석축 아치의 출입구에는 철책이 쳐져 있는데, 아마도 잠겨 있으리라. 쇠 대야를 가리키는 간수의 허리띠에 커다란 열쇠가 여러 벌 매달려 있다.

화면 오른편의 네모난 격자창으로 두 죄수가 숨을 죽이고 처형을 지켜본다. 그 창틀의 한참 위쪽에, 아마도 지상에서, 두 가닥의 밧줄이 늘어뜨려져 벽의 쇠고리에 매여 있다. 요한은 여기에 묶여 있었던 게 아닐까. 사형 집행인이 밧줄을 자르고(잘린 밧줄 끝이 보인다.), 손을 뒤로 묶인 요한을 지금 있는 자리로 옮긴 것이다. 그리고 천천히 경동맥을 잘라 숨을 끊고, 이제 목을 자르려고 거칠게 머리칼을 붙잡은 참이다. 등 뒤로 돌린 손에서 나이프가 둔중하게 빛난다. 요한의 다리 아래쪽에는 가느다란 밧줄이 마

피에르 보노

「살로메」

1900년

캔버스에 유채, 198×141cm

파리 에베르 박물관

치 뱀처럼 꾸불거린다. 사형 집행인의 등이 빛난다.

왼편 끄트머리에서는 이미 살로메가 쇠 대야를 들고 기다리고 있다. 어머니가 바라는 대로 실행할 뿐인 무표정한 얼굴과 기계적인 동작에는 흥분도 에로스도 없다. 왕녀다운 기품도 없다. 호화로운 그릇이 아니라 쇠 대야를 드는 게 어울리는 여인.

모두가 자신의 의무를 담담히 행하는 중이고, 살로메의 유모로 보이는 늙은 여인만이 양손으로 얼굴을 감싸며 성인을 살해한 깊은 죄에 전율한다. 하지만 철창 뒤에서 바라보는 두 죄수와 마찬가지로 이 여인 또한 저지할 힘도 항의할 용기도 없다.

카라바조가 살던 시대의 의복을 입은, 당시의 하층민 그대로의 모습인 그들의 존재감이 너무도 사실적이기 때문에 정말로 종교화인지 의심스러울 정도이다. (그림 속 인물에 세속적인 정취가 너무 강하다며 카라바조의 작업물을 받아들이기를 거부하는 주문자도 있었다.) 하지만 이 그림에는 어트리뷰트(어떤 인물임을 알려주는 사물)가 분명하게 담겨 있다. 성 요한의 목을 담기 위해 살로메가 들고 있는 그릇 외에도, 성 요한의 배 밑에 광야에서 살았던 그를 가리키는 낙타 모피가 보인다.

전체적인 색조는 어둡게 억제되어 있다. 그런 만큼이나 요한의 몸에 걸쳐진 붉은 천이 강렬하다. 바로 다음 순간에 철철 넘치게 될 선혈을 예고한다.

이 그림에는 카라바조의 그림으로는 유일하다고 여겨지는 서명이 남아 있다. 성 요한의 목에서 흐르는 피를 그릴 때 같이 쓴, 그야말로 혈서다. 'f michelA'라는 어중간한 모양이지만, 일단 'f'는 'fra(=수도사의 이름 앞에 붙이는 칭호)'로, 'michelA'는 'Michelangelo(미켈란젤로)', 즉 '미켈란젤로

수도사'로 추측된다. 카라바조의 본명은 '카라바조 마을의 미켈란젤로 메리시'이다. 카라바조가 수도사였다는 사실에 놀라겠지만, 짧은 기간이나마 그는 승려였고 또 기사였다.

카라바조는 페테르 루벤스(Peter Paul Rubens, 1577~1640)와 거의 같은 시대에 활동했다. 루벤스 못지않은 평판을 얻기도 했으나 인생행로는 정반대였다. 무의식적으로 파멸로 치닫는 타입이었는지도 모른다. 그림을 그릴 때는 진지하게 몰두했지만, 넘치는 재능을 누렸음에도 어딘지 딱한 느낌을 주는 일생이었다.

그가 스물한 살에 홀로 로마로 나온 것은 고향에서 칼부림 소동을 벌였기 때문이라고 한다. 여하튼 천성이 난폭해서, 허가 없이도 늘 칼을 차고 다녔다. 그림 재능은 분명했기 때문에 금방 상류 계급의 후원자가 생겼지만, 그림을 그리는 사이에도 불한당처럼 동료들과 싸움을 그치질 않아서, 체포된 것도 한두 번이 아니다. 마침내는 평소 적대하던 그룹과 도박 테니스를 둘러싸고 난투극을 벌여 상대를 죽이고 말았다. 살인자가 되자 그때까지 비호해 주던 후원자들에게도 도움을 받을 수 없어, 카라바조는 로마에서 도망쳐 얼마 동안 여기저기를 돌아다녔다.

그에게는 다행이라고 해야 할까, 아직 통일되지 않았던 이탈리아는 여러 도시 국가로 나뉘어 있었기에 로마의 법은 통하지 않았다. 곳곳에 퍼진 명성 때문에 그림 주문이 이어졌고, 먹고살기는 그리 곤란하지 않았다. 하지만 서른여섯 살이라는 나이를 생각하면 한곳에 정착해야겠다는 마음이 싹텄으리라. 시칠리아 남쪽에 있는 작지만 견고한 요새 섬인 몰타로 건너갔다. 자신의 재능만큼 칼솜씨에도 자신이 있었던 터라, 몰타 기사단

그림 18 카라바조의 세례 요한의 처형　　　　　　　　　177

에 들어가려는 것이었다.

몰타 기사단의 전신(성 요한 기사단)은 제1차 십자군 원정까지 거슬러 올라간다. 기독교 국가를 이슬람 세력으로부터 지키는 것이 첫 번째 목적이었다. 카라바조가 아직 소년이었을 때, 몰타 기사단은 50,000명의 병력으로 공격해 온 오스만 튀르크 군을 겨우 6,000명 남짓의 병력으로 격전 끝에 물리쳐 이슬람의 유럽 진출을 저지했다. 이 눈부신 승리에 유럽인들은 열광했고 몰타 기사단의 명성은 더욱 높아져 거액의 기부금도 모였다. 이런 기사단의 단원이 된다는 것은 대단한 명예였다.

설립 이래 몰타 기사단은 기본적으로는 수도회였기에 단원은 승려이며 기사였다. (일본의 승병과 비슷하다.) 단원은 귀족이어야 한다는 조건이 있었지만, 드물게 특별한 경우도 인정되어 카라바조처럼 뛰어난 예술가라면 자격을 부여받았다. 카라바조는 곧바로 견습 수도사가 되었고, 기사단을 위해 제단화 두 점을 그렸다. 그 중 한 점이 「세례 요한의 처형」이다. (성 요한은 몰타 기사단의 수호성인으로 대성당의 이름도 그에 따랐다.)

여기서 다시 그림을 보자. 이 무렵 유럽에서 참수형을 집행할 때는 받침대와 장검 혹은 도끼를 사용했고, 죄수는 참수와 동시에 숨이 끊어졌다. 그런데 그림 속 요한은 먼저 경동맥을 잘라 죽인 뒤에 목을 자르는 방식으로 처형되고 있다. 이는 이교도의 방식이다. 오랫동안 이슬람교도와 싸워 왔던 몰타 기사단의 기사는 이교도에게 죽는 것을 일종의 순교로 여겼다. 그들은 카라바조가 그린 사형 집행인에게서 적의 모습을, 요한에게서 자신들을 떠올릴 수 있었다. 작품의 박력에 단원들은 압도되었고, 카라바조는 견습 수도사가 된 지 한 해 만에 정식으로 기사로 임명되었다.

그 뒤로 누구나 상상할 수 있는 일이 벌어졌다. 언젠가 일어날 법한

일이지만, 그렇대도 너무 빨랐다. 기사가 되고 나서 한 해도 버티지 못했다. 단원 한 사람과 싸움을 벌여(낮은 신분 출신이라고 야유를 받자 분노했던 것 같다.) 중상을 입혀, 이 그림 앞에서 사형 판결을 받았다고 한다. 그렇다면 앞서 그림에 피처럼 붉은 물감으로 이름을 써넣은 것은 얼마나 얄궂은 노릇인가. 판결을 받은 카라바조는 요한과 마찬가지로 지하 감옥에 갇혔다.

다음 단계는 감옥에서의 탈출이었다. 그런데 이 경우에는 다른 이의 도움이 없이는 불가능했다. 기사단으로서도 제단화는 그대로 둔 채 화가를 처형할 수는 없는 노릇이라서, 은밀히 도망치도록 했을 것으로 짐작된다. 어차피 걸작을 손에 넣었으니 뒷일은 아무래도 좋았다.

또다시 방랑이 시작되었다. 카라바조는 그림을 계속 그리면서 시칠리아, 나폴리 등을 돌아다니다가 2년 뒤, 바티칸의 허락을 얻어 로마로 돌아오는 길에 객사했다. 열병이 원인이라고 하지만 자세한 경위는 알 수 없다.

미켈란젤로 메리시 다 카라바조(Michelangelo Merisi da Caravaggio, 1571~1610)는 죽고 나서 금방 잊혔다. 생전에 작풍이 폭력적이고 비속하다고 적잖이 비판을 받았는데, 로코코와 신고전주의 같은 우아한 시대의 취미에는 더욱 맞지 않았다. 20세기 들어서 재평가가 이루어졌다.

그림 18 카라바조의 세례 요한의 처형　　　　　　　　　179

그림 19

브라운의
당신의 자식을 받아 주셔요,
나리

포드 머독스 브라운

「당신의 자식을 받아 주셔요, 나리」

1851~1892년

캔버스에 유채, 70.5×38.1cm

런던 테이트 국립 미술관

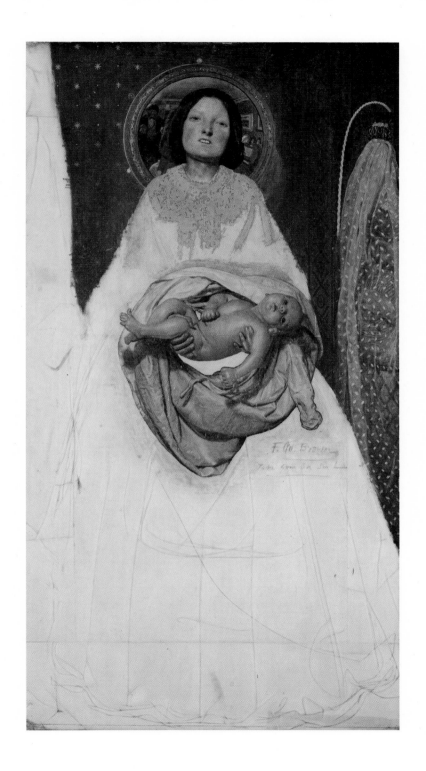

미완성임에도, 아니 어쩌면 미완성이기에 더욱, 이 그림이 주는 충격은 강렬한 건지도 모른다. 일견 단순한 구도 속에 헤로인의 얼굴이 자리 잡고 있다. 각이 진 새하얀 얼굴에 볼연지를 짙게 바른 무기력해 보이는 얼굴이…….

서양 미술에서 아기를 안은 여성은 성모 마리아의 이미지와 직결된다. 물론 이 그림도 예외는 아니다. 배경의 벽지에 별 무늬가 들어 있는데, 하늘을 떠올리게 하는 한편으로 예수가 태어났을 때 베들레헴에서 빛났다는 별을 연상시킨다. 또, 머리 바로 뒤편에 걸린 둥근 거울은 명백히 광륜을 대신한다.

그렇다면 이 그림은 빅토리아 시대의 새로운 성모자상, 아름다운 어머니와 사랑스러운 아기를 그린 걸까? 그런 그림치고는 기묘하다. 그녀가 풍기는 어딘지 이상한 분위기는 관객을 심란하게 한다. 아름답지도 않고 매력적이라고 할 수도 없다. 눈에 광채가 없고, 어머니가 되었다는 기쁨도 드러내지 않고, 웃는 얼굴도 아닌데 이를 드러내고 있기 때문일까. 심신이 몹시 피로해 보이지만 아기를 안은 손에는 무서울 정도로 힘이 들어가 있다. 특히 아기의 허벅지를 꽉 잡은 오른손의 손가락은 심상치 않은 의지를 드러낸다.

어머니는 아기를 보통 가슴에 안는다. 이런 식으로 팔을 배까지 늘어뜨려 손과 손가락만으로 붙잡지는 않는다. 안고 있는 것이 아니라 맞은편의 상대에게 넘겨주려는 것이라고 해도 아기의 위치가 너무 낮다. 화가가, 아기보다 그녀의 배 근처를 의식하게 하려고 했기 때문이리라. 복부를 의식하게 해, 뭔가 다른 것을 연상시키려고 한다.

자궁이다.

애초에 아기가 알몸인데도 천이 주위를 둥글게 감싸고 있는 것이 부자연스럽다. 이 부분을 자궁이라고 해석하면 이 그림이 풍기는 위화감, 왠지 모를 그로테스크한 느낌을 납득할 수 있다. 아기의 피부가 태아처럼 반질반질한 것도, 내장과 같은 천의 주름도, 그 주름이 만들어내는 남성기와 탯줄 같은 모양도, 또 이 팔의 위치도 그렇다. 요컨대 이 '성모'는 자신의 자궁에서 아기를 직접 꺼내서 아버지에게 건네고 있다.

화면에는 아버지도 등장한다. 벽에 걸린 볼록 거울에 그의 모습이 담겨 있다. 머리 한가운데서 가르마를 탔고, 콧수염과 턱수염을 길렀고, 나비넥타이에 조끼와 저고리를 차려입은 아버지가 아들을 안기 위해 손을 내밀고 있다. 기뻐하는 모습은 아니다. 무거운 물건을 받는 것처럼 다리를 넓게 벌리고 서 있다.

관객과 같은 위치에 있는 등장인물을 벽에 걸린 볼록거울 속에 그려 넣는다는 아이디어는 이 무렵 런던 내셔널 갤러리가 구입해 화제가 되었던 15세기 플랑드르 화가 얀 반 에이크(Hubert Van Eyck, 1395?~1441)의 「아르놀피니 부부의 초상」에서 영향을 받았다고 여겨진다.

포드 머독스 브라운이 그린 이 그림의 모델은 잘 알려져 있다. 아버지 역할은 화가 자신이, 어머니 역은 아내 엠마가 했다. 실내는 자신의 집이다. 화면 오른편 끄트머리에는 레이스 커튼이 드리운 요람이 보인다. 왼편 끄트머리에 무얼 그릴 생각이었는지는 이제 알 수 없다.

애초에 이 캔버스에는 몸을 뒤로 젖히고 웃는 엠마의 초상을 그렸다. 그런데 무슨 이유에선지 도중에 그만두고는, 수년 뒤, 엠마가 세 번째 아이를 낳은 1856년에 지금 보는 모습으로 다시 그리기 시작했다. (결국 이번에도 완성하지 못했지만.) 다음 해에 그 남자아이가 겨우 열 달도 못 되어 숨

그림 19 브라운의 당신의 자식을 받아 주세요, 나리 183

얀 반 에이크

「아르놀피니 부부의 초상」

1434년

목판에 유채, 82.2×60cm

런던 내셔널 갤러리

지자(유아 사망률이 높은 시대였다.), 브라운은 그림을 이어갈 의욕을 완전히 잃어버렸다고 한다.

이런 내력을 근거로 이 그림의 주제가 '행복한 가정을 축복하는 것'이라고 설명하기도 한다. 앞서 보았던 별과 광륜 같은 성모자상의 아이콘도 그 설명을 뒷받침한다. 하지만 당연히 이견이 있었다. 화면에 성스러움이나 행복한 느낌이 전혀 없고, 인물들도 복잡한 감정을 드러낸다. 실제로는 미녀였다는 동시대인의 증언과 달리 엠마는 아름답지 않은 모습으로, 이전 작품에서와는 전혀 다른 표정을 짓고 있다. 따라서 이 그림은 실제 부부의 초상이라기보다 오히려 이들 부부가 그림 속에서 역할을 맡아 연기한 것으로 생각해야 할 것이다.

화면을 다시 한번 보자. 당시 유행하던 크리놀린(원뿔꼴의 속옷)을 입어 크게 부풀린 치마에, 화가가 밑줄을 그은 메모가 있다.

F. M. Brown

Take your Son, Sir

포드 머독스 브라운의 사인과 '당신의 아이를 받아 주세요, 나리'라는 제목이다. 다른 사람과 함께 있는 자리라면 몰라도 사적이고 친밀한 자리에서 'Sir'를 쓰는 여성이라면, 계급이 낮고, 정실 부인이 아니고, 생활에서 보살핌을 받는 입장이라고 추측할 수 있다. 그녀는 혼외자를 낳았는데, 아버지인 패트런(patron, 보호자)이 좋아하지 않을 것을 예감하고 있다. 기쁘지 않은 것도 당연한 노릇이다.

19세기 중반 영국이 산업 혁명에서 거둔 성과의 한편에 '잉여 여성

그림 19 브라운의 당신의 자식을 받아 주세요, 나리 185

(surplus women)'이 넘쳐났던 것은 잘 알려져 있다. 독신 남성이 전장이나 식민지로 대거 파견되면서 남녀 비율이 현저하게 불균형해진 때문이다. 1850년 통계에 따르면 20세부터 45세까지의 여성 중에서 미혼 비율은 25퍼센트를 넘었다. 여성이 일할 방도는 거의 없다시피 했던 시대라서, 집이 가난해서 의지할 데가 없던 젊은 여성은 부자의 애인이나 창녀가 될 수밖에 없었다. 어쩌다 패트런을 찾는다 해도 오래가지 못하고 버려졌다. 여성이 겪은 이런 비극은 수많은 소설에 묘사되었다.

이윽고 그녀들은 미술 작품에도 등장했다. 영국의 관제(官製) 엘리트 미술계는 동시기 프랑스와 마찬가지로 요란한 역사화를 양산했지만, 이에 싫증이 난 젊은 화가들, 특히 라파엘 전파의 화가들이 세상을 비판적으로 포착하기 시작했다. 그림에 갖가지 이야기를 담았다. 가까스로 찾아낸 연인이 창녀로 전락했음을 알게 된 남자, 아이를 죽이고 물에 몸을 던져 자살한 여성, 부자의 애인으로 지내는 유복한 생활의 공허함을 깨닫고 전율하는 여성 등등.

브라운은 라파엘 전파에 속하지는 않았지만, 회원인 로세티, 윌리엄 모리스(William Morris, 1834~1896)와 친하게 지냈고 사회 문제를 곧잘 주제로 삼았다. 브라운의 최고 걸작으로 여겨지는 그림은 생활고를 피해 고국을 등지고 오스트레일리아에 이민을 떠나는 가난한 가족을 그린 「영국이여, 안녕」이다. 이런 맥락에서 브라운은 혼외자 문제 또한 풍자적으로 묘사해서 세간의 관심을 환기할 생각이었으리라.

실은 브라운 자신도 예전에 이 문제의 당사자였다. 이 그림을 그릴 때 그와 엠마는 정식으로 결혼한 사이였지만, 그전에는 오랫동안 내연 관계였다. 첫 번째 아이는 혼외자였다. 노동자 계급 출신이고 교육을 받지

못했던 엠마는 화가들의 모델로 일했는데, 그림 속 모습과 달리 명랑하고 술을 좋아했다고 한다. 브라운이 전처를 잃은 뒤에도 좀처럼 그녀와의 결혼을 결행하지 못했던 이유 중 하나였다. 이 그림을 완성하지 못했던 것은 — 아이를 잃었다는 것뿐 아니라 — 그림의 주제와 엠마 본인의 내력이 겹쳤기에 괴로웠던 때문일지도 모른다.

가난해 몸을 팔 수밖에 없었던 젊은 여성이 발에 챌 만큼 많았던 19세기 영국 사회는 돈 많고 여성을 밝히는 남성에게는 천국과도 같았다. 데리고 놀 상대는 얼마든지 골라잡을 수 있고, 싫증이 나서 내버린다 한들 처벌받지도, 비난받지도 않는다.

여성은 젊음을 잃는 것을, 또 남성에게 버림받는 것을 두려워했다. 패트런의 마음을 사로잡아 결혼까지 도달하기 위해 필사적이었다. 남자 아이를 낳고 패트런이 그 아이를 좋아하면 결혼할 가능성은 커진다. 아들에게 재산을 물려주겠다고 생각하면, 어머니인 그녀에게 부인의 자리를 줄 것이었다.

여기서부터 공포의 반전이 생겨난다.

남자는 젊은 애인이 자신과 결혼하고 싶어 하는 걸 안다. 그녀의 상냥함과 사랑스러움은 생활의 방편으로서 자신을 이용하려는 농간일지도 모른다. 친구와 지인이 여자에게 있는 대로 휘둘리고 이용당하는 모습을 봤고, 그런 소설도 읽었다. 아무튼, 작가들은 가련한 여인이 전락하는 이야기와 함께 남성을 속이는 만만찮은 여성들도 생생하게 묘사했다. 전자는 여성의 비극이지만, 후자는 남성의 희극이다. 웃음거리가 되고 싶지는 않았다.

그림 19 브라운의 당신의 자식을 받아 주셔요, 나리 187

그런 어느 날 그녀가 말한다. "임신했어요." 그리고 아이를 낳는다. 그러고는 이렇게 말한다. "당신의 아이를 받아 주셔요, 나리." 그는 지그시 아기를 바라본다. 그녀는 자신에게 아버지라고 하지만, 정말로 내가 이 아이의 아버지일까? 그러자 퍼뜩 이런 생각이 떠오른다. 마리아와 약혼했던 요셉도, 생물학적으로는 아무런 관련이 없는 아기 예수를 "받았다"……. DNA 감정이 가능한 오늘날에도 이 그림은 남성에게는 악몽일지도 모른다.

포드 머독스 브라운(Ford Madox Brown, 1821~1893)과 엠마 사이에는 딸도 있었다. 그녀가 낳은 아들, 즉 브라운의 외손자인 포드 머독스 포드 (Ford Madox Ford, 1873~1939)는 유명한 작가가 되었고, 또 증손자 프랭크 소스키스(Frank Soskice, 1902~1979)는 영국 노동당의 의원이 되었다.

포드 머독스 브라운

「영국이여 안녕」

1855년

패널에 유채, 82.5×75cm

버밍엄 뮤지엄 앤 아트 갤러리

그림 20

고야의
정어리의 매장

프란시스코 데 고야

「정어리의 매장」

1812~1819년

캔버스에 유채, 82×60cm

마드리드 산 페르난도 왕립 미술 아카데미

카니발(사육제)은 가톨릭 권에서 어엿한 종교 행사이다. 고기를 금하고 정진하는 사순절(예수의 수난을 기리는 40일간의 절제) 기간에 앞서 3일에서 8일 동안이 육식과 고별하기 위한 카니발로 정해졌다. 카니발(carnival)의 어원도 속(俗) 라틴어 carnem(고기)과 levare(빼다)에서 온 것이다. (다른 설명도 있다.) 이 짧은 기간에 광대놀음과 익살극, 가면무도회 등이 허락되었고, 한마디로 광란의 잔치를 마음껏 즐겼다.

스페인에서는 카니발의 마지막 날('재의 수요일'의 전날)에 정어리를 매장하며 법석을 떠는 풍습이 있었다. 언제부터인지는 알 수 없으나 18세기부터는 줄곧 이어져 내려왔다. 오늘날에는 정어리를 매장하는 대신에 잿날처럼 정어리를 구워 포도주의 안주 삼아 먹는 모양새이다.

일본의 세쓰분(節分)이 연상된다. 세쓰분 때 일본에서는 문 앞에 호랑가시나무와 정어리 머리를 장식하고, 정어리를 구워 먹는다. 호랑가시나무의 날카로운 가시가 악귀의 눈을 찌르고, 썩기 쉬운 정어리는 악취로 나쁜 기운을 물리친다고 여겼다. 아마도 흔히 먹는 물고기로 구하기 쉬웠기에 선택된 것 같다. 이는 스페인에서도 마찬가지였다.

정어리를 매장하게 된 기원에 대한 이야기는 몇 가지가 있지만, 가장 잘 알려진 이야기는 이렇다. 육식을 금하는 사순절의 계율을 보통 사람들도 철저히 지키도록 왕이 대량의 정어리를 하사했다. 그런데 도착한 정어리는 모두 썩어서 처치 곤란이었고, 결국 땅에 묻어야 했다. 애초에 고기 따위 마음껏 먹을 수 없었던 서민들 입장에서는 차라리 고기를 줄 것이지 이게 뭔가 싶었다. 하지만 분노를 웃음으로 바꾸어, 작은 관에 정어리를 한 마리 넣고는 그 관을 앞세우고 거리를 누비는 익살맞은 행사로 정착되었다.

고야가 그린 이 그림은 제작 연대를 분명히 알 수 없다. 1812년의 목록에는 실리지 않았기에 아마도 그 뒤, 1819년까지의 사이에 그렸다고 추정된다. 예순여섯부터 일흔셋까지의 기간이다. 당시로써는 꽤 나이든 편이었지만, 화면에 등장하는 밝고 쾌활하다 못해 광란 지경인 인물들을 화가 자신의 활력으로 너끈히 감당한다.

　인간은 필연적으로 광기에 빠진다. "광기에 빠지지 않는 것 또한 다른 의미에서의 광기."라는 블레즈 파스칼(Blaise Pascal, 1623~1662)의 말은 고야에게도 꼭 들어맞을 것이다. 고야는 여기에 이르기 전에 이미 수많은 사람이 처참하게 죽고 고문당하는, 지옥 같은 세상을 그려 왔다. 상식에서 벗어난 괴이한 국면을 가까이서 보았고, 괴이함을 통해 드러난 인간 존재의 본성을 그렸다. 어리석음에 대한 격렬한 분노, 고통받는 존재에 대한 비애, 스스로 아무것도 할 수 없는 안타까움, 조바심, 초조함, 공포, 그런 감정의 파도를 온몸으로 겪었고, 일단 붓을 잡으면 자신이 하나의 눈이 된 것 같았다. 정어리의 매장에 광란하는 사람들을 그릴 때도 고야 자신은 차분했으리라. 그것이야말로 파스칼이 말한 '다른 의미에서의 광기'였다.

　이 그림에는 밑그림이 남아 있는데, 그걸 보면 한복판에서 춤추고 있는 이는 수도사들로, 깃발에는 주교관(主教冠)과 해골, 그리고 "모르투스(mortus=죽음)"라는 라틴어가 새겨져 있다. 이처럼 흔해 빠진 표상을 히죽거리며 웃는 거대한 얼굴로 바꿔 놓은 것이야말로 고야의 특성을 유감없이 보여 준다. 새까맣고 묵직한 깃발 속에서 기분 나쁘게 웃는 얼굴은 이렇게 지상의 인간을 냉소하는 동안 어느새 웃음만을 남기고 사라지는 건 아닐까, 체셔 고양이처럼⋯⋯?

　너무도 아름다운 푸른 하늘과 흰 구름이다. 검은 깃발이 한층 도드

그림 20 고야의 정어리의 매장　　　　　　　　　　　　　　193

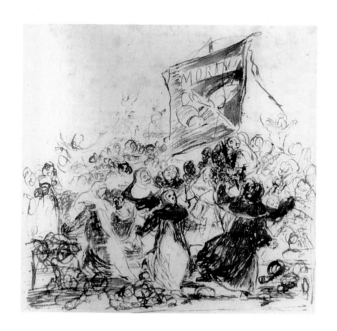

프란시스코 데 고야

「정어리의 매장」(스케치)

1816년

펜과 세피아 잉크

마드리드 프라도 미술관

라진다. 나무의 녹색과 군중은 분방한 터치로 거칠게 생략해 휘갈기다시 피 그렸다. 가면과 맨얼굴도 잘 구별되지 않고, 한가운데서 춤을 추고 있 는 이들과 구경꾼도 얼마든지 자리를 바꿀 수 있으리라.

오른편 끄트머리에 물고기 같은 것(아마도 정어리인 듯)을 손에 든 남자 가 있고, 악마가, 투우사가, 병사가, 사제가, 광대가, 심지어 곰도 있다. 한데 축제와 춤에 꼭 필요한 악사는 보이지 않는다. 피리나 나팔을 불고 북을 치는 사람들이 있었을 텐데도 그리지 않았던 것은 고야가 소리를 듣지 못 했던 때문이리라. 마흔여섯 살 때 원인 불명의 병으로 청력을 잃은 고야는 아무런 소리도 들리지 않는 속에서 이 그림을 그렸다. 애초에 이 그림은 장면을 직접 보고 그린 건 아니니까, 소리가 들렸다면 연주자를 나중에 그 려 넣을 수도 있었겠지만, 관심이 없어서 알아차리지 못한 건지도 모른다. 보고 싶은 것은 분명히 본다. 하지만 소리는 알아차리지 못한다.

그림의 주인공은(깃발의 히죽거리는 얼굴을 빼면) 한가운데서 춤을 추는, 흰 드레스에 흰 가면을 썼는지 흰 화장을 했는지 모를 만큼 하얀 얼굴에 새빨간 연지를 바른 두 사람이다. 이들이 입은 옷은 마치 속옷처럼 보이지 만 실은 나폴레옹 시대에, 즉 얼마 전까지 프랑스에서 크게 유행했던 모슬 린으로 된 슈미즈 드레스이다. 양손과 양발을 휘저으며 망측한 꼴로 미친 듯 춤을 춘다.

이 두 사람 중에서도 왼편의 인물은 바로 뒤에 온통 검게 입은 악마 가 비슷한 모습으로 움직이고 있어서 한층 눈에 띈다. 인체의 비례는 정확 하지 않다. 허벅지는 너무 길고, 장딴지는 너무 짧고, 팔은 꼭두각시 같아 서 전체적으로 데생이 이상해 보인다.

아마도 이런 부분 때문에 '고야가 그림을 잘 그렸다고 할 수 있나.'하

그림 20 고야의 정어리의 매장 195

고 의문을 품은 사람이 적지 않으리라. 한데 상상해 보자. 이 인물을 묘사하면서 아카데믹한 수법으로, 완벽한 인체 비례를 바탕으로, 팔다리의 관절도 자연스러운 곡선으로 그리면 어찌 될까? 아마도 멈춰 버릴 것이다. 도취도 움직임도 전해지지 않을 것이다. 얼핏 괴상해 보이는 묘사가 여기서는 다른 무엇보다 잘 어울리고, 또 이 인물이 여장한 남자임을 암시하는 것이다.

그녀들은 그들이다. 가장과 가면은 무엇을 위해서일까. 자기를 해방하기 위함이다. 가치를 전복시키려는 것이다. 사회 서열도, 예의 작법도, 성(性)도, 개성도 버리고 변신하려는 것이다. 프랑스 왕 루이 15세는 가장무도회에서 '서 있는 나무'로 꾸몄고, 마리 앙투아네트(Marie Antoinette d'Autriche, 1755~1793)는 궁정 극장에서 서민의 딸로 분장하고 연기했다. 가장과 가면 속에 모든 것이 전복된다. 화면 맨 앞쪽 왼편에 서로 껴안은 남자들이 보인다. 추한 가면을 쓴 채로 넋을 잃고 상대의 가슴에 기댄 사람은, 남장한 젊은 미녀일지도 모른다. 아니면 미청년일지도 모른다. 남녀일까, 남자끼리일까, 여자끼리일까? 아무튼 축제에는 에로스가 따라온다.

자신을 벗어던진 이들의 에너지가 굉장하다. 감정도 표변할 것이다. 웃다가 화내다가, 즐겁다가 두렵다가, 에로스는 급작스레 잔혹해지고, 생각지도 못했던 방향으로 폭발할 것이다. 고야는 이걸 잘 알았다.

불행한 스페인.

이슬람의 오랜 지배에서 희망차게 빠져나온 지 얼마 지나지 않아 합스부르크 가문의 지배를 받게 되었다. 이 고귀한 '푸른 피'의 가문이 자멸하자 부르봉 왕가가 들어왔다. 그들을 몰아낸 것은 같은 프랑스인 나폴레옹이었다. 이 무렵 스페인은 다른 나라 출신의 왕에 완전히 익숙해졌던 터

라, 나폴레옹의 형 조제프(Joseph-Napoléon Bonaparte, 1768~1844)가 구태의연한 이단 심문을 폐지하고 근대적인 제도를 도입하려 하자 맹렬히 반발했다. 부르봉 왕가의 아들을 왕으로 되돌리기 위해 싸웠다.

게릴라라는 말을 들으면 베트남 전쟁이 연상되지만, 실은 스페인어에서 온 것이다. '전쟁'(guerra)에 '작다'라는 의미의 접미어(-illa)를 붙여 '작은 전쟁'(guerrilla)이라는 뜻이다. 규칙에 맞춰 움직이던 나폴레옹군에 대항해 스페인 민중은 손에 잡히는 모든 걸 무기로 삼고 소규모 전투를 집요하게 계속해 — 영국에서 보낸 원군도 한몫했지만 — 마침내 승리를 거머쥐었다.

그러나 환호성을 올리며 맞이한 복고 왕정의 페르난도 7세(Fernando VII, 1784~1833)는 부왕 카를로스 4세(Carlos IV, 1748~1819)보다 훨씬 우둔했다. 자신을 위해 목숨을 걸고 싸웠던 이들을 자유주의자라며 수없이 처형했을 뿐 아니라, 이단 심문소를 다시 열고 전제 정치를 펼쳐 스페인을 나폴레옹 침탈 이전의 암흑 속으로 떨어뜨렸다.

고야는 사태의 전말을 줄곧 지켜보았다. 고야 자신도 앞서 「벌거벗은 마하」를 그렸던 것이 드러나(스페인에서 누드화는 엄금이었다.), 페르난도 7세의 왕정복고 직후 이단 심문소에서 호출을 받았다. 다행히 유력자가 감싸 줘서 무사히 지나갔지만, 여차하면 체포되어 재판도 받을 수 있는 문제였다.

고야라는 복잡하기 이를 데 없는 예술가는, 마음은 민중 쪽에 있지만 민중과 같은 마음은 아니었다. 오히려 민중의 어리석음, 이리저리 휘둘리기 쉬운 성향에 절망하지는 않았을까. 이 「정어리의 매장」에서는 그 절망이 느껴진다.

그림 20 고야의 정어리의 매장 197

축제의 에너지는 투쟁의 에너지로 바뀌었지만, 그 결과는 어땠던가. 만약 고야가 이 그림을 1819년에 그렸다면, 이는 그가 궁정을 떠나서 '귀머거리의 집'에 틀어박힌 것과 같은 해인데, 다음 해부터 그 집의 벽에 「제 아이를 잡아먹는 사투르누스」를 비롯한 '검은 그림' 시리즈를 그렸고, 몇 년 더 지나서는 프랑스로 망명했다.

프란시스코 데 고야(Francisco de Goya, 1746~1828)는 괴테(Johann Wolfgang von Goethe, 1749~1832)와 거의 비슷한 시대를 살았다. 500점 가까운 유화, 300점이 넘는 동판화와 석판화 등 엄청나게 많은 다채로운 작품의 매력은 오늘날에도 빛을 잃기는커녕 나날이 생명력을 더하고 있다.

저자 후기

『무서운 그림』은 가도카와 문고에서 시리즈로 나온 세 권 외에도 NHK 교육 텔레비전에서 방영했던 '무서운 그림' 특집을 바탕으로 한『무서운 그림으로 인간을 읽다』(2012년 이봄 출판사 출간)가 있습니다. 이로써 무서운 그림에 대해 쓰는 일은 마칠 생각이었습니다.

하지만 독자 여러분이 사랑해 주신 덕분에 앞서 나왔던 책들 모두 가 판을 거듭했고, 그림에 대해 더 읽고 싶다는 감사하고도 기쁜 말씀을 독자 카드로 끊임없이 보내 주셨을 뿐 아니라 미술관에서 '무서운 그림'을 전시하는 프로젝트도 본격화되었습니다. 저로서도 또 한 차례 써 보고 싶은 의욕이 생겨 결국 이 책을 내놓게 되었습니다. 이번에는 되도록 처음 등장한 화가의 비중을 늘렸습니다. 칼로, 프리드리히, 부그로, 브라운, 샤갈, 지로데 등입니다. 그 중에서도 게이시는 화가가 아니고 작품도 투박하지만 미술 시장에서 활발하게 판매되고 있는 것이 놀랍고 신기합니다.

『무서운 그림』의 콘셉트는 간단히 말하자면 그림을 '읽는다.'라는 것입니다. 화면에는 무서운 것이 보이지 않더라도, 그 역사적·사회적·문화적 배경, 그리고 화가와 주문자의 의도 등을 알면 작품에 담긴 무서움을 알 수 있고, 흥미도 배가된다고 생각합니다.

물론 지식을 모두 차단한 채로, 아무것도 생각하지 않고 그림의 아름다움에 젖어드는 감상법도 있겠지요. 그럴 수 있는 경우에는 그것도 좋겠지만, 그럴 수 없고 미술관에서는 곧 지루해지는 분에게『무서운 그림』은 "다른 방식으로 작품을 보면 재미있지 않을까요."하고 귓가에 속삭이는 책이라고 할 수 있습니다.

『무서운 그림』을 읽고 비로소 회화 감상이 즐거워졌다고 말씀해 주시는 것이 저자로서는 더할 나위 없다 못해 과분한 기쁨이었습니다. 이번

에 내놓은 신작도 부디 즐겁게 보아 주시길 바랍니다.

이 책의 원고는 우선 월간지《소설 야성시대(野性時代)》에 연재했는데, 담당했던 야마네 다카노리(山根隆德) 씨와 쓰지무라 미도리(辻村碧) 씨에게 큰 신세를 졌습니다. 또, 단행본 작업에서는 언제나 함께 했던 럭키 걸 후지타 유키코(藤田有希子) 씨가 애써 주었습니다. 여러분의 격려에 이 자리를 빌려 거듭 감사드립니다.

2016년 7월

나카노 교코(中野京子)

옮긴이의 글

요미가에루. (蘇える)

소리 내어 읽기만 해도 뭔가가 스멀거리는 기분이 드는 말이다. '잊었던 기억이나 이미지를 다시 떠올리다.', '초목이 소생하다.' 라는 의미이다. 그리고 죽었던 이가 되살아난다는 의미이기도 하다.

나카노 교코 선생은 세 권의 『무서운 그림』을 썼다. 내가 세 권째 『무서운 그림』의 역자 후기를 쓴 게 2010년 여름이다. 세 권 째에서 저자는 독자들이 저마다의 '무서운 그림'을 찾아 나설 것을 주문했다. 그걸로 '무서운 그림'의 매듭을 지은 것 같았다. 하지만 그 뒤로도 나카노 선생은 이 시리즈에서 곁가지를 뻗어나간 책을 여러 권 썼고, 어쩌다 보니 나는 그 책들 대부분을 번역하면서 여기까지 끌려왔다. 그리고 '무서운 그림'은 돌아왔다. 이야기를 계속해 달라는 독자들의 요청 때문이었다.

왜 사람들은 '무서운 이야기'를 계속 요구할까? 이야기는 유전병이다. 이야기는 숙명이다. 이야기는 영원히 떠나지 않는 악마에게 주어진 공간이다.

나는 개인적으로 '이야기에 갇힌 악마'에 흥미를 지녀 왔기에, 나카노 선생의 '되돌아온 무서운 그림'도 이와 연관 짓고 싶어졌다. 감히 졸저(『괴물이 된 그림』)에 썼던 내용을 빌려 이 시리즈의 의의를 돌려 말하자면 이렇다.

웨스 크레이븐 감독은 「나이트메어(A Nightmare on Elm Street, 1984년)」를 만들었는데, 그 뒤로 다른 감독들이 속편을 계속 만들었다. 마침내 크레이븐 자신이 「뉴 나이트메어(Wes Craven's New nightmare, 1994년)」를 찍었

다. 크레이븐이 이 영화에 직접 출연해서 이런 말을 했다.

> "이야기가 계속되는 동안은
> 악마는 이야기에 사로잡혀 있지.
> 하지만 이야기가 끝나면
> 악마는 이야기 밖으로 빠져 나오게 돼."

크레이븐의 말은 모순적이다. 그는 자신이 시작했던 이야기를 스스로 끝내기 위해 나섰다. 하지만 그 이야기가 끝나면 '악마는 이야기 밖으로 빠져 나올' 것이다. 그렇다면 크레이븐은 이야기를 또 만들어야 한다. 이런 물음에 대한 대답인 양, 크레이븐은 이 뒤로 「스크림(Scream)」 시리즈를 만들었다. 「나이트메어」 시리즈의 괴물은 살아 있는 인간이 아니었지만 「스크림」에서는 살아 있는 인간들이 살인마 노릇을 한다는 점도 의미심장하다. 아무튼 크레이븐은 자신이 세상을 떠날 때까지 악마를 이야기 속에 가두기 위해 분투한 셈이었다.

「기묘한 이야기(世にも奇妙な物語)」 극장판(2000년)에서 이야기꾼으로 등장했던 다모리(タモリ)는 이야기를 모두 끝낸 뒤에 이렇게 말했다. "이야기꾼이 가장 두려워하는 말은 '더 해 줘.'다." 그때 마침, 조금 떨어져서 이야기를 듣던 중년 남성이 다모리에게 말한다. "더 해 줘." 다모리가 그 남자를 바라보더니 걸어가는 장면이 이 영화의 마지막이다. 다모리는 이야기를 이어갔을까?

이야기는 계속되어야만 한다. 악마가 풀려나오지 않도록 하려면. 혹

은 죽지 않으려면.

이야기는 돌아올 것이다.

2019년 5월

이연식

도판 목록

1 프리다 칼로(Frida Kahlo), 「부러진 척추(La Columna Rota)」, 1944년. 캔버스에 유채, 40×30.7cm, 멕시코시티 돌로레스 올메도 미술관 •6~7쪽 © Bridgeman Images - GNC media, Seoul, 2017

프리다 칼로, 「인생 만세(Viva la vida)」, 1944년. 캔버스에 유채, 59.5×50.8cm, 멕시코시티 프리다 칼로 박물관 •17쪽 © Bridgeman Images - GNC media, Seoul, 2017

2 장프랑수아 밀레(Jean-François Millet), 「이삭줍기(Des glaneuses)」, 1857년. 캔버스에 유채, 83.5×110cm, 파리 오르세 미술관 •18~19쪽

장 데지레 귀스타브 쿠르베(Jean Désiré Gustave Courbet), 「채질하는 사람들(Les Cribleuses de Blé)」, 1855년. 캔버스에 유채, 131×167cm, 낭트 미술관 •24쪽

쥘 아돌프 애매 루이 브르통(Jules Adolphe Aimé Louis Breton), 「이삭 줍는 여인들의 소집(le rappel des glaneuses)」, 1859년. 캔버스에 유채, 90×176cm, 파리 오르세 미술관 •25쪽

장프랑수아 밀레, 「씨 뿌리는 사람(Un semeur)」, 1850년. 캔버스에 유채, 101.6×82.6cm, 미국 보스턴 미술관 •27쪽

3 장오노레 프라고나르(Jean-Honoré Fragonard), 「그네(L'Escarpolette)」, 1767년. 캔버스에 유채, 81×64.2cm, 런던 월레스 컬렉션 •28~29쪽

프랑수아 부셰(François Boucher), 「퐁파두르 부인의 초상(Le portrait de la marquise de Pompadour)」, 1756년. 캔버스에 유채, 212×164cm, 뮌헨 고미술관 •33쪽

장오노레 프라고나르, 「책 읽는 소녀(La Liseuse)」, 1773~1776년. 캔버스에 유채, 82×65cm, 워싱턴 내셔널 갤러리 •37쪽

4 후안 데 발데스 레알(Juan De Valdez Leal), 「세상 영광의 끝(Finis gloriae mundi)」, 1670~1672년. 캔버스에 유채, 220×216cm, 세비야 성 카리다드 시료원 •38~39쪽

후안 데 발데스 레알, 「찰나와도 같은 목숨(In ictu oculi)」, 1670~1672년. 캔버스에 유채, 220×216cm, 세비야 성 카리다드 시료원 •43쪽

후안 데 발데스 레알, 「피에타(Pietà)」, 1657~1660년. 캔버스에 유채, 161×144cm, 뉴욕 메트로폴리탄 미술관 •47쪽

1857~1859년. 캔버스에 유채, 39.1×56.3cm, 볼티모어 월터스 미술관 •103쪽

12 티치아노 베첼리오(Tiziano Vecellio), 「바오로 3세와 손자들(Ritratto di Paolo III con i nipoti Alessandro e Ottavio Farnese)」, 1545~1546년. 캔버스에 유채, 202×176cm, 나폴리 카포디몬테 국립 미술관 •110~111쪽

라파엘로 산치오 다 우르비노(Raffaello Sanzio da Urbino), 「레오 10세와 메디치 가문의 추기경들(Papa Leone X con i cugini, i cardinali Giulio de′ Medici e Luigi de′ Rossi)」, 1518년. 패널에 유채, 155.2×118.9cm, 피렌체 우피치 미술관 •119쪽

티치아노 베첼리오, 「성모 피승천(Assunta)」, 1516~1518년. 패널에 유채, 691×361cm, 베네치아 산타 마리아 글로리오사 데이 프라리 성당 •121쪽

13 존 에버렛 밀레이(John Everett Millais), 「오필리어(Ophelia)」, 1851~1852년. 캔버스에 유채, 76.2×111.8cm, 런던 테이트 국립 미술관 •122~123쪽

폴 들라로슈(Paul Delaroche), 「젊은 순교자(la jeune martyre)」, 1855년. 캔버스에 유채, 171×148cm 파리 루브르 박물관 •127쪽

14 자크루이 다비드(Jacques-Louis David) 「테르모필레의 레오디나스(Léonidas aux Thermopyles)」 1814년. 캔버스에 유채, 395×531cm 파리 루브르 박물관 •132~133쪽

요사이 노부카즈(楊斎延一), 「혼노지의 변 그림(本能寺焼討之図)」, 메이지29년(1896년). 3연작 니시키에 목판화, 3장을 합친 크기 37.4×73.2cm, 나고야시 소장품 •139쪽

자크루이 다비드, 「나폴레옹 1세와 조제핀 왕후의 대관식(Le Sacre de Napoléon.)」, 1804년. 캔버스에 유채, 621×979cm, 파리 루브르 박물관 •141쪽

15 일리야 예피모비치 레핀(Илья Ефимович Репин), 「아무도 기다리지 않았다(Не ждали)」, 1884~1888년. 캔버스에 유채, 160.5×167.5cm, 모스크바 트레티야코프 미술관 •142~143쪽

샤를 드 스퇴방(Charles de Steuben), 「골고다에서(Calvaire)」, 1841년. 캔버스에 유채, 193×168cm, 모스크바 트레티야코프 미술관 •147쪽

일리야 예피모비치 레핀, 「1581년 11월 16일, 이반 뇌제와 그의 아들(Иван Грозный и сын его Иван 16 ноября 1581 года)」, 1885년. 캔버스에 유채, 200×254cm, 모스크바 트레티야코프 미술관 •151쪽

16 클로드 오스카르 모네(Claude Oscar Monet), 「임종을 맞은 카미유(Camille Monet sur son lit de mort)」, 1879년. 캔버스에 유채, 90×68cm, 파리 오르세 미술관 •152~153쪽

클로드 오스카르 모네, 「기모노를 입은 카미유(La Japonaise, Madame Monet en costume japonais)」, 1876년. 캔버스에 유채, 231.8×142.3cm, 보스턴 미술관 •156쪽

클로드 오스카르 모네, 「양산을 쓴 카미유(La Promenade ou La Femme à

l'ombrelle)」, 1875년. 캔버스에 유채, 100×81cm, 워싱턴 국립 미술관 •156쪽

클로드 오스카르 모네, 「양산을 쓴 쉬잔(Essai de figure en plein-air, Femme à l'ombrelle tournée vers la gauche)」, 1886년. 캔버스에 템페라, 131×88cm, 파리 오르세 미술관 •161쪽

17 로버트 브레스웨이트 마르티노(Robert Braithwaite Martineau), 「그리운 집에서의 마지막 날(The Last Day in the Old Home)」, 1862년. 캔버스에 유채, 107.3×144.8cm, 런던 테이트 국립 미술관 •162~163쪽 by Tate Images/Digital Image © Tate, London 2014

에드가 드가(Edgar Degas), 「시골 경마장(At the Races in the Countryside)」, 1869년. 캔버스에 유채, 36.5×55.9cm, 보스턴 미술관 •168쪽

윌리엄 홀먼 헌트(William Holman Hunt), 「우리 영국의 해안(길 잃은 양)(Our English Coasts ('Strayed Sheep'))」, 1852년. 캔버스에 유채, 43.2×58.4cm, 런던 테이트 국립 미술관 •171쪽

18 미켈란젤로 메리시 다 카라바조(Michelangelo Merisi da Caravaggio), 「세례 요한의 처형(Decollazione di San Giovanni Battista)」, 1608년. 캔버스에 유채, 361×520cm, 발레타 성 요한 대성당 •172~173쪽

피에르 보노(Pierre Bonnaud), 「살로메(Salomé)」, 1900년. 캔버스에 유채, 198×141cm, 파리 에베르 박물관 •175쪽

19 포드 머독스 브라운(Ford Madox Brown), 「당신의 자식을 받아 주셔요, 나리(Take your Son, Sir)」, 1851~1892년. 캔버스에 유채, 70.5×38.1cm, 런던 테이트 국립 미술관 •180~181쪽

얀 반 에이크(Jan van Eyck), 「아르놀피니 부부의 초상(Portret van Giovanni Arnolfini en zijn vrouw)」, 1434년. 목판에 유채, 82.2×60cm, 런던 내셔널 갤러리 •184쪽

포드 머독스 브라운, 「영국이여 안녕(The Last of England)」, 1855년. 패널에 유채, 82.5×75cm, 버밍엄 뮤지엄 앤 아트 갤러리 •189쪽

20 프란시스코 데 고야(Francisco de Goya), 「정어리의 매장(El entierro de la sardina)」, 1812~1819년. 캔버스에 유채, 82×60cm, 마드리드 산 페르난도 왕립 미술 아카데미 •190~191쪽 © Bridgeman Images - GNC media, Seoul, 2017

프란시스코 데 고야, 「정어리의 매장」(스케치), 1816년. 펜과 세피아 잉크, 마드리드 프라도 미술관 •194쪽

옮긴이 이연식

미술사가. 미술과 관련된 저술, 번역, 강의를 한다. 서울대학교 미술대학 서양화과와 한국예술종합학교 미술원 미술이론과를 졸업했다. 『뒷모습』, 『예술가의 나이듦에 대하여』, 『불안의 미술관』, 『이연식의 서양미술사 산책』, 『괴물이 된 그림』, 『유혹하는 그림, 우키요에』 등을 썼고, 『무서운 그림』 시리즈, 『모티프로 그림을 읽다』, 『쉽게 읽는 서양미술사』, 『컬러 오브 아트』, 『예술가는 왜 책을 사랑하는가』 등을 번역했다.

신新 무서운 그림

명화 속 숨겨진 어둠을 읽다

1판 1쇄 찍음 2019년 6월 15일

1판 1쇄 펴냄 2019년 6월 30일

지은이 나카노 교코

옮긴이 이연식

펴낸이 박상준

펴낸곳 세미콜론

출판등록 1997. 3. 24(제16-1444호)

06027 서울특별시 강남구 도산대로1길 62

대표전화 515-2000 팩시밀리 515-2007

편집부 517-4263 팩시밀리 514-2329

한국어판 © (주)사이언스북스, 2019. Printed in Seoul, Korea

ISBN 979-11-89198-52-7 03600

세미콜론은 이미지 시대를 열어 가는 ㈜사이언스북스의 브랜드입니다.

www.semicolon.co.kr